高等教育艺术设计系列教材

陈 伟 编著

设计概论

（第2版）

清华大学出版社
北京

内 容 简 介

"设计概论"是艺术设计专业的必修课,也是一门设计基础课程。通过本门课程的学习,学生可以掌握"设计"的概念、特征、类型,以及设计理念在各个领域中的具体应用,从而开启学生的创造力。

本书内容包括6章,第1章为设计概述,第2章为设计特征,第3章为设计的类型,第4章为设计心理与思维,第5章为设计批评,第6章为设计教育。这些内容都是设计创作爱好者及专业人士必须了解并熟练掌握的基础理论知识,是设计创作的基础。

本书图文并茂、通俗易懂,实例针对性较强,适用于各本科及专科院校设计类专业学生学习,也适合艺术设计爱好者及相关从业人员参考使用。

本书封面贴有清华大学出版社防伪标签,无标签者不得销售。
版权所有,侵权必究。举报:010-62782989,beiqinquan@tup.tsinghua.edu.cn。

图书在版编目(CIP)数据

设计概论/陈伟编著.—2版.—北京:清华大学出版社,2023.4
高等教育艺术设计系列教材
ISBN 978-7-302-63297-9

Ⅰ.①设… Ⅱ.①陈… Ⅲ.①艺术-设计-高等学校-教材 Ⅳ.①J06

中国国家版本馆 CIP 数据核字(2023)第 059283 号

责任编辑:张龙卿
封面设计:范春燕
责任校对:李 梅
责任印制:宋 林

出版发行:清华大学出版社
网　　址:http://www.tup.com.cn,http://www.wqbook.com
地　　址:北京清华大学学研大厦 A 座　　邮　编:100084
社 总 机:010-83470000　　邮　购:010-62786544
投稿与读者服务:010-62776969,c-service@tup.tsinghua.edu.cn
质量反馈:010-62772015,zhiliang@tup.tsinghua.edu.cn
课件下载:http://www.tup.com.cn,010-83470410
印 装 者:三河市天利华印刷装订有限公司
经　　销:全国新华书店
开　　本:210mm×285mm　　印　张:11.5　　字　数:332 千字
版　　次:2021年2月第1版　2023年5月第2版　　印　次:2023年5月第1次印刷
定　　价:79.00 元

产品编号:095580-01

前　言

设计作为人类交流的艺术信息符号,已成为一种内涵丰富的世界语言。在国民经济发展中,艺术设计能使产品适应潮流,身价倍增。

设计是人的一种天性,是吾性自足的一种内在潜力。在社会生活中,只要是让现状变得完美的行动就是设计性的。

在新的时代,一些传统的领域正在不断变化甚至逐渐消失,所谓的后工业社会、跨国资本主义、消费社会、数字信息社会等,正在逐渐改变着人们的消费模式。设计正面临着时代的考验,社会结构和技术领域的重大变革使人们的思维方式和实践方式产生了重大变化,设计必将是科学与美学、技术与艺术、产业与文化的高度融合。作为优秀的设计者,必须努力把握所处时代的美学特征、文化倾向,并努力理解整个人类社会,才能熟练驾驭蕴含着丰富文化内容的艺术化处理方法。目前有许多艺术类院校把技能的传承和创新作为主要教学内容,通过对设计美学意义的把握和度量,在艺术的规律性技能学习中获得思想的解放,但在培养学生的创造力方面有一定的欠缺,本书正好弥补了这方面的不足,提升学生的理论水平,为在设计中将科学与美学、技术与艺术、产业与文化进行融合提供理论依据。

本书作为第2版,补充替换了部分图片,更新了一些知识及案例,着重对艺术设计的源泉、思想、观念进行解读,从其本源入手,达到对艺术设计本质的理性认识;通过对艺术设计的社会背景、历史条件等内容的分析,探讨艺术设计的原理;通过对艺术设计的表现形式、方法、特征等内容的探讨,来探索艺术设计的内涵和外延。

本书的特点是既把艺术设计的本质特征和创新性讲清楚,又把设计的各知识点讲到位,同时注重把枯燥的知识生动化,不断开启学生的兴趣之门,让视野放宽。因此,在学生的审美和艺术设计观形成之时,引入设计的概念和意识是十分重要的,学生能以扎实的美术基本功为基础,使自己的设计理念日渐成熟,以便将来更好地服务于市场,并从中得到精神的享受。

本书除了引用相关专家、学者的理论外,还总结编著者多年的教学经验和思考,并收集了各种图片资料;为了阐述理论观点,还收录了一些中外著名设计专家的作品,在此编著者向这些中外艺术家和设计师表示由衷的敬意。同时,本书撰写过程中得到了同事的大力支持,在此一并表示感谢。

由于编著者水平有限,不足之处还请广大读者、专家、学者多提宝贵意见。

<div align="right">编著者
2023年1月</div>

目 录

第1章 设计概述 1

1.1 设计的概念 ······ 3
1.2 设计简史 ······ 6
 1.2.1 中国古代设计简史 ······ 6
 1.2.2 西方现代设计简史 ······ 31
1.3 设计的原则和意义 ······ 41
 1.3.1 设计的原则 ······ 41
 1.3.2 设计的意义 ······ 45
1.4 设计师的历史演变和基本素质 ······ 49
 1.4.1 设计师的历史演变 ······ 49
 1.4.2 设计师的基本素质 ······ 52
思考与练习 ······ 55

第2章 设计特征 56

2.1 设计的科技性 ······ 57
 2.1.1 设计科技性的体现 ······ 57
 2.1.2 设计科技性的实现 ······ 59
2.2 设计的经济性 ······ 63
 2.2.1 经济效益的实现 ······ 63
 2.2.2 商品属性的体现 ······ 65
2.3 设计的艺术性 ······ 69
 2.3.1 设计与艺术 ······ 69
 2.3.2 设计的品位 ······ 72
 2.3.3 设计的掌控 ······ 74
2.4 设计的文化性 ······ 75
 2.4.1 文化元素符号的载体 ······ 76
 2.4.2 文化精神内涵的体现 ······ 80
 2.4.3 文化审美体验的引导 ······ 84
思考与练习 ······ 85

第3章　设计的类型　*86*

- 3.1　设计的分类 ··· 87
- 3.2　视觉传达设计 ·· 88
 - 3.2.1　视觉传达设计的含义 ··· 88
 - 3.2.2　视觉传达设计的原则 ··· 89
 - 3.2.3　视觉传达设计的领域 ··· 91
- 3.3　产品设计 ··· 100
 - 3.3.1　产品设计的含义 ·· 100
 - 3.3.2　产品设计的原则 ·· 101
 - 3.3.3　产品设计的类型 ·· 103
- 3.4　环境艺术设计 ·· 111
 - 3.4.1　环境艺术设计的含义 ··· 112
 - 3.4.2　环境艺术设计的原则 ··· 113
 - 3.4.3　环境艺术设计的类型 ··· 114
- 3.5　服装设计 ··· 123
 - 3.5.1　服装设计的含义 ·· 123
 - 3.5.2　服装设计的原则 ·· 126
 - 3.5.3　服装设计的风格类型 ··· 127
- 3.6　动漫设计 ··· 131
 - 3.6.1　动漫设计的含义 ·· 131
 - 3.6.2　动漫设计的特点 ·· 132
 - 3.6.3　动漫设计的类型 ·· 133
- 思考与练习 ·· 136

第4章　设计心理与思维　*137*

- 4.1　设计心理学 ·· 138
- 4.2　设计思维 ··· 140
 - 4.2.1　设计思维的含义和特征 ·· 140

4.2.2　设计思维的类型 ……………………………………………………………… 141
　思考与练习 …………………………………………………………………………………… 146

第5章　设计批评　147

5.1　设计批评的定义与价值 …………………………………………………………………… 148
　　5.1.1　定义 …………………………………………………………………………… 148
　　5.1.2　价值 …………………………………………………………………………… 148
5.2　设计批评的标准 …………………………………………………………………………… 149
　　5.2.1　功能性 ………………………………………………………………………… 149
　　5.2.2　审美性 ………………………………………………………………………… 150
　　5.2.3　文化性 ………………………………………………………………………… 151
　　5.2.4　社会性 ………………………………………………………………………… 152
5.3　设计批评的主客体 ………………………………………………………………………… 153
　　5.3.1　主体 …………………………………………………………………………… 153
　　5.3.2　客体 …………………………………………………………………………… 154
5.4　设计批评理论 ……………………………………………………………………………… 155
　　5.4.1　设计批评理论的出现与发展 ………………………………………………… 156
　　5.4.2　20世纪现代主义设计批评理论 ……………………………………………… 157
　　5.4.3　后现代主义设计批评理论 …………………………………………………… 159
　思考与练习 …………………………………………………………………………………… 162

第6章　设计教育　163

6.1　设计教育产生的背景 ……………………………………………………………………… 164
6.2　国外设计教育 ……………………………………………………………………………… 165
6.3　中国设计教育 ……………………………………………………………………………… 172
　思考与练习 …………………………………………………………………………………… 176

参考文献　177

第1章 设计概述

学习目标：本章是对全书的总体概述。通过本章的学习，学生可以对设计专业有一个大概的理解，并了解设计的含义、历史及意义，以及相关设计师的观念，同时了解艺术设计及应用，以便为以后的专业学习奠定基础。

学习重点：本章重点掌握设计的含义、目的及其作用，熟练掌握其基本概念与发展趋势。

信息时代的今天，设计无处不在，其发挥着越来越大的作用，内涵在不断向人们的心灵深处延伸，外延不断向多个领域扩展。从生活用品到公共空间，从社会规划到整个宇宙的探索，都离不开设计。设计能使产品身价倍增，如果没有设计的概念和意识，产品应有的经济价值就得不到体现。可以说人类一开始就与设计分不开，同时设计也贯穿于整个人类社会的发展演变历程中。随着人类生活水准的日益提高，设计的类型越来越广并且越来越细，越来越影响人们的视觉以及心灵。因此，设计在不断地改变着人们的生活，为人类创造新文明，并为人们提供更加舒适的生活环境。（见图1-1～图1-4）

图1-1 平面设计与平面广告设计作品

图1-2 动漫场景设计与服装设计作品

图 1-3 室内、室外环境设计

图 1-4 景观设计与产品设计

1.1 设计的概念

设计在《现代汉语词典》里解释为："在正式做某项工作之前，根据一定的目的和要求，预先制订方法、图样等。"因此，设计是指把一种计划、规划、设想通过某种符号（语言、文字、图样及模型等）传达出来的活动过程，是人类为实现某种目的而进行的创造性活动。张道一先生主编的《工业设计全书》中对设计一词的解释有三种：其一，设计是为实现某一目的而设想、计划或提出的方案，是思维、创作的动态过程，其结果最终以某种符号表达出来；其二，设计所指极为广泛，如平面设计、动漫设计、服装＋设计、包装设计、环境艺术设计、计算机程序设计等；其三，设计既具有符号化、语言化、文字化和图样化的静态意义，又具有构想、规划、选择和决策的动态过程。

"设计"的英文是 design，源于拉丁文，指徽章、记号等。经过历史的不断发展演变，词义的内涵和外延不断深化和扩展。15 世纪文艺复兴时期，design 指的是"艺术家心中的创作意念"；1786 年版的《大不列颠百科辞典》

中对 design 的解释是"艺术作品的线条、形状,在比例、动态和审美方面的协调";1974 年版的《简明不列颠百科全书》中对 design 有了更全面、更明确的解释:美术方面,设计常指拟订计划的过程,又特指记在心中或者制成草图模式的具体计划。产品的设计首先指准备制成成品的部件之间的相互关系,这种设计通常要受到四种因素的限制,即材料的性能、材料加工方法所起的作用、整体上各部件的紧密配合、整体对于观赏者与使用者或受其影响者所产生的效果。在美术中,设计本身就是一种创造过程;在建筑过程中,设计仅是体现适当观念与经验的简明记录;在建筑工程和产品设计中,艺术性和工艺性有融合为一的趋势,也就是说,建筑设计师、工艺工人、制图员或工艺美术设计师既不能仅根据公式进行设计,又不能如同画家、诗人或音乐家那样自由设计。在各种艺术特别是艺术教育方面,设计一词含义广泛,尤指构图、风格和装潢。有时设计也指物件所具有的各种内在关系的体系。现在"设计"逐渐从艺术的范畴发展成具有更大外延的词汇,泛指人类为实现某种目的而进行的设想、计划和方案等,它囊括了人类的一切创造性活动,而不是仅限于艺术与工业的范围。(见图 1-5～图 1-9)

图 1-5　平面设计与广告设计作品

图 1-6　化妆艺术设计与服装设计

图 1-7　产品设计与标志设计

图 1-8　环艺设计与室内设计

图 1-9　动漫设计

1.2 设计简史

设计作为人类有意识、有目的地进行的加工和制作活动,有着漫长的历史,但是对设计现象的记载和研究以及设计作为专有名词的出现,则是近百年来伴随着工业革命而产生的。为梳理设计现象的脉络,可以对设计进行不同的归类。从时空上可以将设计简要地分为中国古代设计部分和西方现代设计部分。从逻辑关系上可以将设计简要地分为萌芽、手工艺设计和现代设计三个阶段,萌芽、手工艺设计阶段所经历的时间长,发展较缓慢;现代设计阶段经历的时间短,发展迅速。本章以梳理古代设计部分为基础,进而引入现代设计,重点从一些有影响的设计思想、设计流派、设计风格、设计师和设计作品的分析中总结设计思维,以现代情感介入现代设计。

1.2.1 中国古代设计简史

1. 远古石器

据考古发现,人类最早的有目的的创造性活动出现在距今 300 万年左右,其成果是东非古人类遗址中挖掘出的一些石器。这些石器诞生的时间并不重要,因为会有新的考古发现。重要的是这标志着人类特有的行为设计萌芽出现了。

在中国考古发现的元谋人制作的石器,是距今 170 万年以前的旧石器时代晚期的产物,主要有尖状器和砍砸器。稍晚时期,北京人使用的石器品种则有砍砸器、削刮器、尖状器、雕刻器和石锥等多种。到距今 1 万年左右的新石器时代,则出现了各种磨制的石刀、石铲、石斧等,器型更加丰富和精美,甚至出现了加工过的骨器和两种及以上材料制成的复合工具。丰富的器物类型不断体现出由简单到复杂、由粗陋到精细的设计过程。这种由实用与美观相结合的设计思路正符合人类发展的需要。(见图 1-10 和图 1-11)

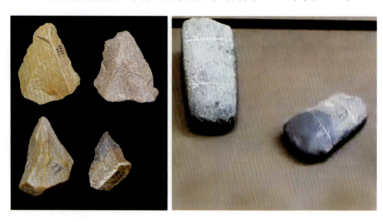

图 1-10　距今 300 万年前的石器工具和距今 170 万年前的石器工具

2. 古代的陶器与瓷器

(1) 陶器。距今 7000 年前,我们的祖先发明了制陶工艺,利用黏土在高温下烧结的特性,烧制出精美的原始彩陶和黑陶,并在很长一段时期作为容器使用。这是迄今发现的最早的采用人工方法改变一种材料化学性质的实践活动,是人类设计的一个质的飞跃。陶器的出现不仅增加了人类改造自然的信心,也开始改变了人类的生活方式,对实现从游牧向定居方式的过渡具有重要意义,人类从此进入了手工艺设计阶段。这个阶段从原始社会后期开始,经过奴隶社会、封建社会,一直延续到工业革命前。这一过程很少有基于生产的分工,因此设计与生产

图 1-11 距今 1 万年前的新石器工具

过程往往是统一的,这决定了设计不是单纯的脑力劳动,而是与制作密不可分的过程,设计构思在制作中完成,制作就是设计构思的外化。如原始彩陶和黑陶的制作,从一开始就不是单纯的脑力劳动,在制作中不断完善。彩陶以铁、锰为呈色剂,在红褐色的坯体上绘制图案,在 1000℃ 左右的温度下烧成后,呈现红、黑纹饰。彩陶按时间分为半坡类型、庙底沟类型、马家窑类型、半山类型、马厂类型等,其中以半坡类型和马家窑类型为代表。半坡类型彩陶以卷唇盆、圆底盆、小口尖底瓶、葫芦形器为主,图案多以红坯上绘黑彩的人面纹、鱼纹、蛙纹等为主;马家窑类型以抽象线纹的罐、盆为主。这些造型注重实用。图案是对日常生活中常见的形象加以抽象表现,把一种和谐、美好的愿望表达出来。在后期发明的黑陶技艺中,先人们已经把制陶工艺发展到一个很高的水平,在实践中利用掺碳方法,提高了泥土的可塑性,再采用轮制方法,即可烧出黑亮、精美的黑陶。(见图 1-12 ~ 图 1-14)

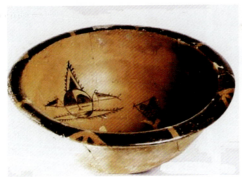 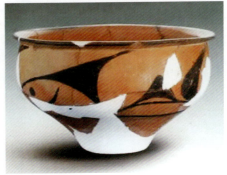

图 1-12 半坡彩陶和庙底沟彩陶

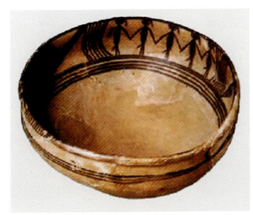 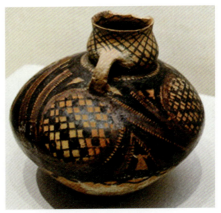

图 1-13 马家窑彩陶和半山彩陶

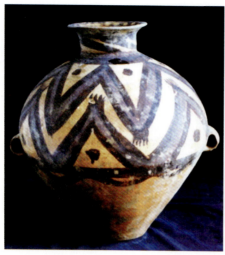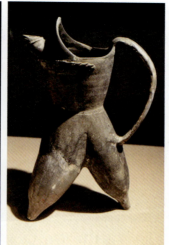

图 1-14　马厂彩陶和龙山黑陶

秦汉时期的陶器因其价格低廉,已进入普通百姓家庭。以后随着瓷器登上历史舞台,陶器慢慢淡出人们的视线,现在只能从秦汉时期的制陶随葬品中领略到陶器曾经的光辉。尤其是秦始皇兵马俑,以其体形高大、手法简练、气势恢宏,令人叹为观止。此外,汉代充满生活气息的陶塑和陶俑,也以其生动的造型、滑稽的表情,让人印象深刻。(见图 1-15 和图 1-16)

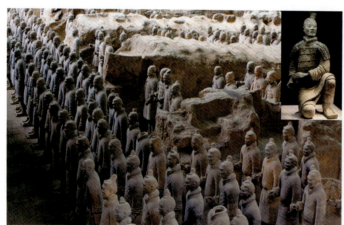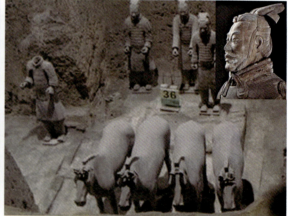

图 1-15　兵马俑 1 号坑和陶俑及兵马俑 3 号坑和陶俑

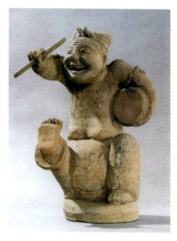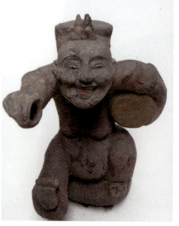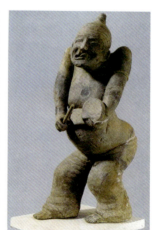

图 1-16　兵马俑 3 号坑和陶俑

陶发展到唐代,出现了陶坯挂铅釉的低温铅釉陶器,因釉五颜六色、绚丽多彩而形成唐三彩的独特工艺。唐三彩采用的是高温素烧、低温釉烧的二次烧成工艺。唐三彩烧制时常用黄、绿、褐彩,在低温烧制过程中,铅釉流动性很大,且矿物的熔点不同,用不同分量的铅溶剂使不同熔点的色剂趋于融合,因而各色相容而成错综复杂的流釉效果。常见的唐三彩有雕塑和器皿,雕塑内容多为马、骆驼、俑等,器皿有盆、香炉等。宋代的宋三彩,其色彩比较清晰、素雅。(见图1-17)

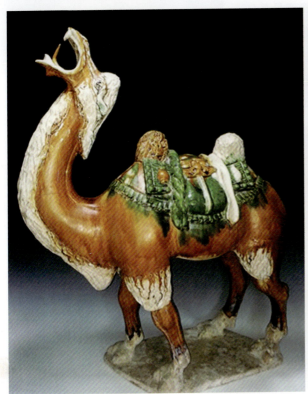 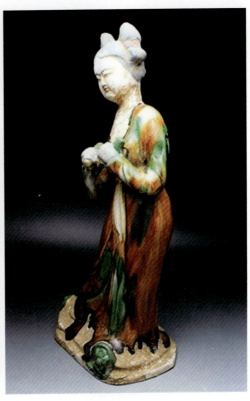

图 1-17 唐三彩瓷器

紫砂是一种高温陶,质地细腻,含铁量高,较常见的有赤褐色、淡黄色和黑紫色,材料的主要产地是江苏宜兴。紫砂从明清开始成为陶器中的新贵。与粗陶和细瓷相比,紫砂更利于泡茶,且能长久保持茶味不变。因紫砂造型多样、高雅别致、做工精细而备受文人的推崇。明代的制壶大师首推供春,他制作的壶叫"供春壶",因其造型古朴、色泽深沉而广受当时人们的喜爱。其后又出现了许多的制壶大师,也各有千秋。(见图1-18)

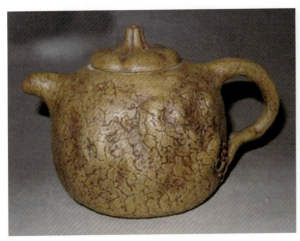 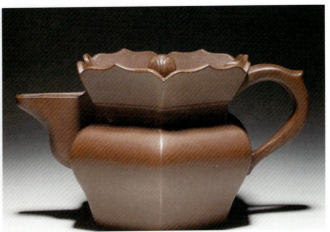

图 1-18 明代供春制作的"供春壶"和李茂林制作的"僧帽壶"

（2）瓷器。瓷器是中国的骄傲。瓷器的发明对世界文明有巨大的贡献，它的发展经历了原始瓷器、青瓷、白瓷、彩绘瓷、颜色釉、青花瓷几个阶段。原始瓷器在商代就已出现，历经周代，至东汉时发展成熟。六朝瓷器成为最主要的日用品种，最早发展起来的是青瓷。从唐代开始，制瓷业迅速发展，尤其是以北方邢窑为中心生产的白瓷和南方越窑为中心生产的青瓷最著名，形成南青北白的局面。白瓷洁白细腻，成为上至王侯、下至百姓都可以使用的日用瓷，也为以后釉上彩绘奠定了基础。青瓷清雅如玉，尤其是青瓷中的秘色瓷，其外表如冰似玉且少而精，因此专供封建帝王"御用"和宗教供奉之用。（见图1-19～图1-21）

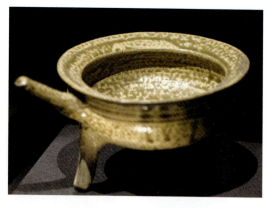

图1-19　原始瓷青釉鐎斗

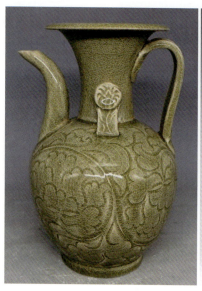 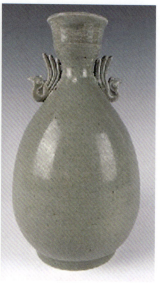

图1-20　北方邢窑白瓷和南方越窑青瓷

图1-21　封建帝王"御用"秘色瓷

宋代是中国瓷器发展的鼎盛时期，形成了著名的五大名窑，即定窑、钧窑、汝窑、官窑、哥窑，此外，还有建窑、磁州窑、耀州窑等。宋瓷重釉色美，其中，定窑白瓷细腻精致，汝窑以玛瑙入釉烧出莹润的青瓷，官窑和哥窑的开片瓷器等都独具特色。宋瓷造型优美简洁，比例严谨，创造了工艺美的典范，如梅瓶、玉壶春瓶、斗笠碗以及仿古的各式炉等。宋瓷上面有装饰花纹，慢慢形成了吉祥纹样的图案。（见图1-22～图1-25）

✤ 图1-22　汝窑青瓷、定窑白瓷、钧窑瓷器

✤ 图1-23　官窑、哥窑的开片瓷

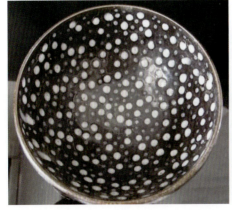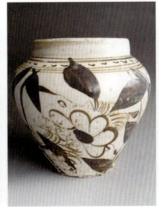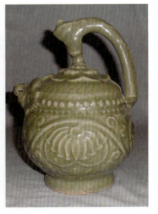

✤ 图1-24　建窑、磁州窑、耀州窑瓷

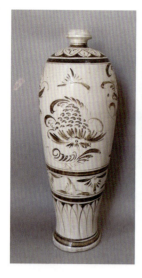
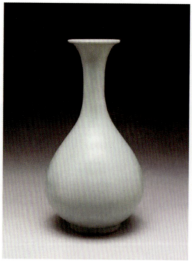

🔸 图 1-25　梅瓶、玉壶春瓶、斗笠碗造型瓷

元代景德镇因盛产高岭土而成为制瓷中心，此后历代统治者纷纷在此设置制瓷机构和督陶官，使景德镇成为名副其实的瓷都。此时颜色釉和彩绘瓷盛行，尤其是青花、釉里红和斗彩开始流行且最为著名。青花瓷是一种釉下彩绘瓷，使用氧化钴为呈色剂，在胎上绘制图案，然后上透明釉，经高温烧成，呈现白底蓝花的效果，成为元代重要瓷器品类之一，也开启了从青花向彩绘瓷的过渡，形成了中华民族传统的审美情趣。（见图 1-26）

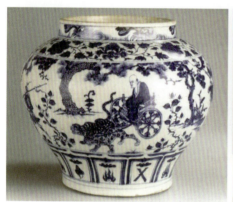

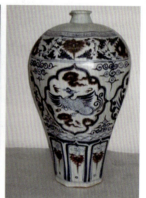

🔸 图 1-26　元青花和青花釉里红斗彩瓷

明代以白瓷为主，并走进了彩绘世界，瓷胎也趋向薄、细、白，坯身上记款从当时开始，年号、人名、堂号都有。明代青花瓷也得到了空前的发展，青花颜料和釉配合得很好，一改积釉现象，使画面流程自然。（见图 1-27）

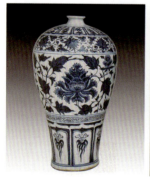
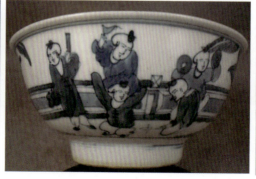

🔸 图 1-27　明青花和记款形式

清代康熙、雍正、乾隆时期瓷器达到空前的兴盛,尤其是官窑青花瓷泥质细腻,做工精致,其中最为著名的粉彩、五彩、珐琅彩绚丽多彩,多出自宫廷画师之手。釉色也出现了新的发展,郎红、霁蓝、胭脂红争奇斗艳,缺点是外表过分华丽,图案过于繁复。(见图 1-28 和图 1-29)

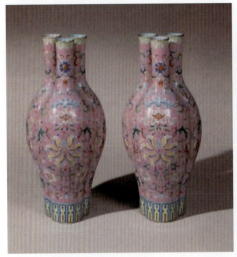

图 1-28　清代粉彩、五彩、珐琅彩瓷器

图 1-29　清代青花瓷、郎红、霁蓝瓷器

3．古代的青铜器

青铜是我国的先人在掌握金属冶炼技术后制作出的一种新的合成材料。历史学家把中国的奴隶制时代称为青铜时代。青铜的使用开始于新石器时代晚期,迄今发现的最早的一件青铜器是甘肃东乡出土的青铜刀,经碳 14 放射性同位素测定,其生产年代为公元前 18 世纪,相当于夏代初期。到先秦时代,青铜器得到高度发展。(见图 1-30)

青铜是铜、锡和铅的合金,熔点低,硬度大,易铸造。青铜器的成型一般使用陶范法,如果希望制作精良,还要使用石蜡法,

图 1-30　甘肃东乡出土的青铜刀

可以按照设计者的需要自由地创造适用而美观的器形,在设计上为展现设计师的设计思想提供了广阔的天地和较大的自由。青铜器可以说是继制陶之后在人类设计史上设计方面的又一大飞跃,甚至可以说是体现国家社稷尊严与庄严、表征身份与地位的带有强烈礼制色彩的特殊器物。青铜器品种丰富,涉及当时人们生活的方方面面,如饮食器、兵器、乐器及马具、带饰等,能反映商周时期的设计特色和制作水准。

青铜器按用途可以分为以下几种类型。

(1) 生产工具。据古籍记载及现今发现的遗物证明,奴隶社会时期青铜器的农具和工具种类、数量很多,基本的农具包括铲、锄、镰、锚等。日用工具也大量采用青铜制作,常见的有斧、斤等砍削工具。(见图 1-31)

图 1-31　青铜农具

(2) 兵器。比起生产工具,青铜更多地用于兵器的制造。在战争频繁的奴隶制社会里,青铜兵器是奴隶主国家必不可少的装备,最常见的兵器有戈、矛、戚、刀、剑、弓、箭、弩机、胄等。(见图 1-32)

图 1-32　青铜兵器

(3) 饪食器。饪食器是指用于烹煮食物的器皿,同兵器一样,其中的一部分逐渐转化为礼器和祭器,最主要的有鼎、鬲、豆、簋、簠等。特别是"鼎"为国之重器,在使用上有相当严格的等级规定。天子九鼎,诸侯七鼎,大夫五鼎,元士三鼎或一鼎。早期的鼎以体重显示其主人的身份和地位。如司母戊大方鼎是迄今为止发现的

最大、最重的青铜器,重约832.84千克,高133厘米,口长110厘米,宽78厘米,足高46厘米,壁厚6厘米。(见图1-33)

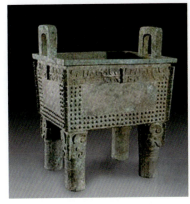
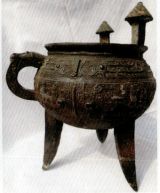
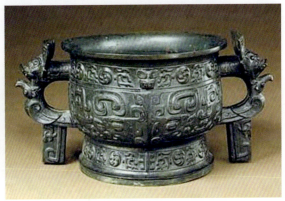

图 1-33　青铜司母戊大方鼎和青铜食器鬲和簋

（4）酒器。由于饮酒的风尚在奴隶主中广为流行,所以为这个习尚服务的器皿特别多,也特别讲究,主要有爵、角、斝、觚、觥等饮酒器,尊、壶、彝等盛酒器,勺、斗、禁等担酒器。(见图1-34和图1-35)

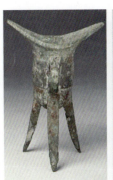
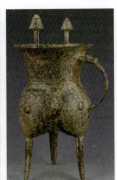
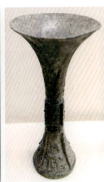
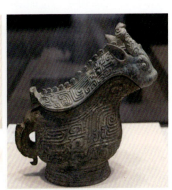

图 1-34　青铜爵、角、斝、觚、觥酒器

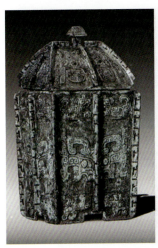
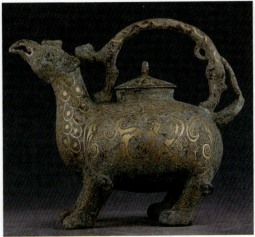
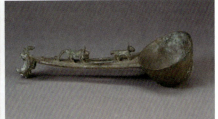
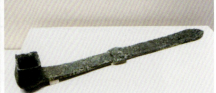

图 1-35　青铜彝、壶、勺、斗酒器

（5）乐器。作为统治阶级的乐器,主要用于庙堂之乐和宫廷之乐。我国较早的青铜打击乐器有铙、钲、钟、鼓等,共同组成我国古代乐队的完整结构。(见图1-36)

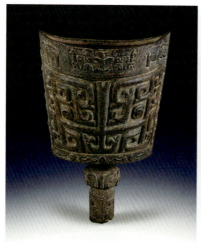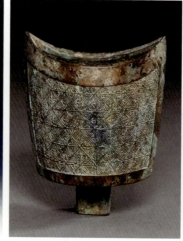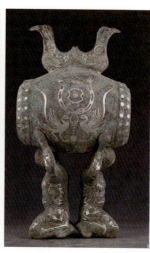

图 1-36　青铜铙、钲、鼓乐器

（6）杂器。青铜器除上述功能之外，在生活中还有其他的应用，如用作首饰、车具、量具、货币、管具等。常见的生活用器有镜、熏炉、熨斗、灯等。货币用青铜铸造，最早开始在西周，到了春秋、战国时普遍流行，主要由布币、刀币、贝币、圈钱等。青铜杂器还包括度量衡等。（见图 1-37）

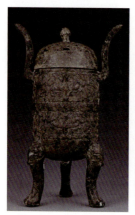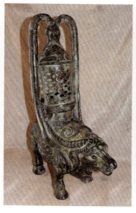

图 1-37　青铜熏炉、灯、币、车具等杂器

中国古代青铜器作为奴隶制文明条件下的成果，其设计思想的合理、技术加工的巧妙、纹饰造型的精美，在世界各民族的古老文明中都是独树一帜。尤其到春秋战国时期，青铜器的装饰工艺发展到了极致。装饰图案也很丰富，但以动物纹居多。比较抽象的具有代表性的是饕餮纹，这种带有恐吓色彩的神秘兽面纹由多种图案组成，结构巧妙，效果威严。（见图 1-38）

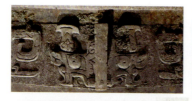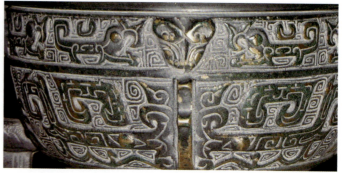
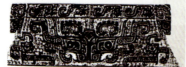

图 1-38　青铜纹饰

4．古代的玉器

中国古代工艺的设计思路是以实用为目的，"石之美者为玉"，它是石的发展和延续。玉器质地坚硬、采集困难且色彩丰富、光泽柔和、触感温润，被赋予很高的评价，玉不仅被作为一种价值极为珍贵的物品，而且会与宗教意识和伦理道德联系起来，尤其到周代，玉器的大小和规格都有严格的要求和用途，成为体现士大夫高尚情操的物件。"玉不琢不成器"，"琢磨"就成为制作玉器的一种手法。显然，这个琢磨的过程不是纯粹的手工劳动，而是边打磨边设计思考的过程，这种构思的意义非常重要，直接影响后来的工艺制作。

我国东北地区的红山文化遗址、山东的大汶口文化遗址和龙山文化遗址、浙江的河姆渡遗址都出土了大量优质的玉器。其中除了玉铲、玉斧等生产工具外，还有佩戴装饰和礼仪祭祀玉器，是当时经济生活、社会习俗、思想意识、审美水平、技术能力的必然产物。玉璧、玉琮是典型的祭祀用品。玉璧是圆形器，玉琮则是圆、方结合体，上面布满鸟兽纹，两层八块方座，厚薄均匀，十分精美，是等级与财富的象征。（见图1-39）

图1-39　新石器时代的玉器

夏商时期玉器属生产工具和礼器器形居多，主要有玉刀、玉斧、玉铲、玉璧、玉璜以及单体的玉制鱼、鸟、兽。钻孔分为一面钻孔和两面钻孔两种，孔眼两端大、中部细，呈蜂腰状。许多商代玉器孔内留有螺旋形琢磨痕。（见图1-40）

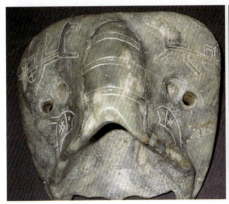 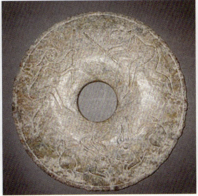 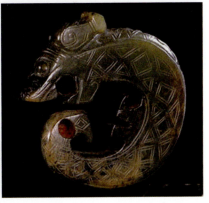

图1-40　夏商时期的玉器

周代玉器的玉戈、玉琮趋向小型化，圭呈细长形。春秋战国时期的玉器，佩玉大量增加，丧葬用玉也较多。玉龙种类较多，一般为蛇形。（见图1-41）

汉代玉器的器形除玉璧、玉环、鸡心佩、剑佩、带钩外，各种用于殉葬的明器和各式容器、玩赏品大量出现。（见图1-42）

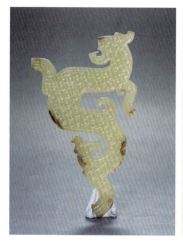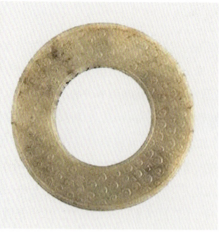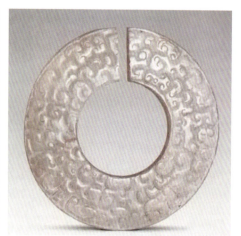

图 1-41　周代玉器

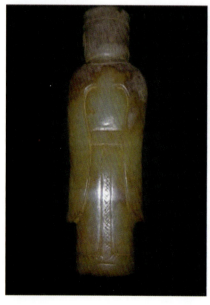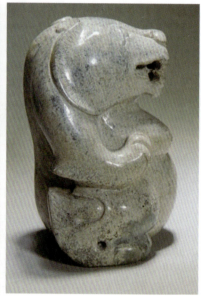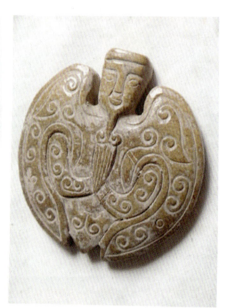

图 1-42　汉代玉器

唐代玉器出现大量花鸟、人物图案，器物多有生活气息，注重实用价值的杯碗增多，另出现了新型饰件和表示官阶高下的玉带饰物。（见图 1-43）

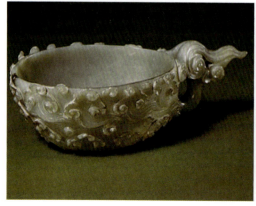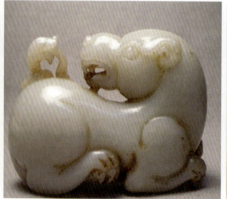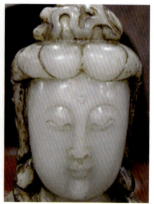

图 1-43　唐代玉器

宋代仿古玉器极多，有玉环、玉剑饰、玉璧等。仿古玉给人似古非古、似今非今的感觉。宋代玉鸟、玉鱼数量也较多。（见图1-44）

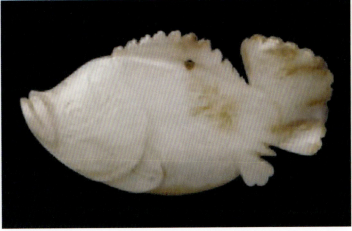

图1-44　宋代玉器

明代早期玉器多选用白玉，雕刻精致，有宋、元代遗风。明中晚期的玉器南北方差异较大，北方玉器浑厚，加工较粗。明晚期苏州一带制玉时选料精细，工艺讲究。（见图1-45）

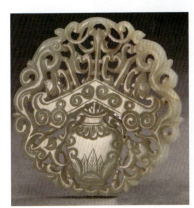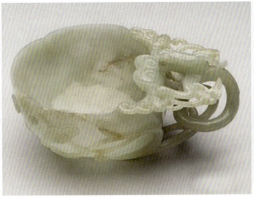

图1-45　明代玉器

清代玉器的造型风格给人新的感觉，加工可用精、细两字概括。底子平、线条直、方圆合于规矩，设计工艺不拖泥带水。（见图1-46）

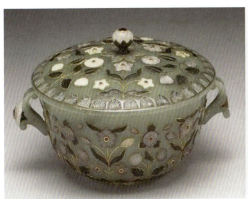

图1-46　清代玉器

5. 古代的家具

中国古代家具设计历史悠久，经历了一个从低到高的发展历程，木制家具以独特的制作技巧和强烈的东方美学特征在世界家具之林中独树一帜并享誉世界。商、周至两汉时期，受人们的生活方式、起居习惯的影响，家具多以低矮型坐卧具居多，"席地而坐"就是把席子铺在地上作为坐卧用具。东汉末期，高型可折叠的胡床自西域传入中原，并在南北朝时期普及。隋唐时期高矮型家具并用，垂足而坐，慢慢成为一种习惯，家具品种也变得更为丰富。在五代、两宋时期高型家具日趋定型，并成为人们起居作息用具的主要形式。宋代的家具已初具明代家具的基本性质，为中国古典家具在明清时期达到顶峰奠定了基础。

（1）春秋战国及先秦时期的家具。春秋战国时期，流行以屏风分隔室内空间，用帷幕保暖和装饰，这一时期的家具以楚式漆木家具为典型代表。由于漆是很好的防腐材料，而且可形成华丽的装饰效果，因此被人们广泛地使用在家具和其他器物上。楚式家具品种繁多、色彩绚丽、对比鲜明，常以龙凤云鸟纹装饰，充满着神秘色彩，简练的造型对后世家具影响深远。（见图1-47）

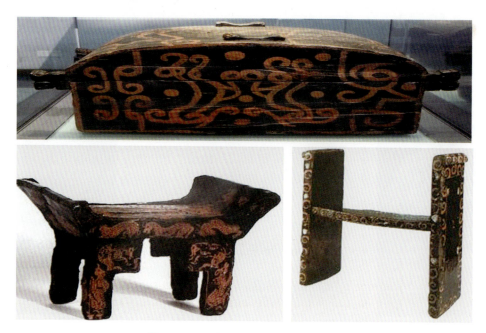

图1-47 春秋战国时期的漆木家具

先秦早期人们席地而坐，家具比较低矮。最早的家具可能是以木或石为基本材料，商周时期则流行以青铜为材质的家具，如俎、禁等。"俎"在后来成为几、案、桌的基本形象；"禁"为承置酒器的案，在后来成为箱、橱、柜的原始式样。（见图1-48）

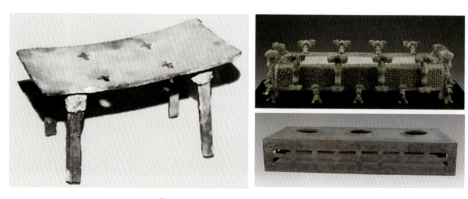

图1-48 先秦时期的俎和禁

（2）汉代和六朝时期的家具。汉代是中国封建社会的第一个鼎盛时期，是家具低矮时期的代表。漆木家具在此时期得到长足发展，此外，还有各种玉制家具、竹制家具和陶制家具等，可灵活形成空间分隔的屏风和踏、床等可移动坐具的组合家具，其中与之相配的几案形式多样、品种丰富。这一时期的漆木家具除了用红、黑两色形成对比鲜明的图案以外，人们还用螺钿、金银错和平脱等工艺做装饰，使得家具显得华美无比。长沙马王堆汉墓为我们留下了许多珍贵的资料。（见图 1-49）

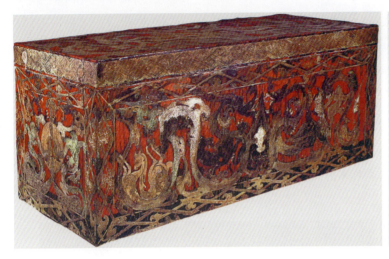

图 1-49　汉代的漆木家具（长沙马王堆汉墓出土）

六朝时期，由于战乱和人口大规模迁移，民族交流和融合成为时代大背景，游牧民族的憩坐习惯影响到中原，适合垂足而坐的家具成为中原家具中的新鲜血液，家具开始渐渐走向高制，形成以低矮家具为主，高制家具为辅的发展局面。这一时期出现了许多折叠屏风以及或方或圆的凳子，其中胡床是典型的代表。（见图 1-50）

图 1-50　六朝时期的家具

（3）唐宋时期的家具。唐代是中国封建社会的又一个鼎盛时期，被称为"盛唐"，在文化上兼容并蓄，高制家具慢慢走向主流。桌、椅明显增多且品类丰富，成为人们的主要坐具，各类高制家具形制基本全部具备。五代承袭了唐代家具的样式，但功能性更为明显，并在家具陈设上形成相当稳定的摆设格局。（见图 1-51）

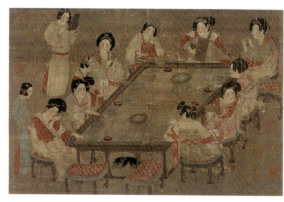

图 1-51　唐代的家具

宋代是我国家具承前启后的重要发展时期,这时的人们垂足而坐成为习惯。宋代家具重视木料本身的材质美,重视造型少装饰。制作使用榫卯结构,注重家具的功能性和桌椅配套的完整性。造型更加秀气轻巧,使用线脚和束腰做法。宋代家具在形式和做工上已为明代家具奠定了基础,也为中国古典家具在明清时期达到鼎盛做好了铺垫。(见图1-52)

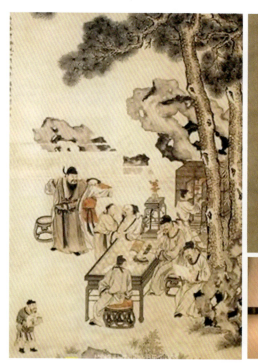
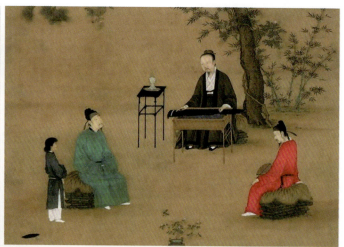

图 1-52　宋代的家具

(4) 明清时期的家具。明代是中国古代家具发展的黄金期,在木料选材、制作工艺和样式上都达到了顶峰。以花梨木、紫檀木等硬木为主要用材,以独特的审美特征和实用价值屹立于世界家具之林。明式家具主要包括椅凳、几案、橱柜、床榻、台架、屏座等六类,比例严密,尺度适宜,具有简、厚、精、雅的艺术风格。(见图1-53)

清式家具在结构和造型上基本继承了明式家具的传统,大多以造型厚重、形体庞大为主,但装饰上不厌其烦,使用工艺复杂的花纹和图案。但在康熙、雍正、乾隆三代盛世时期,因其艺术与装饰上一味追求富丽华贵的效果而滥用雕镂、镶嵌、彩绘、剔犀、堆漆等手法,使品位流于庸俗。清式家具在制作中擅长运用多种材料,如象牙、玉石、陶瓷、螺钿等,以提高家具的艺术表现力,达到多样的艺术效果。但往往只注重技巧,忽略了艺术设计上的整体美,形成烦琐堆砌的风格,背离了家具设计的简练实用、经济美观的原则。(见图1-54)

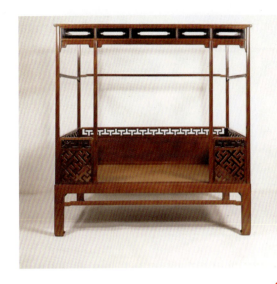 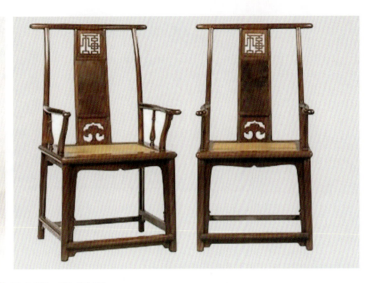

🕀 图1-53 明式家具

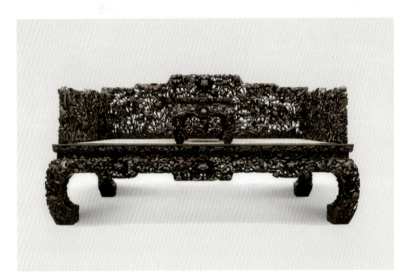 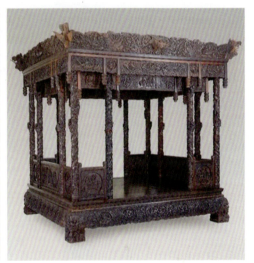

🕀 图1-54 清式家具

6．古代的建筑

中国封建社会历经两千多年，其设计文化辉煌灿烂，在建筑方面经历了三个高潮期，即秦汉时期是我国古代建筑史上的第一个高潮；隋唐时期是我国古代建筑设计的成熟时期，为第二个高潮；明清时期是我国古代建筑史上的第三个高潮。

从建筑类别上说，我国古代建筑包括皇家宫殿、寺庙殿堂、宅居庭室、陵寝墓葬和园林建筑等。在结构设计上，中国古代建筑以木构架为主，砖、瓦、石为辅，每个建筑都由上、中、下三部分组成，上为屋顶，下为基座，中为柱子、门窗和墙面。常用的木结构有抬梁式和穿斗式两种。它们以立柱和横梁组成骨架，在柱子之上横梁之下的构件称为斗拱，建筑的全部重量都通过柱子传到地下。由于墙不承重，故能做到"墙倒屋不塌"，在建筑的室内空间组织上，可在柱与柱之间砌墙、装门墙，一般四个柱子构成一间，一栋房子由几个间组成。 在布局设计上，中国古代建筑有一种简明的组织规律，就是以"间"为单位构成单座建筑，再以单座建筑组成庭园，进而以庭院为单位形成各种形式的组合。庭院以院子为中心，四周建筑物面向院子，并在这一方向设置门窗，北京四合院就是典型的例子。由若干庭院组成的建筑群一般都有显著的中轴线，在中轴线上布置主要建筑，两侧次要建筑常对称布局。（见图1-55和图1-56）

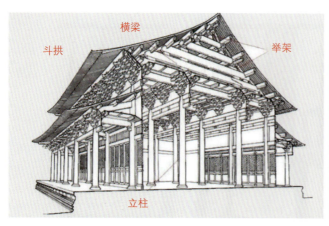
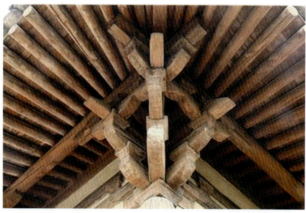

图 1-55　古代建筑和"斗拱"结构

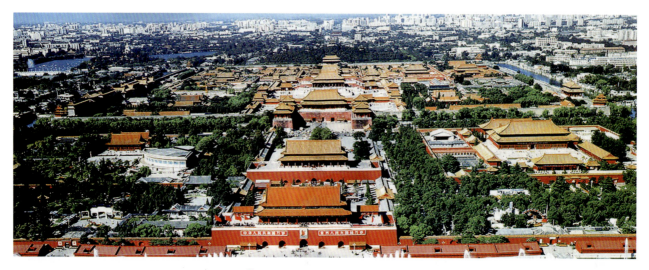

图 1-56　北京"故宫"结构

在外观设计上，中国古代建筑由屋顶、屋身和台基组成。屋顶最明显的特色是有硬山、悬山、庑殿、歇山、攒尖、卷棚和单坡等多种类型。设计师充分运用木构的特点，创造了屋顶举折和屋面起翘、出翘的形态，形成了鸟翼伸展般的檐角和屋顶各部分柔和优美的曲线。（见图1-57）

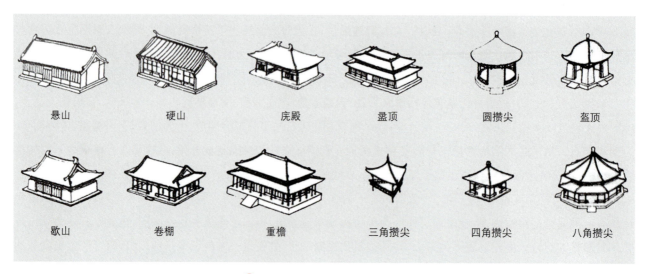

图 1-57　古代建筑屋顶设计

在装饰和色彩设计上,中国古代建筑可谓"雕梁画栋"。装饰主要集中在梁枋、斗拱和檐椽部分,综合应用了各种美术工艺及雕刻、绘画、书法等艺术加工手法。色彩应用对比强烈的原色设计,使建筑各部分的轮廓鲜明,色调各异。白色的台基,朱红色的屋身,黄色和绿得发亮的琉璃瓦屋顶,檐下施以蓝绿色略加金作彩画,建筑物的整体色调既不同又协调,显得富丽堂皇。一般住宅的色彩设计受封建等级制度的限制,多用青灰色的砖墙瓦顶,或用粉墙瓦檐,木柱、梁枋、门窗等多用黑色、褐色或木面本色,形成素雅的格调。(见图1-58)

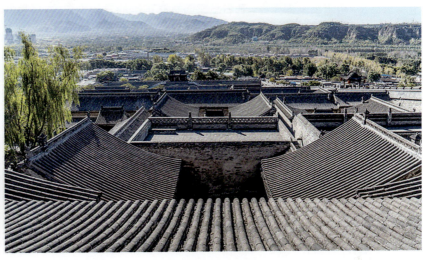

图 1-58　古代建筑装饰设计和古代民宅建筑装饰设计

7．古代的园林

中国古代园林设计历史悠久,独具特色,是世界三大园林(中国园林、欧洲园林、西亚园林)之一。受儒、道两家"天人合一""物我合一"自然观思想的影响,在园林设计上表现为集居住休息和游览欣赏双重目的为一体,因地制宜,掘池造山,布置建筑、花木,并合理利用自然环境,组织借景,构成富于自然情趣、具有中国独特风格的自然风景式园林设计。

中国的园林设计最早可以追溯到商代。秦始皇在咸阳渭水南圈地建上林苑,阿房宫就建在苑中。汉武帝时期在秦代的基础上修复并扩大上林苑的规模,其规模宏伟,宫室众多,有多种功能和游乐内容。上林苑既有优美的自然景物,又有华美的宫室组群分布其中,是秦汉时期园林设计的杰出范例。(见图1-59)

图 1-59　汉武帝时期的上林苑和阿房宫设计

魏晋南北朝时期是中国园林设计的转折时期，也是山水园林的奠基时期。这时的园林设计规模缩小，追求自然的风格，力求在园林中注入高雅的意境。

唐宋时期，文学与艺术达到了前所未有的繁荣，园林的设计思想深受诗歌、绘画的影响，体现着"诗情画意"的意境。这一时期，造园设计活动得到全面发展和普及，唐代二都和宋代两京的造园活动都非常活跃，除了皇家园林，豪臣名士也各筑私园，宋代更普及地方城市和一般士庶。著名的皇家园林有隋洛阳西苑、唐长安芙蓉苑、北宋东京艮岳、南宋临安御苑等。著名私家园林有王维的辋川别业、白居易的庐山草堂、李德裕的洛阳平泉庄等。（见图 1-60）

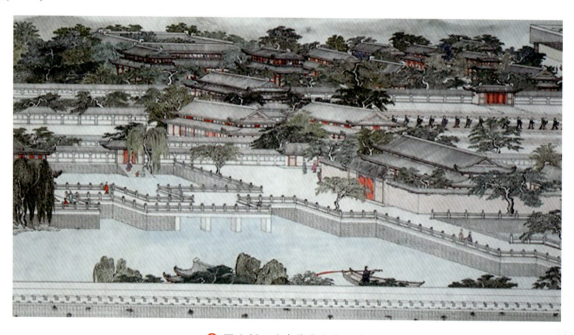

图 1-60　南宋临安御苑设计

明清两代是中国古代园林设计的高峰时期，向精深阶段发展。皇家园林大都规模宏大，如北京的皇家林园就筑有"三山五园"，三山是指万寿山、香山和玉泉山，五园分别指圆明园、长春园、绮春园、畅春园和西花园。私家园林一般规模较小，内建有假山假水，建筑小巧玲珑，展现淡雅素净的色彩，如著名的苏州拙政园、留园、网师园和怡园，无锡寄畅园和上海豫园等。明末清初园林设计师计成著有《园冶》一书，是我国古代最系统的园林设计的著作，在艺术设计史和美学史上都有宝贵的价值。（见图 1-61 和图 1-62）

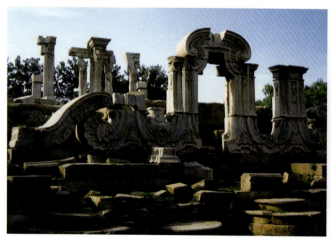

图 1-61　圆明园旧址和复原图景

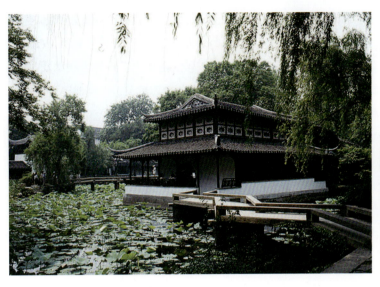
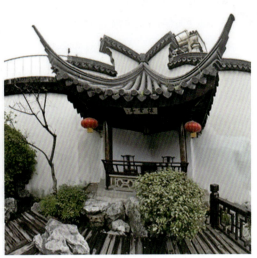

图 1-62　私家园林苏州拙政园

中国古代无论是皇家园林还是私家园林,也无论是早期园林还是后期园林,在设计上都有一些共同特点。首先,中国园林注重自然美。中国园林以山、水、植物和建筑作为基本的设计因素,这些因素的设计构成只有因地制宜、借景之法,而无固定程式。所有园林虽大都是人工造成,但力图摆脱人工雕琢的痕迹,恍若天成,达到"虽为人作,宛自天开"的境界。建筑也是园林重要的组成部分,但园林中的建筑不追求过于人工化的规整格局,而是根据不同的山水特征设计出亭、棚、廊、桥、舫、厅、堂、楼、阁等,与山水自然融合,与整个园林协调。其次,中国园林十分强调曲折多变。无论是皇家园林还是私家园林,都追求"以有限面积造无限空间",因而在设计布局上常划分为若干景区,各景区的面积大小和配合方式力求疏密相间、主次分明,幽曲和开朗相结合。最后,中国园林设计崇尚意境。设计师不仅满足对于自然美景的仿造,更追求诗情画意境界的创造,借以寄托游园者的思想情怀。(见图 1-63)

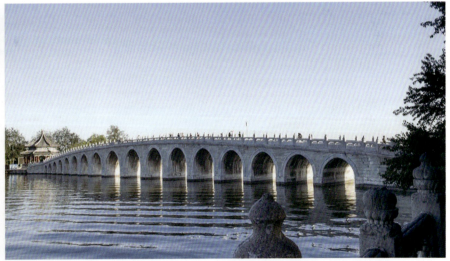

图 1-63　园林回廊和颐和园桥景

8．古代的服饰

早在西周时期,养蚕、种麻、采葛、织绸、染织等工艺就已有专业分工,到春秋战国时期,农民种桑植麻、纺纱织布十分普遍,战国时期的"水陆攻战宴乐铜壶"上的装饰纹样就是最好的证明。染织刺绣工艺也得到迅速发展,

以齐鲁之地的"齐纨鲁缟"最为著名。1982年从湖北江陵马山砖厂一号墓出土了大批战国时期的丝织品,包括绢、罗、锦、纱、绦等几乎所有战国时期的丝织品种,织法多样,色彩丰富;除此之外,还出土了大量的刺绣,有绣衾、绣衣、绣袍、绣裤等。刺绣花纹主要是动物、花草和几何纹。湖南长沙马王堆一号汉墓出土了一件素纱禅衣,衣长128厘米,通袖长190厘米,仅重49克,薄若蝉翼,轻如鸿毛,由此可见汉代丝织品的高超工艺。当时已经有了较复杂的提花机,三国时魏国的马钧改进了织绫机后,大大提高了丝织品的生产能力和织花能力。汉代丝织品的生产以齐、蜀为主要产地,品种有锦、绫、绪、罗、纱、绢、缭、缩、统筹,花纹有云气纹、动物纹、花卉纹、几何纹、吉祥文字等。这些丝织品主要是作为统治阶级的服饰用品和赏赐。汉代的印染工艺发展较快,染料分植物和矿物两类。马王堆出土的绣品中色彩多达十余种。汉代的章服制度更趋完善。一般看来,男装以深衣改成的袍为时尚,女装以深衣和上衣下裳的襦裙为主。六朝时,以四川生产的蜀锦最为著名,装饰纹样设计由动物纹为主向植物纹为主转变,出现了莲花纹和忍冬花纹。男装是窄衣大袖的长衫,女装是将下摆裁成三角,层层相叠,围裳中伸出长长的飘带。(见图1-64和图1-65)

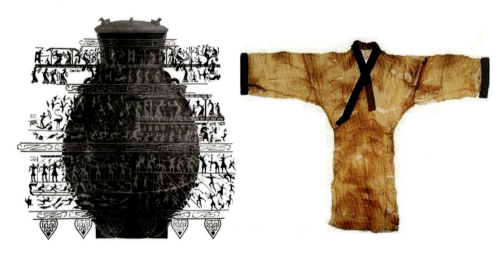

⬆ 图1-64 "水陆攻战宴乐铜壶"的装饰图案和马王堆汉墓出土的"素纱禅衣"

⬆ 图1-65 汉服男装和汉服女装

唐代是中国封建社会经济空前发展,丝织生产遍布全国各地的时期,唐锦在丝织品中是最出色的,唐锦的制作多采用纬线起花,也称"纬锦"。而唐以前汉魏六朝运用经线起花,汉锦也称"经锦"。唐锦的花纹主要有联珠纹、团案纹、对称纹、散花、几何纹等。其艺术风格以清新、活泼、华美、流畅为特色,并为唐代的服饰设计提供了基础。唐代女装设计华丽、活泼、丰满,唐初女子衫裙窄小,中期渐宽,晚期肥大。除了短襦半臂或大袖纱罗衫加长裙和披吊的服饰外,还流行袒胸露肩的大袖衫裙,其裙腰高至胸部,以大带系结,裙长可以拖地,衬托女性的婀娜之美。唐代的服饰设计还影响了日本等其他亚洲国家,在世界服装史上占有重要地位。(见图1-66)

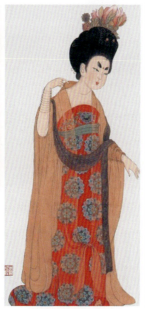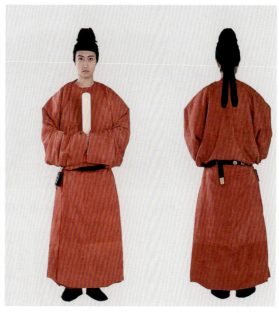

✚ 图1-66　唐锦花纹和服装

宋代的服饰设计由于受理学的影响,渐趋保守。男子常穿大袖圆领外衫,女装以直领对襟窄袖的褙子最具特色,显得清秀大方。宋代对女性的约束达到极点,女子缠足成为儒家礼教的一部分,渐成习俗,女鞋设计形小且尖。(见图1-67)

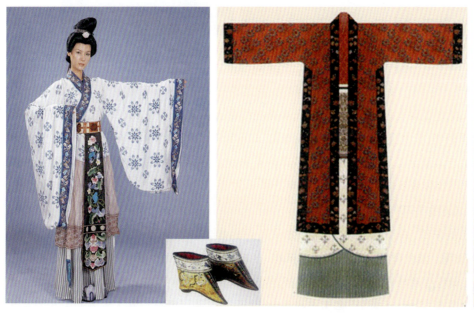

✚ 图1-67　宋代小鞋和服装

元代的丝织、毛织、棉织有了一定的发展,在丝织品生产中最盛行的是一种加金的织物,被称为"纳石失"的织金锦。一方面是贵族用来做服装以显示其华贵和权威;另一方面作为赏赐物品,元代皇帝每逢庆典,赐金袍以示恩典。棉织是元代发展起来的新工艺。棉纺织工艺家黄道婆对棉织工艺的发展作出了贡献。黄道婆出生于宋末元初,江苏松江乌泥泾(今上海市)人,南宋末年流落到崖州(今海南岛),向当地的黎族妇女学习了一整套棉纺织工艺,晚年回到家乡,对劳动妇女传授棉织技艺,大大促进了我国棉织工艺的发展。她们织造的"乌泥泾被"能织出棋局、折枝花、团凤等纹样,坚实精美,受到劳动人民的欢迎,因此,黄道婆成为中国工艺美术史上著名的工艺家。(见图1-68和图1-69)

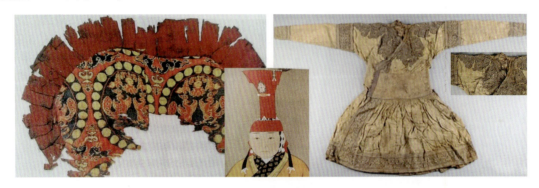

图1-68 元代的"纳石失"织锦

图1-69 元代的"乌泥泾被"棉织工艺

明代的织锦、刺绣非常发达,遍布江、浙、川、晋、闽、广等地。明代的织锦按照其工艺特点分为三类:第一类是花纹色彩丰富的妆花;第二类是在缎地上起本色花;第三类是在缎地上用金、银线织花纹的织金银,非常华丽富贵。明锦的图案花纹有吉祥器物、云龙凤鹤、花草鸟蝶、福寿字、几何纹等;图案组织有团花、折枝、缠枝、几何形等。明代的棉、麻、毛织品生产遍及全国。明代刺绣以顾绣最为有名,也称露香园绣。顾绣脱离生活实用性,成为一种独立的欣赏工艺。明代服饰恢复汉制,官服的等级制度严格,以"补子"示品级差别,文官绣禽,武官绣兽,女装多沿袭唐宋时期的特色。(见图1-70)

清代以南京的云锦、苏杭的宋锦、四川的蜀锦为最佳,形成不同的地方艺术特色,如苏绣典雅、粤绣富丽、蜀绣淳朴、湘绣逼真、京绣精致等。清代丝织品纹样的设计风格,早期继承明代传统,多用小花矩架,严谨规矩;中期纹饰繁缛、华丽纤细;晚期粗放淳朴。清代的刺绣在明代传统艺术基础上有了进一步的发展,多体现在欣赏品与生活日用品上,题材除花鸟、山水、人物外,多为吉祥图案,体现了一些封建意识和人们对美好生活的向往。由于满汉文化的交流,满族妇女流行的旗袍成为汉族妇女主要的服饰之一,并一直延续至今。(见图1-71)

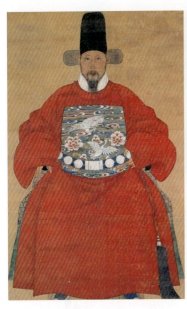

🔹 图 1-70 官服、补子和顾绣工艺

🔹 图 1-71 清代的"云锦"工艺

1.2.2 西方现代设计简史

1. 现代设计的启蒙时期

西方现代设计启蒙时期大约从 18 世纪中叶至 20 世纪初期,即欧洲工业革命开始到第一次世界大战结束,在这期间资产阶级以崭新的姿态登上历史舞台,实行政治、经济、思想的全面改革。18 世纪从英国的工业革命开始迅速传播到世界各地,欧洲各国打破农业、手工业传统经济,向工业和机器生产的商品经济转变。工艺方面的主要变化如下。

① 采用新的基本原料,主要是钢铁。
② 采用新的能源,包括燃料和动力,如煤、蒸汽机、电力、石油和内燃机。

③ 用新的机器取代手工劳动，大大提高了生产效率，如珍妮纺纱机和动力织布机。

④ 出现一种被称为工厂的新的实体。

依靠工业的发展，在社会其他领域也产生了许多新的变革。如机械的使用使农业进步较快，能为更多的非农业人口提供粮食，财富分配的范围更为广泛，与日益增长的工业生产相比，土地作为社会主要财富资源的作用日益下降。政治上反映新的经济占有关系的权利转移，产生了一系列保护商品经济的新国策，社会结构也相应地发生了变化，如城市的兴起、工人阶级的壮大、新的意识形态和权威的出现等。最后，还有心理上的变化，那就是人类提高了能够利用资源和征服自然的信心。

产业革命所带来的这些变化一开始就与设计有关，围绕着机器和机器生产的新时代的工业设计，影响了人民的生活方式，促进了文明社会的发展。由于机器和新能源的利用，设计者与制造者进行了分工，改变了手工业时代的作坊主和工匠既是设计者又是制造者，同时还是销售者的状态。机器的使用，使产品变得标准化和一体化，提高了生产力，也带来了新材料的应用，如钢筋水泥构架开始应用于建筑。由于产业革命初期机器制品大多造型丑陋不堪，设计低劣，同时过分装饰、矫饰做作的维多利亚之风在设计中蔓延且日趋严重，致使在英国最早发起了工艺美术运动。设计的目的就是要不断满足人们日益增长的物质和精神需要，以功能为导向，使人的生理、心理、社会关系同时得到满足。由于市场经济的扩大和繁荣，使设计成为全面提高竞争力的手段，同时也成为市场营销过程中的一个组成部分。

进入 20 世纪，市场竞争日趋激烈，工厂、企业必须以出奇制胜的战略战胜对手，维护自身的存在，因而，相应地在文化思潮、哲学观念呈现出个性化、多样化的格局，设计领域中也相应出现了反传统思想的潮流，非写实艺术得以成长，"国际风格"也开始风靡世界，形成了设计现代化和多样化的新时代。

（1）工艺美术运动。工艺美术运动即艺术与手工艺运动，是 19 世纪后期从英国发起的一场设计运动。1851 年在伦敦海德公园举办的世界上第一次工业产品博览会——"水晶宫"博览会为起因，设计家们提出"艺术与技术相结合，推崇手工，反对机械"的美学思想。德国建筑学家格德弗莱德·谢姆别尔参观了"水晶宫"博览会后撰写了《科学·工艺·美术》和《工艺与工业美术的式样》两本书，阐明了他对机器生产的反对观点，提倡美术与技术结合的"设计美术"，第一次提出"工业设计"这一专有名词。（见图 1-72）

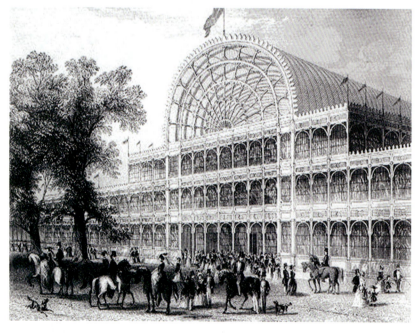
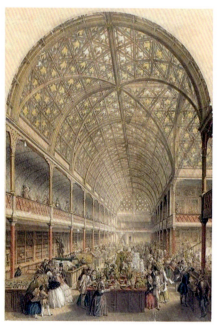

🔴 图 1-72 英国伦敦"水晶宫"的设计

工艺美术运动最主要的代表人物是英国工艺美术运动领袖、社会活动家、英国诗人兼文学家、艺术设计家威廉·莫里斯,其因卓越的贡献而被称为现代设计之父。莫里斯生于伦敦近郊的华尔特哈姆斯托镇,17岁时就读于牛津大学建筑系,毕业后与他的同学合作成立了"莫里斯—韦柏事务所"。1859年,他们共同设计建造了位于肯特郡的贝克利·希斯的住宅,起名为"红屋",这座房屋是莫里斯为结婚而建的,内部的家具、墙壁、摆设地毯和窗帘织物等都是莫里斯自己设计并组织生产的,为此他还专门开设了几个工厂。1861年,他以自己的名字单独成立"莫里斯设计事务所",可以说它是近现代历史上第一所把建筑、室内装修、家具、灯具等整个人的居住环境作为一个整体而进行一体化设计的事务所。莫里斯从青年时代起就是一个古版书和中世纪手抄本的收藏者。作为一名作家,莫里斯对自己的诗与小说的印刷比一般人更为关注,而且受到自己收集的古书影响,他开始尝试创作一些手抄本,但这在当时主要是一种业余爱好,1890年,他又建立印刷事务所从事书籍装帧设计,他用精美的皮革、丝绸、麻织等面料制作精装书,封面图案多采用美丽流畅的曲线形花草植物纹样,形成以优雅、华丽著称的装帧艺术风格。(见图1-73)

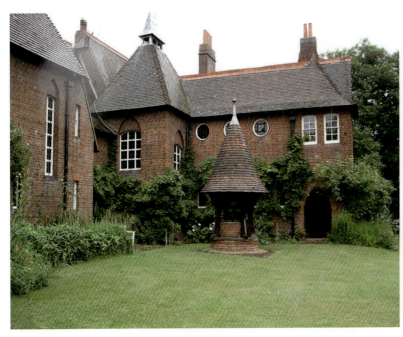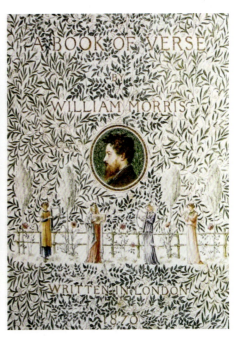

图1-73 "红屋"的设计和威廉·莫里斯的书籍装帧设计

(2)新艺术运动。新艺术运动是19世纪末20世纪初在欧洲和美国产生和发展的具有极大影响力的设计运动,涉及建筑、家具、产品、首饰、服装、平面设计、书籍插图、雕塑和绘画艺术等领域。"新艺术"起源于法国,原是巴黎一家商店的名称,由商人萨姆尔·宾于1895年12月开设。他的初衷无疑是受到威廉·莫里斯的鼓舞,试图为顾客提供按统一的艺术风格设计的系列化商品,包括室内装饰和家具等。新艺术运动在不同国家有不同的代表,如在法国有新艺术画廊、现代之家、六人集团,在比利时有二十人小组、自由美学社,在西班牙以建筑家高迪、蒙塔尼为代表,他们的作品均倾向于艺术型,强调形式美,德国的新艺术被称为"青年风格",奥地利以"维也纳分离派"著名,他们的作品倾向于设计型,强调理性的结构和功能美,英国以"格拉斯哥学派"著名,他们的作品倾向于几何形体和有机体结合,喜欢用直线,注重黑白运用及装饰性。

新艺术运动的一个特点是注重艺术和技术相结合,重视使用新材料和新技术。如1889年由桥梁工程师古斯塔夫·埃菲尔设计的埃菲尔铁塔成为法国新艺术运动的标准之一。这一建筑象征现代科学文明和机器威力,预示着钢铁时代和新设计时代的到来。比利时人霍塔更巧妙地将钢铁和玻璃相结合,以展示新材料和新技术带来的空间关系和采光条件的提升。(见图1-74)

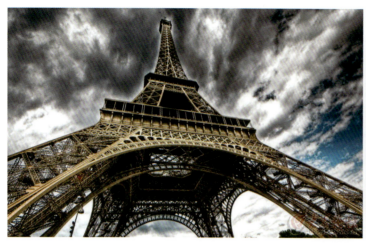

图 1-74　埃菲尔铁塔和埃特维尔德公馆

新艺术运动的另一个特点是追求与传统决裂,完全师法自然的全新风格,强调有机线条和曲线之美。师法自然就是直接从自然中取材,然后加以利用。如法国首饰设计大师拉里克设计的蜻蜓女人胸饰就是直接取材于动物。还有一种就是把自然形象抽象成曲线,如吉马德在 1900—1904 年设计的巴黎地铁入口,被称为"地铁风格"。他采用金属铸造的结构,模仿植物枝干,玻璃棚顶模仿海贝等,用抽象曲线表现现代设计。(见图 1-75)

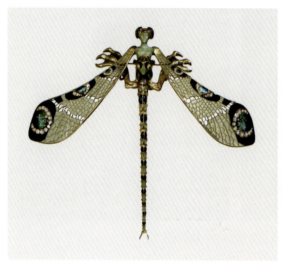
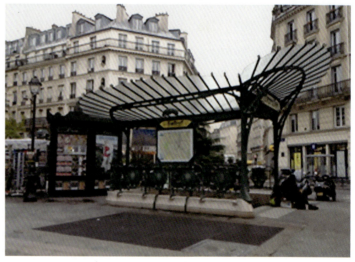

图 1-75　蜻蜓女人胸饰和巴黎地铁

新艺术运动大约从 1895 年的法国开始,持续到 1910 年前后,然后逐步被现代主义运动和"装饰艺术运动"所取代。这是传统设计与现代设计之间的一个重要阶段,起着承上启下的作用。

(3)装饰艺术运动。装饰艺术运动是 20 世纪 20 年代在法国、美国和英国等国家展开的一次设计运动。"装饰运动"的名称出自 1925 在巴黎举办的"装饰艺术展览"。它和"新艺术"运动一样,包括的范围很广,从 20 世纪 20 年代的所谓"爵士"图案到 30 年代的流线型设计式样,从简单的英国化妆品包装到美国纽约洛克菲勒中心大厦的建筑,都可以说是属于这个运动。虽然各国装饰艺术风格有一定的共同性,但个性也很明显。由于装饰艺术运动与欧洲的现代主义运动几乎同时发生与发展,因此,它受现代主义运动的影响很大,两者有内在的联系,都主张采用新材料,提倡机械美,采用大量的新的装饰手法使机械形式及现代特征变得更加自然和华贵。而现代主义设计强调的是为大众服务、大批量生产和理想主义,因此,与装饰艺术运动所强调的"装饰"格格不入。两者存在区别,属于不同的设计风格。

设计艺术领域,尤其在家具设计方面,装饰艺术风格最为突出的是法国的家具设计。在众多的家具与室内设计师中,成绩较突出的有艾米尔·贾奎斯·鲁尔曼和艾林·格雷,他们的设计一方面注重豪华的装饰效果,采用各种昂贵的材料,以青铜、象牙、动物皮革等材料镶嵌作家具的表面装饰,使家具更加奢华和高贵;另一方面在家具的造型上采用简单的几何外形,使简单明快的几何形与复杂的表面装饰形成强烈对比,这种简练与装饰融为一体的形式是法国装饰艺术风格的特色。这些设计师在设计家具时大都采用新材料、新技术创造新形式,体现了一种新的设计美学思想,给人以新的感受。(见图 1-76)

图 1-76　艾米尔·贾奎斯·鲁尔曼豪华的装饰设计作品

装饰艺术运动在法国形成后,很快在美国得到广泛响应,并形成具有美国特色的装饰艺术风格。美国与法国的装饰艺术设计重点有所不同,法国大多集中于豪华奢侈的消费用品,而美国则大多集中在建筑与建筑相关的室内设计、家具设计等方面。建筑师注重装饰要素与新材料的混合采用。最早的装饰艺术风格建筑是由麦肯兹·伍利·哥姆林建筑公司设计的电话公司大厦,混合采用维多利亚与文艺复兴等装饰要素,加上现代主义的一些因素,其装饰效果更加突出。美国装饰艺术风格最杰出的代表作品是由威廉·兰柏设计的帝国大厦和洛克菲勒大厦,无论是建筑的外部还是内部,都具有强烈的装饰艺术风格特征,采用金属作为装饰材料,运用棱角、漆器、壁画等装饰手法,运用绚丽多彩的色彩描绘,成为美国式的装饰艺术风格。(见图 1-77)

图 1-77　电话公司大厦、帝国大厦和洛克菲勒大厦

20 世纪 20 年代中期以后,美国西海岸的洛杉矶和加利福尼亚州其他城市的设计师们开始探索适合本地区风土人情的改良型装饰艺术风格。强调简单几何特征,采用曲折线型和流线型的结构,使建筑具有时代感、速度

感、运动感。坐落在洛杉矶中央大道南段的可口可乐公司大厦成为这种风格的代表建筑。另外,西海岸的装饰艺术还有一个特点,就是吸收当地的一些装饰因素并融入建筑风格中。如位于洛杉矶市中心的联合中央火车站的设计,它结合流线型风格、美国殖民地时期风格以及印第安文化特点,使其浑然一体,被称为"加利福尼亚装饰艺术"风格。还有在南加利福尼亚形成的反映电影院建筑设计的"好莱坞风格"和强调造型简单、色彩浪漫、柔和的"佛罗里达版本"等风格。这些起源于欧洲又具有美国特点的"装饰艺术"风格在20世纪30年代又传回欧洲,影响了欧洲各国设计领域的发展。(见图1-78)

图 1-78　可口可乐公司大厦和联合中央火车站的设计

2．现代设计的发展成熟时期

(1) 现代主义设计。英文modern具有近代、现代、时髦、新式等意思。现代主义(modernism)一词在美学、文学艺术、设计等领域都出现过。设计领域的现代主义活跃于20世纪30年代,衰落于20世纪五六十年代,这种"思潮"的核心是科学性取代艺术性,因此被称为"机械时代的设计美学",又称为"理性主义"或"功能主义"。此时最有代表性的是德国的集设计实践与设计教育于一体的包豪斯艺术学院,后传到美国又被称为"国际风格"。现代主义最早是从建筑设计领域开始,遵循"形式服从功能"的设计理念,其代表人物有弗兰克·莱特、彼特·贝伦斯、勒·柯布西耶、瓦尔特·格罗佩斯和米斯·凡·德·罗等。(见图1-79和图1-80)

图 1-79　美国人弗兰克·莱特设计的马林市政中心建筑

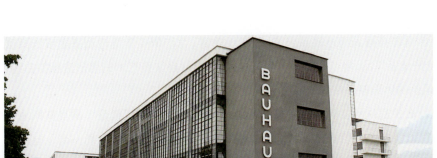

图 1-80　包豪斯设计学院建筑和产品设计

国际主义风格是第二次世界大战以前欧洲发展起来的"现代主义"设计，在美国得到很好的发展，后来影响了世界各国的建筑、产品、平面设计风格，成为垄断性的风格。

国际主义风格首先在建筑设计上得到确认，与现代主义设计一脉相承，具有形式简单、装饰简略、功能突出及理性化、系统化的特点。在设计形式上，国际主义设计受到米斯·凡·德·罗的"少则多"主张的深刻影响。在 20 世纪 50 年代后半期发展为形式上的减少主义特征，逐步从强调功能第一发展到以少则多的减少主义特征为宗旨。为达到减少主义的形式，甚至可以漠视功能要求，因而开始背叛现代主义设计的基本原则，仅在形式上维持和夸大现代主义的某些特征。1958 年美国建筑师飞利浦·约翰逊在纽约设计了西格莱姆大厦，与此同时，意大利设计师吉奥·庞蒂在米兰设计了佩莱利大厦，这两栋建筑成为建筑上的国际主义里程碑，奠定了国际主义建筑风格的形式基础。玻璃幕墙大厦成为发达资本主义国家的象征，从东京到纽约，从布宜诺斯艾利斯到法兰克福，全世界的大城市都有大量的玻璃幕墙建筑。减少主义在欧美也得到大力推崇。（见图 1-81）

图 1-81　飞利浦·约翰逊设计的西格莱姆大厦和吉奥·庞蒂设计的佩莱利大厦

（2）后现代设计。后现代主义作为当代设计思潮之一，最早出现在 20 世纪 60 年代美国的建筑界，以罗伯特·文杜里等人为主要代表。后现代主义强调大众文化对产品设计的作用，但其设计没有固定的设计形式和统一的设计程序，只使用一种折中的设计语言，以改变现代主义严肃的、排他的面貌；遵循"形式追随功能"的设计口号，体现产品的文化意味和人文特性。后现代主义倡导的美学思想是一种文化"杂交"，设计师将不同文化

层次和文化含义的艺术式样作为设计语言符号人为地联系起来,以实现兼容。如 1981 年奥地利著名设计师汉斯·霍莱恩设计的"玛丽莲"沙发就是代表作品,整个轮廓是古罗马式躺椅,靠背是波普艺术的唇形流畅的曲线,并与好莱坞性感影星玛丽莲·梦露风韵的体形联系在一起。

后现代主义理论家詹克斯在《什么是后现代主义》中提到:"我所观察和定义的后现代是一种具有职业性根基的,同时又是大众的建筑艺术,它以新技术和老式样为基础。双重译码是'名流—大众''新—老'这两层含义的简称。"因此,后现代主义突破了传统设计原有的狭隘框框,不仅富有设计内涵,而且给工业产品带来更多的文化因素。(见图 1-82 和图 1-83)

图 1-82　汉斯·霍莱恩设计的沙发和眼镜

图 1-83　汉斯·霍莱恩设计的水壶和空间

后现代这一设计思潮还在发展变化中,目前很难做出恰当的评价。下面介绍几个相关的概念。

① 后现代主义建筑。这是在 20 世纪 60 年代兴起的以反对"现代主义建筑"为特征的建筑理论、思潮和实践。后现代主义建筑设计师认为现代主义建筑美学思想是建立在理性、结构、功能的基础之上,忽视了建筑形式对人性的作用,片面强调功能性和经济性,走向纯粹理性的极端,忽视了人的情感和环境的作用,形成了单调、统一的建筑形式。1954 年美国建筑设计师爱德华·杜勒尔·斯通(1902—1978 年)在设计美国驻印度大

使馆时,一举打破了现代主义建筑冷酷的玻璃盒子,采用了新的设计形式,即应用了华丽的大理石雕花格栅、贴金箔的装饰面钢柱,并布置着岛屿和水池、园林等,向现代主义建筑提出了挑战。(见图 1-84)

图 1-84 (美)爱德华·杜勒尔·斯通设计的美国驻印度大使馆

后现代主义建筑从满足人的心理需求出发,强调建筑的精神功能,注重设计形式的变化。在细节处理上往往采用各种古典装饰,运用变形、分裂、删节、夸张、矛盾等手段使装饰充满趣味性和象征性。如美国人约翰·波特曼设计的万豪酒店的中庭多了一些弧度,比起单纯的拔高空间更加让人震撼。后现代主义建筑不仅强调历史文化,形成所谓的"文脉主义",认为决定建筑外观的不单纯是内部功能,还受到群体、环境、地区、历史等的影响,而且强调建筑的体量感,重视层次感和深度感。"后现代主义建筑"正处在不断发展和多样化的变化过程中,对其的认识和评判也在深化之中。(见图 1-85)

图 1-85 (美)约翰·波特曼设计的万豪酒店

② 新现代主义。这是从美国建筑师文杜里提出对现代主义挑战以来,在设计上除了对后现代主义探索外,还有对现代主义的重新研究和发展,也被称为"新现代设计"。20 世纪六七十年代,许多设计师认为现代主义、国际主义充满了与时代不相适应的成分,因此必须利用各种历史装饰风格进行修正。还有一些设计师仍然坚持现代主义的原则,按照现代主义的基本语汇来设计,也就是仍然依照理性主义、功能主义、减少主义的原则和方法,并根据时代的需要给现代主义设计加入新的形式,如美籍华人贝聿铭设计的华盛顿国家艺术博物馆东厅、中国香港的中国银行大楼、法国罗浮宫前的"玻璃金字塔",美籍阿根廷人西萨·佩利设计的洛杉矶太平洋设计中心等。

就贝聿铭设计的玻璃金字塔来讲,其金字塔结构本身不仅是功能的需要,而且具有历史的文明象征含义。西萨·佩利设计的洛杉矶太平洋设计中心从整体上看基本是现代主义的玻璃幕墙,但设计师采用了绿色和蓝色的玻璃,利用这非同一般的色彩可以表达象征的含义。新现代主义具有现代主义严谨与理性的特点,同时又具有个人风格与象征性含义,得到许多建筑家的喜欢,因此发展十分迅速。(见图1-86和图1-87)

↑ 图1-86　(美籍华人)贝聿铭设计的华盛顿国家艺术博物馆东厅和中国香港的中国银行大楼

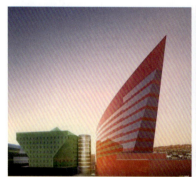
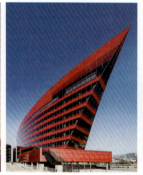
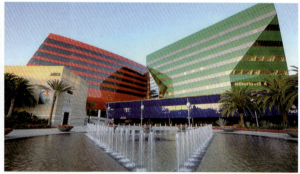

↑ 图1-87　(美籍阿根廷人)西萨·佩利设计的洛杉矶太平洋设计中心

③ 解构主义。这是相对"结构主义"而提出的,1967年哲学家雅克·德里达从哲学角度提出了解构主义。解构主义作为一种设计风格的探索兴起于20世纪80年代。解构主义哲学理论奠基人德里达的理论是对于"结构"本身的反感,认为符合本身的含义已经能够充分反映真实。解构主义认为对于单独个体的研究比对于整体结构的研究更加重要,更能反映人类存在的真理。解构主义哲学思想可以概括为重视个体、部件本身,反对总体统一等。

解构主义的形式实质上是对结构主义的破坏和分解,是对现代主义、国际主义标准与原则的否定。很大程度上它是一种尝试,随意性、个性化、表现性是它的特点。主要代表人物及作品有美国建筑家弗兰克·盖里在1990—1992年设计的俄亥俄州托列多大学艺术系大楼以及1989年设计的德国维特拉国际家具展览中心,美国建筑家彼得·艾森曼在1989—1993年为美国俄亥俄州哥伦布市设计的市政会议中心,德国建筑家本尼什1994年设计的德国斯图加特大学太阳能学院大楼。(见图1-88)

弗兰克·盖里被认为是世界上第一个解构主义风格的建筑设计师，他的设计采用了解构的方式，也就是把完整的现代主义、结构主义建筑进行破碎处理，然后重新组合，形成破碎的空间和形态，这是一种新的形式。后现代时期的设计风格还有高科技风格、新波普设计风格等，不愧是一个多元化的设计时代。（见图 1-89）

图 1-88　彼得·艾森曼设计的美国俄亥俄州哥伦布市的市政会议中心

图 1-89　弗兰克·盖里设计的德国维特拉国际家具展览中心和西雅图的摇滚博物馆

1.3　设计的原则和意义

古今中外，设计无处不在，设计之美无处不在。在生活中，我们身边的每一样东西都与设计密切相关并给我们带来便利。设计又是一个系统工程，推动着人类的生活方式，改变着人类的生存空间，因此，我们一定要了解设计的原则和意义，更好地为人们服务。

1.3.1　设计的原则

春秋战国时期产生的我国最早的手工艺技术专著《考工记》中明确提出："天有时，地有气，材有美，工有巧。合此四者，然后可以为良。材美工巧，然而不良，则不时，不得地气也。"这段话强调设计造物要考虑"天时、地利、材美、工巧"四个原则，说明在天人合一的思想下才能制造出优良的器物。

古希腊智者普罗泰格拉说："人是万物的尺度。"恩格斯也认为人是一切活动和一切关系的基础。设计的执行者和服务对象都是人，因此设计从本质上讲是针对"人"的设计，所以设计造物最本质的、总的原则就是要合乎人的目的，满足人的物质和精神的需要。以人为本，合乎人类生活的目的和需要的设计才是好的设计。设计造

物的过程受到材料因素、功能因素、科技因素、形式因素、经济因素、环境因素、时代因素等的影响,故设计的原则具体可以归纳为选材合理原则、功能合宜原则、结构科学原则、形式审美原则和经济效益原则。

1．选材合理原则

材料是设计的载体,"巧妇难为无米之炊"。生活中的材料种类繁多,包括自然材料和人工材料,各有各的物理属性,如泥土、石头、陶瓷、玻璃、塑料、木材、金属、丝毛、棉麻、皮革、橡胶、合成纤维以及各种高科技材料等,无论是无机物材料还是有机物材料,无论是金属材料还是非金属材料,都是设计的物质基础。由于材料外表的色彩、肌理、光泽、硬度、温度等属性不仅能够给人们的感官带来不同的感受,还会引发情感和情绪的变化,如木材能给人以自然、轻松、美观、环保的舒适感;金属能给人坚固、沉稳、现代的安全感;玻璃则能给人透明、简洁的时尚感;丝绸能给人柔软、光滑、细腻、精致的舒适感。因此在造物设计的选材上必须考虑这一要素,根据具体需要进行选材,而不能随意选择不适合的材料。正如战国末期韩非子(约公元前281—前233年)在《韩非子·解老》篇中说:"……万物各异理,而道尽稽万物之理。"在《韩非子·杨权》中又说:"夫物者有所宜,材者有所施,各处其宜……"他主张因材施技,使材料的用处得到最大限度的发挥,因此,合理选材是做好设计的基础条件。(见图1-90)

🔸 图1-90　青铜器的金属美和明式家具的木材美

2．功能合宜原则

设计是为了满足"人"的需要,让人们生活得更好,设计首要考虑的就是功能。假如某件设计作品不具备相应的功能,就无法满足人们生活的需求,那么设计就会失去价值。理想的设计应当是功能和造型的完美结合,是天衣无缝、巧夺天工,用一个字来形容,那就是"宜"。功能合宜是做好设计的根本原则。

中国古代的造物思想一直强调设计造物要"经世致用",就是强调功能。战国时期的墨子(约公元前468—前376年)就非常重视设计的实用功能,他认为器物"利于人谓之巧,不利于人谓之拙",他曾说:"食必常饱然后求美,衣必常暖然后求丽,居必常安然后求乐,为可长,为可久,先质而后文,此圣人之务也。"墨子倡导的这个功能主义思想具有普遍的现实意义,与美国人本主义心理学家亚伯拉罕·马斯洛提出的"需要层次论"是一致的。在马斯洛看来,人的需求是从低级向高级不断发展的,而人类最基本的需要就是生存的需要。宋代欧阳修(1007—1072年)提倡"与物用有宜,不计丑于妍",明代吕坤也说"天下万事万物,皆要求个实用,实用者,与吾身心关损益者也",在这些设计思想观念的影响下,产生了宋应星的《天工开物》,其被誉为中国17世纪的百科全书。

在西方,古希腊思想家苏格拉底(公元前469—前399年)把美和效用联系起来,认为美必定是有用的,较早提出了功能的美学价值。古罗马建筑师维特鲁威在《建筑十书》中强调建筑设计的基本原则是"实用、坚固、

美观",也是把功能放在第一位。因此,设计的首要原则就是实用。如果是一把艺术品的椅子,人们坐上去可能感觉不是很舒服,那么只有极少数鉴赏家才会关注它的美学价值而忽略其实用价值。(见图1-91和图1-92)

🔶 图1-91　汉代皇家服饰和古罗马贵族服饰

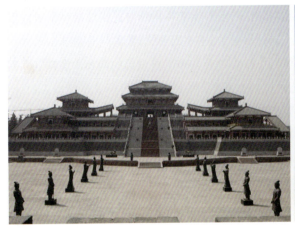

🔶 图1-92　汉代建筑样式和古罗马建筑

3．结构科学原则

　　结构是物质内部各组成要素之间的搭配和排列的方式。任何设计产品都要用一定的材料,经过相应的技术手段和特定的结构组合而成。科技是人类改造自然过程中积累的系统化、专业化的技巧和能力,它是人类生产力水平的体现。有的结构还有若干不同的层次,每个层次又有特定的结构。这些结构都贯穿着科技的要素,从手工技艺到机器加工,再到信息技术,都会很大程度上影响产品的功能和造型。如商周时期的青铜器"长信宫灯"就是美观和科学的完美结合。结构是物体内在的有机组合,具有层次性、有序性、稳定性的特点。科技手段可以改进和提高产品功能的实现。如中国古代的木构架结构建筑,可以形成结构相适应的各种外观,使各个构件之间的结点用榫卯相吻合,构成富有弹性的框架,使墙壁不承重,达到墙倒屋不塌的效果。现代工艺越来越依靠科技的力量以体现其实用价值和审美效能,并获得市场效益,提高了市场竞争力。(见图1-93)

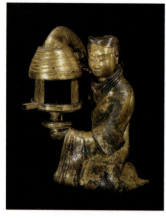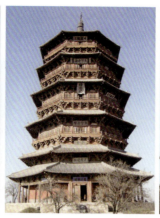

图 1-93　长信宫灯和应县木塔建筑

4. 形式审美原则

设计作品是材料和结构的外在表现，是由一定的色彩、线条、形态、结构等因素组成的物质属性的整体形象。形式为设计产品的功能服务，同时具有相对独立的审美价值。一件优秀的设计作品应该是好的外观形式与好的使用功能的完美统一。

形式审美原则要求设计作品要充分考虑外观和形式因素，使其趋于美观和谐，引起人的生命愉悦，并在一定程度上发挥产品的精神、功能和文化象征含义。从设计产生的源头来看，最早的设计、最早的技术和最早的艺术具有统一性，随着人类文明的进程，设计造物活动自然就打上艺术的烙印。英国学者克莱夫·贝尔认为，在所有艺术作品中都存在某种共同而又独特的性质，"在不同的作品中，线条、色彩以某种特殊方式组成某种形式或形式间的关系，激起我们的审美情感。这种线、色的关系和组合，这种审美的、感人的形式，我称为有意味的形式。有意味的形式就是一切视觉艺术的共同性质"。设计也是一种实用艺术，功能与审美是设计的两大本质特征。因此，我们的设计活动与艺术息息相关，很多艺术家曾推动了艺术设计的发展。如威廉·莫里斯就是代表人物，他被誉为现代设计之父，他的很多艺术作品也成为现代设计造型和装饰的灵感来源。荷兰风格派艺术大师蒙德里安的绘画作品给包豪斯学院的产品设计带来启发，也为时装设计带来独特的装饰潮流。（见图 1-94）

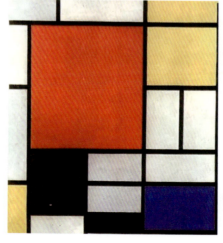

图 1-94　近代工业产品设计和蒙德里安的作品及受此影响的服装设计

5. 经济效益原则

生活中设计作品总是作为商品以满足市场需求，所谓的消费就是对设计的消费，选择怎样的产品，其实意味

着选择怎样的设计。因此,设计在市场经济中是不可或缺的因素。产品的开发基本上形成了设计、生产、销售、消费、反馈的设计循环系统,经济效益原则也越来越突出,主要表现为节约成本和创造价值两个方面。

设计作品具有实用价值和附加价值两个方面。产品的实用价值是本身固有的功能、内容的体现;附加价值则是在此基础上带来的多元价值,如品牌价值、形象价值、文化价值、信誉价值等。

设计产品一方面要适应市场,迎合市场的需求;另一方面要创造市场,引领市场潮流。如国际上有的公司在20世纪50年代就设立设计部,提出创造市场的概念,用设计的创新来引导市场消费,主动创造市场。进一步将设计从产品本身扩展到产品之外的销售、服务等范围。这个经营理念使设计的附加价值得到彰显。好的设计理念能够给一个企业带来巨大的经济效益,树立良好的企业形象。

在现代市场经济中,设计已经不是简单地对产品本身的设计,而是一个设计体系。在以消费者为中心的现代市场经济中,设计不仅要充分考虑产品本身的因素,更要充分考虑消费者的因素,才能做到对市场进行有效、全面的把控和掌握。如美国美泰玩具公司的创始人露丝·汉德勒设计的经典玩具——芭比娃娃在国际市场上取得了巨大的成功。芭比娃娃诞生于1959年,其设计定位是16岁的性感美少女的玩偶形象。在市场策略中,以领养的方式进行销售,颇具人性化色彩。芭比娃娃被塑造成有多种梦想的女孩,从这个思路引发了对芭比娃娃职业身份的设计以及各式各样职业装的设计。目前芭比娃娃的服装超过十亿套,从单一的芭比娃娃开始,逐步将其变得职业化、社会化、家庭化和国际化,逐步以设计创造市场。如今,芭比娃娃不仅是一个玩具,更是一个文化符号。芭比娃娃的成功设计,堪称设计创造市场效益的经典案例。(见图 1-95)

图 1-95 芭比娃娃的设计

1.3.2 设计的意义

无论设计的表现和结果如何,我们可以看到,设计的本质意义才是必须要明确的。《易经》中讲"生生之谓易""在天成象,在地成形,变化见矣",道出了设计的本质就是变化。设计有两种变化形式:一种是创造从未出现过的设计,称为原创设计;另一种是在原有的基础上进行特定因素的改变,使之更合乎人们目的性的存在,称为改良设计。改良设计是现代社会中的普遍设计现象,因为现代设计不是一天形成的,而是继承了人类整个设计历史上的各种创造成果。改良设计能使物体原有的特性更趋完善。

不管是原创设计还是改良设计,都是为了满足人们的需要,使人们的生活更加美好。设计的意义具体表现在以下几个方面。

1. 设计是人为事物的科学

设计是人类为了满足生活需要而进行的造物活动。从行为学的角度来理解设计具有普遍意义。赫伯特·西蒙最先提出设计是"人为事物的科学",强调设计的实践性,在设计界产生了普遍的影响。如我国明清时期的家具设计就体现了这种理念。(见图1-96)

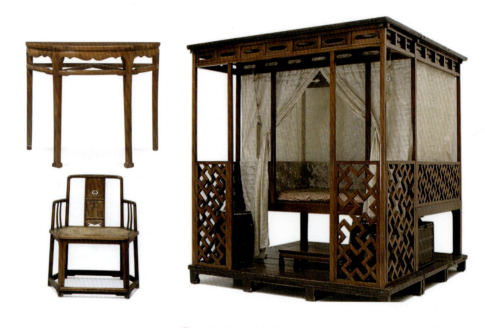

↑ 图1-96 明式家具设计

2. 设计能使科技与艺术完美结合

在设计中,科技和艺术两者缺一不可,科技是实现功能的基础,艺术是实现审美的基础,二者相互依存。1993年著名科学家李政道提出"科学和艺术是一个硬币的两面"的论断,他认为"科学和艺术源于人类活动最高尚的部分,都追求着深刻性、普遍性、永恒性和富有意义";美国未来学家阿尔文·托夫勒曾将人类的技术革命分为三次:农业技术革命,将人们带进农业时代;工业技术革命,将人们带进工业时代;信息技术革命,将人们带进信息时代。而每一种技术的出现总会带来新的材料、新的表现方式、新的设计观念、新的生活方式。每一个时代的技术也都会和当时的艺术相结合,形成不同风格的设计。如电话的发展,从有线电话到移动电话,再到样式丰富、功能齐全的智能手机,技术起了非常重要的作用(见图1-97)。如苹果公司于2010年推出的iPhone手机,就是结合照相手机、个人数码助理、媒体播放器以及无线通信设备的掌上设备,还创新地引入了多点触摸屏界面,给人们带来全新的体验。

3. 设计是对生活方式的探讨

设计的目的是对人类生活方式的探讨。生活方式是人的生活模式和品质特征的综合表现,因人而异。形形色色的设计产品给我们带来丰富的选择空间,都能寻找到自己需要的生活方式。因此,无论哪一种设计,都是一种探索,都有自己的象征含义。正如意大利孟菲斯设计集团的领袖奥拓·索特萨斯所说:"设计对我而言是探讨生活的一种方式,它是探讨社会、政治、爱情、食物甚至设计本身的一种方式,归根结底,它是关于建立一种象征生

活完美的乌托邦的或隐喻的方式。"外国一家时装公司总裁也说："我们卖的不是服装,而是文化。"一位时装设计师曾经说过,他设计的不是女装,而是女性本人——她的外貌、姿态、情感及生活方式。因此,设计总是满足人的多层次的需求,总是探讨如何让生活变得更美好,做到"甘其食,美其服,安其居,乐其俗"。存在主义大师海德格尔倡导人要"诗意地安居",而设计对艺术的生活起着极其重要的作用。(见图1-98)

⬆ 图1-97　手机设计

⬆ 图1-98　孟菲斯时装设计

4．设计是时代文化的载体

每一件设计产品都体现出人类的智慧和能力，在现实生活中，无不贯穿于人类生活的每一个角落，并与社会、政治、经济、文化、艺术、科技等方面有密切的联系。批评家霍加特强调："一部艺术作品，无论它如何拒绝或忽视其社会，总是深深根植于社会之中的。它有大量的文化意义，因而并不存在'自在的艺术作品'那样的东西。"从某种意义上讲，一部文明史就是一部设计史，从一个时代的设计发展状况就能看出这个时代的文化文明程度与生活方式，即"器以载道"。石器时期体现了原始时代茹毛饮血的文化，青铜器时代体现了钟鸣鼎食的礼制文化，哥特建筑体现了中世纪的宗教文化，汽车体现了工业时代的文化，计算机体现了信息时代的文化等。（见图1-99）

图1-99　数字设计

5．设计是经济行为

设计是为了满足社会各阶层的需要。设计在现实生活中必将打上市场的烙印，设计也正是在市场运作下才能真正实现其价值。对于设计师与设计制造商来说，设计的直接目的是追求一定的经济效益，同时设计也是文化创意产业的主要内容。在现代和未来的生活中，随着设计的发展，必将带动经济的发展。（见图1-100）

图 1-100　环境设计、包装设计和产品设计

1.4　设计师的历史演变和基本素质

设计师是对设计事物的人的一种泛称,通常是指在某个特定的专门领域创造或提供创意的工作,从事艺术与商业结合在一起的人。这些人通常是利用绘画或其他各种以视觉传达的方式来表现他们的工作或作品;他们在改善着人们的生活质量,优化着人们的生活空间,改变着人们的生活方式。21 世纪将是设计师的时代,设计更加注重人文情怀。

1.4.1　设计师的历史演变

广义上的第一个设计师,可以追溯到第一个"制造工具的人"。在中国有"造火者燧人,因以为名""黄帝尧舜垂衣裳而天下治""黄帝作釜甑""西陵氏始劝蚕"的传说。在西方希腊神话中先觉者普罗米修斯从奥林匹斯山上盗取火种,藏在芦苇里带到了人间,并教会了人类用火。《旧约·创世纪》中说:"耶和华神为亚当和他妻子用皮子做衣服,给他们穿。"我们可以把燧人、尧舜、西陵氏、耶和华等人看作人类在发展初期的"设计师"。(见图 1-101)

距今七八千年前的原始社会晚期,人类社会出现了第一次社会大分工,手工业开始从农业中分离出来,出现了专门从事手工业生产的工匠。早期的工匠通过自己辛勤的劳动为人类生产和生活提供丰富的劳动工具和生活工具,并通过自己的劳动和智慧推动社会生产力的不断发展。随着工匠在长期生产过程中对于设计制作经验的不断积累,工匠作为一种职业被固定下来。在中国封建社会时期,专业工匠被称为"百工",被封建统治者编为世袭户籍,子孙不得转业。但是古代工匠的社会地位较为低下,即使作为宫廷御用工

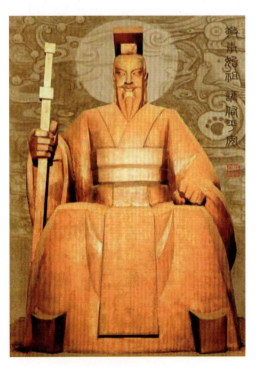

图 1-101　黄帝

匠也无社会地位,而民间的工匠作为从农民阶层中分化出来的群体,他们仅依靠一技之长,通过游走四方谋生度日,处于社会的底层。中国古代的手工艺人遍及当时生活的各个领域,手工艺人的技艺传承以师徒传承方式为主,行业组织较为稳定,各行的工匠组织均有自己的行业规矩、行业禁忌和行为术语,行业之间有互惠往来的关系。中国古代的工匠是中国五千年辉煌文明的重要缔造者,成熟的手工业行业组织和技术成就了中国手工业一直在世界遥遥领先的地位。

手工业时代,设计师往往集多种身份于一体,他们既是作品的设计者、制作者、施工现场的指挥者,同时也是作品的销售者,这也是整个手工业时代设计和设计师的显著特征之一。由于设计行为大多源于对于历代经验的总结,每个行业都逐渐形成了程式化的生产模式,因此设计往往被模糊化,设计的过程被制作者的工艺过程取代或统一化了,设计师独立存在的必要性也常常被忽视。在设计上,很多的设计佳作都未留下设计师的名字。在建筑、园林、环境艺术设计等领域,设计存在一个独立的过程,设计师的重要性得到了彰显。明清时期,在江南的苏州、常州、松江及扬州等地的诗人画家中,有许多人从事造园、造物的设计,如《园冶》的作者计成、居于苏州的文震亨、久居南京的李渔、居于扬州的石涛,都是名副其实的设计师。文震亨的《长物志》、李渔的《闲情偶寄》不仅是设计实践的总结,更是设计思想的结晶。从这些文人设计师的身上可以看出,在某些领域,设计师也作为一门职业被独立出来,这些文人设计师具有统领全局、规划运筹、经营安排的本领,有"胸存丘壑"甚至能日趋达到"从心不从法"的自由境地,虽不执斤斧,但知悉工艺,具有较高的文化素养和审美品位,有位置安排、经营全局的能力,因而在从事艺术设计时,能够得心应手,游刃有余。(见图1-102)

图1-102　文震亨的《长物志》和李渔的《闲情偶寄》

设计师作为一种专门职业,是现代设计的产物。18世纪60年代英国工业革命以来,机器的介入使人们的生活发生了巨大的变化,机器的批量生产凸显了生产前期设计过程的重要性,同时社会分工的不断细化导致了产品的生产与设计进一步分离,设计师的重要性也得到确认,但是设计师作为独立的职业直到20世纪二三十年代才开始出现。1919年,美国人西奈尔开设了自己的职业设计事务所,并首次使用了"工业设计"一词。从此,"工业设计"这一专门的设计语汇广为流传和被社会接受。有了独立的运作行业,自然就有了独立行使设计职能的职业化设计师。当时从事"工业设计"的职业设计师大致上有两种类型:一是驻厂设计师,他们受雇于企业、工厂,在这些企业的设计室或机构从事专门的设计职业。如早期职业设计师的代表——美国通用汽车公司的汽

车设计师哈利·厄尔 1925 年受雇于该公司，1928 年负责该公司新成立的"艺术与色彩"部门和"外形设计"部门，设计出了一系列造型新颖的汽车，为通用公司的成功作出了重大贡献，也为设计师赢得了荣誉。另一类是所谓的"自由设计师"，这些设计师自己成立设计公司或设计事务所，接受企业的委托，从事各种设计工作。这些设计师活跃在产品、广告、展示甚至舞台设计等各方面，为社会提供多种设计服务，成为不可忽视的设计力量。如为柯达公司设计过 135 相机的自由设计师 W.D. 提革，早先从事平面设计、广告设计，1926 年游学欧洲，来到美国后，创办了自己的设计事务所，从事室内设计和产品设计。1927 年开始接受柯达公司委托设计柯达系列相机和包装，直到第二次世界大战后柯达公司成立了自己的设计机构，提革仍担任柯达公司的主任顾问设计师。在美国历史上另一位著名的自由设计师是雷蒙德·罗维，1929 年他在纽约开设了自己的设计事务所，第一个项目是为吉斯特纳公司设计速印机，委托时间仅五天，迫使他创造了一个只减不加、简洁流畅的外形，并深受客户好评。他设计的"可德斯波特"牌电冰箱成为现代电冰箱造型和结构的样本，通过设计改造后的电冰箱销量大增。此外，他还广泛涉及交通工具标志和包装、宇航器等各种类型的设计，许多作品成为设计史上的经典，他以自己的方式缔造了一个设计帝国，影响着人们对于设计的认识。（见图 1-103 和图 1-104）

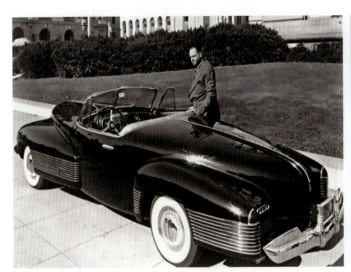

图 1-103　美国汽车设计师哈利·厄尔的汽车设计

图 1-104　美国自由设计师雷蒙德·罗维设计的可口可乐标志和包装

职业设计师的出现标志着设计发展已迈入一个职业化、专业化的新阶段,在美国、英国、德国、芬兰等国都得到很好的发展。设计师的自由职业和独立的设计事务所还包括大量驻厂设计师的设计部门,都为设计师的创造提供了十分优越的条件,而设计师的独特创造又为设计的发展作出了重要贡献,两者相得益彰,共同推动设计的现代化。如"设计鬼才"戴帆的现代设计,他曾担任过2008年奥运会开幕式的视频影像设计艺术指导,是共振设计的创始人和艺术总监。他的作品从题材到表现方式都引起了极大的争议,被认为是2015福布斯中国最具潜力的设计师。(见图1-105)

图 1-105　戴帆设计的美国德克萨斯州环球贸易中心

1.4.2　设计师的基本素质

设计具有综合性、创造性的特点,设计创造是以综合为手段、以创新为目标的一种既高级又复杂的脑力劳动过程。设计所具有的创造性特征也为设计创造的主体设计师提出了更高的要求。

1. 设计师应具备广博的知识

设计是科学、哲学、艺术及文化等各方面的综合体,设计师必须掌握一定的相关知识,才能投入自由的设计中,因此,广博的知识是设计师应具有的基本素质。一个设计师再聪明,再有天赋,但如果知识面狭窄,也难以达到一个高的境界。从广义上讲,世界上的事物都具有某种共同规律和相互的关联性,全面的知识可以使人触类旁通、融会贯通,可以给人带来创造的灵感。设计师在设计实践之余应刻苦钻研,吸收更多的设计理论知识,如艺术史论、设计史论和设计方法论等知识,并不断充实其他领域的学识。设计师还应通过对古今中外艺术设计的鉴赏、分析、比较、借鉴获取广泛有益的启迪与灵感;还要从相关领域的学科中如美学、语言学、市场学、经

济学、营销学和心理学等吸取营养,才能胜任设计师的职业要求。正如美国著名设计师亚瑟·普洛斯在他的《工业设计的功能》一文中指出:"工业设计师不是艺术家,他们必须对所处时代的美学特征和文化倾向敏感,而且在工作中应经常采用艺术处理方法;工业设计师不是工程师,他们必须懂得科学和工程技术的基本知识和制造工艺;工业设计师既不是心理学家,也不是社会学家,他们必须对整个人类和社会有一个深刻的理解。"(见图1-106)

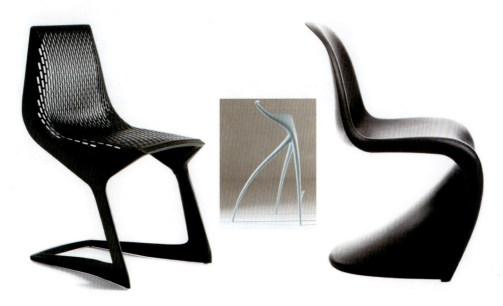

🔸 图1-106　现代产品设计

2．设计师应具备设计与艺术的知识技能

设计与艺术有着与生俱来的"血缘"关系,设计师首先需要掌握设计与艺术知识技能,包括造型基础技能、专业设计技能及与设计相关的理论知识。造型基础技能是通向专业设计的必由之路,它能训练设计师的形态——空间认识能力与表现能力,为培养设计师的设计意识、设计思维、设计表达与设计创造能力奠定基础。造型基础技能包括手工造型(设计素描、色彩、速写、构成、制图和材料成型等)、摄影摄像造型和计算机造型。手工造型是基础,计算机造型既是基础又是发展的趋势,客观上已成为设计师必须掌握的最重要的基础造型技术,有着无限广阔的应用与发展前景。

设计专业包括视觉传达设计、工业产品设计、环境设计、虚拟艺术设计等类型,有着不同的设计技能要求。如视觉传达设计偏重于平面造型,工业产品设计和环境设计偏重于空间造型。各专业的相关学科也有差异,对于视觉传达设计而言,更具体的理论指导是符号学、传播学、广告学、市场学、消费学、心理学、民俗学、教育学、印刷工学等;对于工业产品设计而言,更具体的理论指导是工学指导,如人机工程学、材料学、价值工程学等;对于环境设计而言,更具体的理论指导是环境科学、环境心理学、艺术学、地理学、气象学、建筑工学、经济学等;对于虚拟艺术设计来说,则需要根据具体的虚拟内容来确定与之相适应的具有理论指导意义的学科。各专业设计技能的获得都必须经过对各种材料、工具的熟悉,基本技术、技巧的掌握,再到设计实例中去实践、提高、完善的过程。各种技能之间相互渗透、相辅相成,如工业设计就深受建筑设计的影响,展示设计则综合多种设计技能,因而设计师不能局限于某一专业而对其他领域一无所知,这样势必影响本专业的技能水平的提高。(见图1-107)

图 1-107　汽车设计稿

3．设计师应具备超强的创造力

设计是一种创造性工作,设计师必须具有超强的创造力,善于利用一切现有的技术条件设计出有创意的作品。创造是设计师的"天职"和本职,设计师是永无止境的创造者。创造既有原创又有借鉴,无论哪一种,都需要创造者付出创造性的劳动。设计的过程是创造力发挥、施展的过程,良好的创造力是设计师自我发展与成长的保证,也是设计师终身的追求;创造力不是天赋而是努力的结果。设计师与一般人不同的是,他所从事的设计工作几乎完全是建立在这种创造能力基础上的,因此,要有意识地培养自己的这种创造力。美国心理学家马斯洛曾将有创造性的人归属于自我实现的人,"自我实现"实际上是一种有意识的追求。创造力与智力虽有一定的关联,但创造力的大小不完全取决于个人的智力,而取决于个人的能力。培养自身的创造力对于设计师而言十分重要,这是设计师素质中最重要的部分。培养创造力要从培养自己对于事情良好的感受性开始,有了敏锐和良好的感受性,还需要有专心致志的精神态度,这是创造力养成的基础和先决条件,因此创造性最重要的就是独特的感受性、独创性和专注性。

4．设计师应有强烈的社会责任感

设计师作为产品的主要策划者和创造者,对产品在各个阶段所产生的环境问题都会有直接或间接的影响。设计师往往决定着产品的主要材料、工艺,产品的适用人群及产品废弃后如何处理,因此,设计师对诸多问题起决定性的作用。最重要的是,设计师是连接设计与人之间的纽带,设计师引导并改变人们使用产品的方式,同时对这些产品和服务负有责任。设计师的设计影响着人们的生活方式。人们已逐渐习惯通过设计体现自己的社会地位和个人品位。设计是"消费主义"的推动者,促使产品式样"有计划地废止",加快产品的更换速度。设计师还参与广告活动,从而进一步刺激消费。设计能够使社会文化发生变革,而它们当中的大部分代表了某些特定的生活方式。作为一名设计师,要想做出优秀的设计,不但要有设计师的思想、知识、判断和决策,更要具备设计师的社会责任感。(见图 1-108)

图 1-108　现代沙发设计

思考与练习

1. 如何理解设计的概念?
2. 掌握中国古代设计简史的脉络和特征。
3. 掌握西方现代设计简史的脉络和特征。
4. 掌握设计的意义和原则,思考如何在原则中创新。
5. 了解设计师的历史演变过程,知道如何提升自己才能成为一名合格的设计师。
6. 理解设计师的基本素质,知道如何成为一名称职的设计师。

第 2 章　设 计 特 征

学习目标：通过本章的学习，了解设计的基本特征，并对设计的各种特征有明确的概念，为以后的专业学习奠定良好的基础。

学习重点：通过本章的学习，对学生能起到一种启发和引导的作用。重点掌握各种设计特征的体现、目的及其作用，进而熟练掌握其基本概念与发展趋势，为具体设计领域的学习打下基础。

随着人类社会文明的发展，设计的种类、材料、方法越来越多，越来越复杂。除了能满足功能性的需要外，设计产品还有更高层次的追求，如对科技性、艺术性、经济性和文化性的追求，这样就形成了设计的实用性、科技性、艺术性、经济性、文化性、时代性、地域性等多种特征。本章着重分析设计的科技性、经济性、艺术性和文化性四个方面的特征。

2.1 设计的科技性

设计与科技有着紧密的联系，二者相互促进，相互影响。无论是在设计的初始期还是在当今设计的高速发展期，设计产品始终包含着科技的成分，新的科技因素融入设计活动的方方面面，推动了整个设计行业的革命。很难想象，如果没有电梯的发明，怎么能有造型各异的摩天大楼的相关设计？如果没有电子科技的发展，数字化设计又从何谈起？19世纪中叶，欧洲工业革命正蓬勃地发展着，这场始于18世纪60年代至80年代的工业革命宣告了欧洲资产阶级的机器大生产的开始，从此机器大工业代替了以手工技术为基础的手工业。随着科学技术的飞速发展，人类生活也发生了巨大变化。现代网络时代又在悄悄地改变人们的生活方式。而设计活动在此背景下，紧跟科技发展的步伐，凸显了其重要的时代性。（见图2-1）

图2-1 现代产品设计和现代建筑设计

2.1.1 设计科技性的体现

设计的科技性就是利用科技给设计提供的新手段，按照科学规律利用和改造自然的设想和计划，并通过实践提高加工技术和认识水平，从而实现为人类服务的目标，如各种手工、机器、电子、模拟现实等设计。回顾历史，

人们一般认为已经发生了三次伟大的科技革命：首先是 18 世纪中叶至 19 世纪中叶英国发生的以蒸汽机为主要标志的第一次科技革命，这次革命使设计从生产中独立出来，诞生了职业设计师；其次是 19 世纪末至 20 世纪初以发电机和电动机为主要标志的第二次科技革命，这次革命更加丰富和促进了设计师的设计内涵；再次就是 20 世纪 40 年代末开始的以原子能航天和电子计算机技术为标志的第三次科技革命，这次革命深刻地影响了设计的形式和思维，在提高工作效率的同时也革新了设计师的设计思维，更智能地为人们服务。（见图 2-2）

图 2-2 电话产品的设计对比和计算机建筑模拟技术的应用

科技的进步也是艺术设计发展的推动力，每次科技飞跃都给艺术设计注入了新的思想观念，艺术与科技、感性与理性的不断融合，最终达到最佳契合。科技变革影响意识设计作品的功能形态和表现效率与效果，艺术设计需要紧随科技变革，探寻更加广阔的发展前景。随着数字化技术的快速发展，艺术设计产业处于前所未有的变革之中。

新材料的应用同样推动设计的创新。一般来说，设计材料的发展大致经历了自然材料、金属材料、复合材料和磁性材料等几个阶段，每一种新材料的出现，都意味着科技的重大发展，使艺术设计的功能价值和美学价值得到更好的发挥。如石化工业所生产的塑胶复合材料，也给设计带来了很多新的机会，20 世纪 60 年代被称为"塑料的时代"，出现了很多新的设计。另外，磁性材料的应用，也在改变设计的观念，比如磁性服装的设计和纳米磁性材料的服装设计等，使服装开发了新的使用功能。这些新材料的应用对设计的影响是全方位的，不仅包括对其技术性的利用，而且包括视觉和触觉的美感，它们能触发流行的设计。（见图 2-3 和图 2-4）

图 2-3 塑胶复合材料的产品设计

图 2-4　磁性服装设计和"纳米"技术在服装中的应用

2.1.2　设计科技性的实现

设计中要体现科技性是毋庸置疑的,但如何能使设计的科技性更好地为人们的实际需要服务并符合人们的审美,这也是设计师研究、追求的方向。

1. 科技进步是基础

从古至今,每一次科技的进步都会为设计提供重要的基础保障。科技的飞速发展为人类设计活动提供了物质材料、规律原理和方法技巧等多方面的帮助。在人类发展的不同历史时期,人们总能凭借自己的不懈努力与尝试,从自然界中寻找并发现新的设计材料。在设计活动中,新材料的使用更加快了设计前进的步伐,新材料使设计师有了更多的选择。

科技规律的掌握可以使设计的产品日趋完善,也越来越符合设计师的设计初衷。在新材料对设计活动产生巨大推动力的同时,也不同程度地丰富了设计语言,同样使设计的表现手段多样。比例、尺度、对称、均衡、节奏、韵律等形式美法则在设计活动中的合理应用表现出设计者对科学和美学的巧妙融合,黄金分割、人体工程学等相关科学规律在具体设计活动中显示出特殊的作用,和谐统一的比例关系使更多设计作品给人们带来美的享受,尤其在建筑设计中,科学的比例关系使人们感到安全、便利和舒适。(见图 2-5)

图 2-5　和谐统一的建筑设计

随着电子科技的飞速发展,新一代的设计师有了全新的设计理念。他们通过计算机的帮助,可以省时省力并快速地解决极为复杂的问题,同时代替人力完成设计工作中繁重的计算工作和绘图工作。当今的设计师甚至可以足不出户,利用计算机辅助工具就可以设计出令人满意的作品。因此,科技的进步正逐渐影响设计活动,为设计者提供更广阔的发展空间,并为设计活动提供坚实的基础保障。(见图 2-6)

图 2-6　用计算机软件设计的服装作品

2．科技人才是潜力

设计科技人才主要是指具有科技应用能力和相关思维模式的设计人才。设计师不仅要有独特的设计视角,还应该具有出色的思维能力,同时对科技发展现状保持敏锐的感知能力。很多具有科技应用能力的设计师是为了缔造人类设计历史而存在的,一次完美的设计抵得上一次卓越的革命和卓越的发明,正是由于他们的存在,使高端产品走入寻常百姓家。

科技人才是走在科技最前沿的创造者和探索者。如今,对于众多生活在都市中的消费者来讲,曾经奢侈的数码产品已逐渐成为物美价廉的日常用品,而这正是设计师合理使用先进科技手段进行相关设计活动的成果,因此,设计产品在市场竞争中获得成功的秘诀就是最新科技的借鉴和应用。科技能力的培养是设计师素质提高的重要动力,也是设计师能在行业中处于领先地位的重要原因。即便是在手工业时代,具有科技能力的设计师往往会有更具前瞻性的目光,他们把精力放在不断努力的创新过程中,即使是为少数人设计的产品,也包含着设计师不断创新的种种努力。设计师走在科技的最前沿,一方面表现在对设计新功能的充分开发上,另一方面表现在对设计环境的全面观察上。在现代工业背景下,设计产品的科技性表现得更为突出,而作为设计主体的设计师,更需要对设计环境的全面观察,紧跟时代的发展步伐。在现代产品的设计中,设计师需要解决的问题是让设计产品被更多消费者认可,同时也让设计产品更能体现出时代感和先进性,设计师的科技能力就显得尤为重要。作为设计师,还应善于借鉴科技的高效能进行设计,并对设计产品的高性能带给消费者的心理影响进行全面关照。因此,成功的设计师在某种意义上讲也应该是优秀的心理学家,对于新科技的应用尺度应该参照消费者的心理,善于抓住消费者的心理需求。不同的设计领域对科技的借鉴是多角度的,从材料上看,科技的发展不仅丰富了物质材料的种类,同时也增强了材料的可利用性。在人类早期社会,设计活动的可用材料是有限的。如服装设计材料的利

用,生活在洞穴之中,以狩猎为生的原始人对兽皮、树叶进行加工改造,设计出最原始的服装。在人类漫长的服装设计发展史上,始终离不开对新材料的利用,更离不开新科技方法的借鉴。如发现并加工使用的天然纤维棉、麻、丝、毛到各种化学纤维产品的问世,现代丰富多彩的服装材料品种,还有可以根据周围气温变化而改变颜色的服装,这样就可以利用服装色彩的改变使人们享受舒适的着装体验;今天发明了能打电话、听音乐的多媒体服装,使穿着者更具个性。现代设计师已不再满足于服装的御寒遮体功能,而是通过服装设计传递给人类更多的科技创新性。(见图2-7)

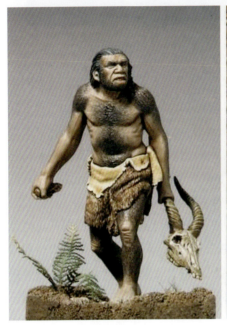

图2-7 原始服装和天然纤维棉、毛服装

3. 科技创新是动力

每一次科技的进步都会为各领域相关的设计活动提供重要的技术支持,设计要长足发展,必须不断创新,不断吸取新鲜血液。从古至今,设计行业的成功经验表明,突破心理定式对设计活动的顺利进行具有至关重要的作用,只有不断改进,才能掌握设计密码,拥有自己独特的设计语言。在设计过程中,从造型、肌理、空间、色彩等各个层面都要进行大胆突破和改革,这是设计活动的动力源泉。

为了让设计产品更加精细、实用、美观,人们不断尝试着对产品的改进。设计师要走在时代潮流的前沿,勇于打破心理定式,将科学技术创新与设计巧妙地结合起来。最原始的石器设计从简单打制到磨光钻孔,不仅美观,更能为人们的生活提供便利。后来人们又掌握了金属冶炼技术,不断开发新材料,使用新方法,思维模式也有了改变,开始了更多探索性的设计活动,出现了很多新颖的造型,体现了人类突破心理定式的必然选择。由于中国传统观念从未承认过科学技术和设计的重要地位,使中国科学技术的发展很长时间受到漠视,设计活动没有得到应有的重视和发展,这种思维定式大大阻挠了设计活动的进行。如今对高科技的充分利用已成必然趋势。如汽车公司新产品的推出必须与科技的快速发展紧密相连,未来甚至可以通过语音操控汽车;人们通过车载计算机就可以直接实现计算机上网、收发邮件、QQ聊天、书写微博并与好友在线交流。当今世界,汽车行业正致力于研究如何使高科技同汽车设计有效结合,以便消费者可以体会到前所未有的驾驶感受。除了汽车行业,其他领域的设计活动也是如此,虽然高科技在设计活动中的应用不免会遇到很多困难,但改变思维定式的设计活动对于科技的有效借鉴已经成为不可阻挡的趋势。(见图2-8)

◆ 图 2-8　现代智能汽车设计

　　科技创新是让设计者借助科技的力量不断对设计产品进行升级换代，不断开拓设计新领域，丰富设计内容层面。科技的快速发展为设计者提供了不断创新的舞台，如电子数码产品的设计体现出科技的高效性，人们可以用闪存式摄像机记录生活的点点滴滴；用手机阅览群书、定位导航、电子护照等，所有设计都在不断升级换代，极力满足和刺激消费者对高科技的无限渴望。随着计算机辅助设计的普及，互联网技术的发展，设计过程更加快速便捷，更新换代使设计活动也日趋丰富多彩，设计领域也随着设计活动的发展而变化，很多新的设计活动进入人们的视野。网络技术的迅速普及，设计的传播和表达也成为设计活动中非常重要的一个环节。人们通过网站、网页、多媒体等技术实现虚拟空间领域的综合开发，传统的设计理念、设计方法、设计材料正受到新材料创新趋势的强烈冲击，设计师应善于利用最新科技，并不断尝试开拓设计类新领域，将全新高效的科技成果完美应用到具体的设计活动中，以满足人们的需求，同时也给消费者带来更多的利益。而设计师往往也乐于对产品进行不断的升级换代，甚至在新的领域中尝试对设计产品的研制开发。如服装产品的设计，不仅在款式上不断更新，在材质上也不断创新，借用科技手段使服装产品的设计更加符合人们的穿着需要和审美心理。其中保暖服装产品的设计更是不断进行创新和技术升级，从保暖到薄暖，新科技材料的使用功不可没，这样的设计使冬季服装产品不再臃肿。一些设计师还尝试在服装设计过程中使用新的可再生能源，采用太阳能设计，把太阳能的电池板安装在衣服的肩膀部位，这样电池板可以提供电能，以支持服装中新的设备；还可利用太阳能进行充电，从而达到再生能源的循环利用。高科技赋予服装新的意义，并进入了新的设计时代。（见图 2-9）

◆ 图 2-9　太阳能服装设计

2.2 设计的经济性

设计与经济密不可分,二者相互影响。经济发展、政治稳定、国力强盛可以保证设计活动的顺利进行。设计活动无法脱离经济因素而存在,经济发展可以促进设计材料的充足、设计内容的丰富、设计手法的多样。因此,恰当的设计能促进一个企业、一个民族、一个国家的经济进步,从而为人们服务。

2.2.1 经济效益的实现

随着社会经济的发展,设计领域逐渐扩大并呈现多元化发展的趋势,恰当的设计能给人们带来不可忽视的经济效益。从一定角度上讲,经济发展状况也制约着设计活动的进行,规范的市场、有序的竞争可以促进设计活动的健康发展;反之,则会限制设计活动的顺利展开。

经济效益是设计者在产品设计中首先要考虑的一个重要内容,消费者在面对纷繁复杂的同类设计产品时,究竟要选择哪种产品,在很大程度上取决于设计师在设计活动中每个环节的精心策划。相同面料的服装,由于设计师采用不同的设计方法、不同的设计程序,其产品带给消费者的审美感受就会有所差异,因而产品价格也就不同。由此可见,经济与设计在经济运行体系中有着非常紧密的联系。为了使所设计的产品能被消费者接受和认可,设计师必须充分考虑到消费者的接受心理和理解能力,使用准确的设计语言、适当的设计方法并针对设计消费群体的构成特点,做出精准的消费定位,使设计作品能被更多消费者关注和喜爱。如公共艺术设计中对于公共空间的设计,要更多地考虑布局的合理性,以减少资源的浪费。合理性的追求是设计活动中必须被重视的一个环节,事实证明,简洁清晰的设计思路和表现手法可以帮助设计者较好地传递设计理念,并能启发消费者体会设计产品所要表达的设计观念和意图,合理而精确的设计往往可以使一些产品延长使用寿命,降低生产成本和提高经济效益。(见图2-10)

图2-10 "北京毽子馆"公共艺术设计

为了争取更多消费者的认可,广告设计日益成为人们社会生活中不可或缺的一部分。在不同领域的设计活动中,广告设计带来的经济效益尤为突出。商业类广告可以获得更多的消费者对产品的关注和购买,因而带来巨大的经济收益。无论是招牌、印刷品还是电子网络媒体广告,都是通过在视觉、听觉不同层面上对受众进行精神渗透和消费引导,从而促进消费的进行。如早期可口可乐的瓶子造型采用了直筒型,特色不鲜明而不断被其他产

品模仿，1915年，经过改良后的可口可乐瓶子造型优美、曲线突出，瓶子中间大、上下小，装满可乐后能给人们以分量很足的感觉。采用这种曲线瓶造型后，可口可乐的销售飞速增长，两年销量翻了一番。可口可乐曲线瓶柔和、流畅的外形深深印在消费者的心中，给企业带来长期的丰厚利润。（见图2-11）

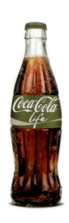

图2-11　"可口可乐"瓶子造型设计演变

设计能提高商品的附加值。所谓商品的附加值，简单地说，是指企业的生产活动附加在原材料费上所增加的价值。创造商品的附加值是企业获取利润的重要途径，而提高商品附加值的方法有很多，归纳起来有以下几种方式。

（1）工程设计。企业通过对产品内部功能、构造和原理的改良增强和提高原有产品的性能特点和品质档次，达到提升新商品的高附加值的目的。

（2）工艺设计。通过对产品加工工艺和新材料的改良设计提高产品质量和品质档次，有效降低成本，增加销售以提高产品的附加值。

（3）高科技设计。通过合理开发，利用新科技发明和专利技术提高产品科技含量，以优质、优价创造价值。

（4）艺术设计。通过对产品造型、色彩和包装等的创造性设计增强产品的视觉冲击力，从而提升产品的形象和品位，达到提高商品附加值的目的。（见图2-12）

图2-12　艺术设计的力量

（5）广告设计为商品高附加值的宣传提供保障。通过对产品的广告策划、设计和发布，有效传播商品信息，刺激消费者的购买欲望，以增加销售量，获得高附加值。（见图2-13）

🟡 图2-13 广告设计的力量

（6）品牌效应是提高商品附加值的有效手段。通过创造名牌、合资联营、借用名牌商标提升产品档次，获得高附加值。（见图2-14）

🟡 图2-14 品牌效应的力量

（7）其他设计与附加值如小批量设计手工艺制作方式，利用特许商标设计等也是提高商品附加值的手段。因此，优秀的设计是企业成功的标志，能为企业做好保障就是设计的价值所在。

2.2.2 商品属性的体现

设计产品作为商品，在市场中进行买卖流通时，其经济性就已经显现出来了。在手工业时代，设计产品就能给设计者带来经济效益，但前提是设计的产品能被消费者认可并购买。在工业时代，设计能为企业、社会、国家带来无法估量的经济效益。因此，在产品的设计上投入一定资金，会对整个产品价值的提升产生决定性的作用。

1. 消费性

消费是一切设计的归宿。这里指最终将设计转化成消费行为，这也是与艺术不同的地方。艺术品以拍卖的方式进入流通领域，但并非是最后和唯一的归宿。许多艺术家珍藏自己的作品，宁愿自己反复琢磨，也不愿意流入市场和他人之手。但是设计在本质上是带功利性的，它的价值最后要由市场上的价格来实现，因此，设计比艺术更关心市场和市场需求。设计师需要根据市场来调整自己的设计，为此设计首先要满足市场需求，这就要求设计师能够通过市场调查，敏锐地发现消费者的需求，设计出适销对路的产品。企业也在竭尽所能，尝试使用各种方法设计更多的产品以及包装等，刺激消费者的消费欲望。消费者愿意选取价廉物美的产品，这里的物美是指产品优质的外观造型和卓越的内在品质。设计不仅要满足市场需求，更要主动创造市场需求，因此，设计的不仅是一种物，而是与物相关的生活方式，这种生活方式其实就是一种消费群。如随身听的设计并不只是设计一个小巧的音频播放功能的工具，而是一种可以定义为随身听一族的生活方式，这一族的人们具有重视个性、我行我素、容易自我陶醉以及对时尚非常敏感的共同特性，是都市年轻人的典范。无论如何升级，产品本身的设计要力求打造和宣扬这样一种生活方式，也诱发青年人的模仿，从而创造出消费需求。可见，这种消费需求将具有自我繁衍的功能，即把自己定义为都市青年人的消费人群，他们会自发地关注并追求随身听设计的更新换代，再自发地做自己的代言，和自己一道成长，潜移默化地改变着人们的生活观念和生活方式，从而创造出源源不断的消费需求。从这个意义上讲，设计师应该将设计视为一种社会责任。这种设计虽然能给企业带来丰厚的经济收入，但如果有不正当的设计观念，会受到设计界的广泛批评。因此，设计师除了善于利用设计带来的经济效益，还应该在设计中重视人的精神需求，这样设计的产品在实用性和美观性上就能达到高度统一。（见图 2-15）

✪ 图 2-15　随身听的造型设计

2. 品牌性

消费者购买商品，首先要认识商品，而产品品牌是确定产品在消费者心中的地位的有效途径。很多时候，品牌已成为人们选择商品的重要依据，因为人们对品牌的偏好大部分是从视觉中获得的，所以，树立良好的品牌视觉形象十分必要，也是提高产品影响力和竞争力的有力手段。

在中国古代，人们对无形资产、知识产权不够重视，所以品牌意识较弱。晚清时，出现过资本主义的萌芽，落个人名款的设计产品曾经出现过，如时大彬的紫砂、江千里的螺钿、陆子冈的治玉、张鸣岐的手炉等，后来这些名号就成了一个品牌。由此可见，当时品牌意识淡薄的人们也可以感知到品牌带给商品的巨大经济效益。（见图 2-16）

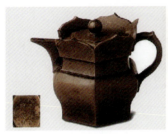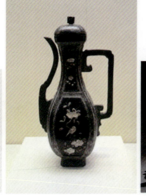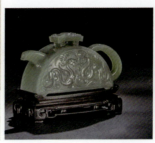

🔸 图 2-16　时大彬的紫砂、江千里的螺钿、陆子冈的治玉、张鸣岐的手炉

到了现代社会，品牌的重要性显得更为突出，其影响力在市场经济和社会发展中也越来越明显，因此，设计在品牌的塑造中显现出极为重要的作用。在竞争中，众多商家也把实施品牌策略及彰显品牌个性作为企业发展的重要内容。品牌设计注重的是一个企业和产品的命名、标志设计、平面设计、包装设计以及相关展示、推广宣传等，目的是使之区别于其他企业和产品。合理的品牌设计能引导消费者接受并购买产品，从而给企业带来丰厚的经济效益。企业通过品牌设计的各种形象符号刺激潜在的消费者，将品牌的信息传递给目标消费者，并在消费者心中形成深刻的印象，通过不断的宣传，可以提高企业在市场中的竞争力，逐渐使企业品牌概念深入人心，从而带动产品销售，增加消费群体，稳定产品市场。（见图 2-17）

🔸 图 2-17　海蓝青高档品牌服装系列

3．时代性

设计活动的品牌属性还体现在设计产品与时代发展的紧密联系上，因此，设计产品常常表现出明显的时代特征。优秀的设计者应对时代发展有敏锐的感知力，从一开始设计，时代性就被渗透在设计的每一个关键环节中。不同历史时期，人们对设计产品的需求会有所不同。如我国早期家具设计较为明显地呈现出时代的特性，汉代以前人们往往是席地而坐，长条形的几案设计就较为流行，正是为了适合竹简的展开，以便于书写。到了东汉时期，纸张的发明改变了人们以往的书写方式和阅读习惯，厚重的竹简被轻薄的纸张所取代，长条形的几案设计也开始发生变化。汉代胡床的出现，使人们开始尝试使用新的坐具，可以垂足而坐。唐宋时期，高坐具得到了推广。随着人们生活习惯的改变，家具设计也逐渐趋于成熟。（见图 2-18）

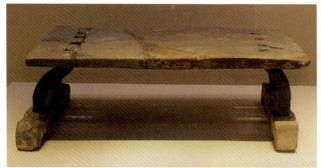

🔅 图 2-18 汉代几案和汉代"胡床"

由于科技的进步与发展提高了工艺水平,家具设计的功能款式越来越多。但设计活动的进行无法脱离所处时代的政治、思想、文化等多重因素的影响。如由于宋代书画艺术的繁荣,尤其是在比例、线条的应用上,使得家具设计的风格表现出一种结构简洁、线条明快的特色。所以,设计产品需要在时代发展的过程中不断地调整设计的思路,以紧跟时代的潮流。(见图 2-19)

🔅 图 2-19 唐代家具设计和宋代家具设计

设计师对时代发展的细致观察,可以使设计产品更符合消费者的需求。在经济高速发展的今天,设计的时代性更为明显,科技突飞猛进,经济全球化趋势越来越明显,设计师应该能从时代发展的轨迹中把握设计活动发展的规律,适应时代发展的需要。当人们的价值观念、审美需求随着时代的发展而变化时,设计产品是否受到人们的认可和喜爱,就在于设计师能否审时度势,设计出与时俱进、引领时代新风尚的作品。(见图 2-20)

🔅 图 2-20 现代家具设计

2.3 设计的艺术性

设计和艺术是两个不同的领域,前者注重功利性,后者注重美观性。设计与艺术的发展具有同源性,设计活动中包含着艺术性的特点。在人类早期的设计活动中,往往是技、艺结合的,《庄子·天地篇》中记载:"能有所艺者,技也。"技艺一词中包含着工匠的技能和艺术活动的技巧两个层次,如我国古代楚国漆器技艺的完美融合。回顾人类发展史,我们可以看到设计与艺术有着漫长的交融期,艺术与设计的产生都与人类长期的社会实践有紧密的联系,人类物质与精神文明的发展也带动了设计与艺术的共同进步。在经过几千年的发展变化后,它们各自有了相对明确的概念和范畴,而二者之间的联系始终没有完全断开过。(见图2-21)

图2-21 战国时楚国的漆器设计

2.3.1 设计与艺术

具体而言,设计与艺术一样,受到审美规律、审美创造、审美接受等方面的影响,很多作品中也或多或少地体现了设计者艺术化表达的倾向。在漫长的设计历史中,很多设计师也是其所处时代的艺术家,他们在绘画、建筑、雕塑等艺术领域中也取得了辉煌的成绩。因此,艺术与设计往往会结合在某一个人的身上,使其具有了双重身份。如文艺复兴时期的艺术家米开朗琪罗,在雕塑、绘画方面有所擅长的同时,对于建筑设计领域也非常精通;与其同一时期的艺术家达·芬奇也是既擅长绘画又积极参与设计活动,绘制了很多设计产品的图样,给后人设计活动提供了重要的参考资料。(见图2-22和图2-23)

现代设计史上也有很多设计师积极参与了艺术活动,如被称为现代设计之父的英国设计师威廉·莫里斯不仅擅长建筑、家具、纺织等设计,同时在文学等艺术领域中也取得了突出成就。以蒙德里安为代表的荷兰风格派追求艺术的抽象和简化,作为一种艺术运动,并不局限于绘画。事实上风格派的许多成员,如欧德、里特威尔德等都是设计活动的积极参与者,他们的创作理念对当时的建筑、家具、装饰艺术以及印刷业都有一定的影响。因此,他们的双重身份决定了在设计作品时会给艺术的表现留有一定的空间。设计师肩负着将艺术性与设计中固有的技艺性同时传递的双重责任,无论是手工业时代的设计还是现代社会的设计,都能从中看到设计师所要表达的双重含义。(见图2-24和图2-25)

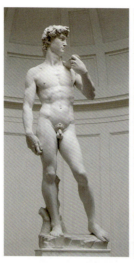
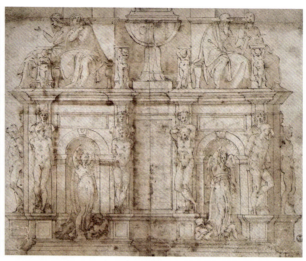

🔼 图 2-22 艺术家米开朗琪罗的雕塑作品《大卫》和设计作品《尤利乌斯二世陵墓的设计（第二版）》草图

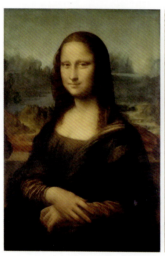
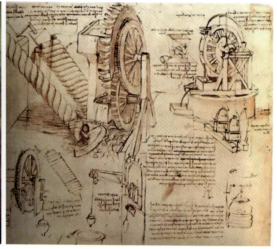

🔼 图 2-23 艺术家达·芬奇的油画作品《蒙娜丽莎》和设计作品《提水设备》草图

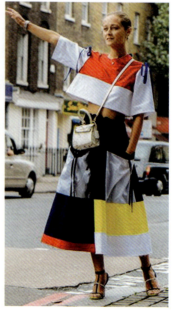

🔼 图 2-24 蒙德里安抽象、简化的设计风格

🕀 图 2-25 威廉·莫里斯的设计

　　19 世纪的欧洲,受工业革命的影响及对设计产品功能性的追求,使很多设计师更多地关注设计产品的成本及批量化、规模化。另外,过分装饰、矫揉造作的维多利亚风格也在设计界蔓延,很多设计师开始反思设计中艺术与技术的关系,试图改变这种现状,使设计产品中的艺术与技术因素彼此协调。因此,在 19 世纪下半叶出现了工艺美术运动,这场运动就是针对当时由于过分追求机械化、规模化、批量化而造成设计作品品质下降的现状而进行的设计运动,其目的是主张对传统手工艺的重新重视。尽管在工业革命的大背景下,工艺美术运动的倡议显得力度不足,但给设计师们提供了一种新的设计模式。在此之后,19 世纪末至 20 世纪初的新艺术运动开始了,设计师们依然在为提升艺术在设计中的地位而进行不懈的努力,即便是在装饰艺术运动和现代主义运动开始后,艺术与设计的关系一直是设计师面对的重要课题。当设计师无法阻挡现代设计的批量化、机械化时,他们逐渐将艺术作为一种要素融入设计中,使其与设计活动协调发展。设计师始终在努力把握艺术表现的度,既不会因为缺少艺术性而使设计作品显得枯燥、平庸、粗俗、呆板,也不会因为艺术性泛滥,而使设计作品显得虚有其表、华而不实,在设计师的平衡与掌握下,艺术与设计相互影响、相互促进,彼此平衡发展。(见图 2-26 和图 2-27)

🕀 图 2-26 工业时代的灯、椅子和发卡设计

图 2-27 新艺术运动时期的发卡和汽车（1903 年的福特和 1930 的凯迪拉克 V-16）设计

2.3.2 设计的品位

用艺术的眼光去打量设计对象,使设计具有艺术品位。在一些设计中,或多或少地可以看到绘画、雕塑等纯艺术的身影在设计中的体现。在对艺术的借鉴过程中,设计作品首先使用直接移植的手法,如造型生动的青铜器完全可以和雕塑艺术相媲美；庄严厚重的"司母戊大方鼎"、精美实用的"四羊方尊"、典雅大方的汉代灯具"长信宫灯"等,不论是人物造型还是动物造型,都刻画得惟妙惟肖。(见图 2-28)

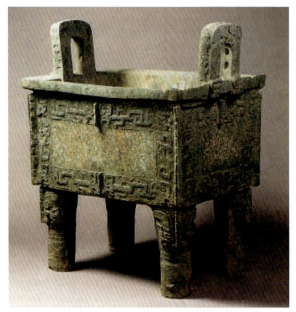
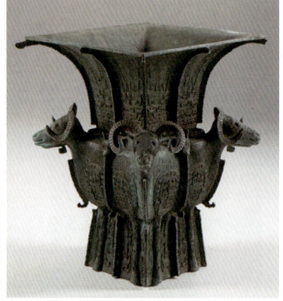

图 2-28 青铜器造型设计（司母戊大方鼎、四羊方尊）

设计的艺术品位还体现在设计作品的局部处理上,采用极具艺术性的优美造型为设计增添光彩。设计作品中所传递的艺术信息,绝不是生硬地照搬设计的艺术元素,不能简单拼凑,必须有贯穿其中的灵魂存在。设计师们把多种手法融合,将艺术元素自然融入设计作品中,做到各种元素的协调、统一,从而使设计作品欣赏性更强,更具艺术感染力。如我国明清时期家具设计的艺术性十分明显,明代家具比例严谨、造型丰富、高雅脱俗,装饰手法有总体的简洁流畅,也有局部的细致雕镂,家具雕刻、构图、对称、均衡都体现出典雅、清新、洗练、纯朴的艺术风格。较明代家具,清代家具豪华富丽,装饰烦琐,善于使用雕刻、镶嵌、描绘和漆艺的艺术手法,尤其是透雕,更能产生空灵透彻的艺术效果。(见图 2-29)

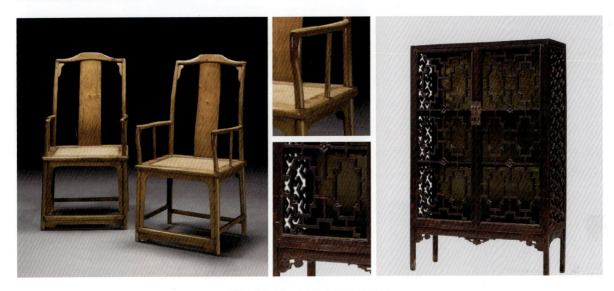

✚ 图 2-29　明清家具造型设计

中国的瓷器更是设计性与艺术性的完美结合,自古以来,设计精美、制作优良的瓷器就是重要的艺术品。促成优秀瓷器设计、生产的因素很多,尤其是彩绘瓷器,瓷土的选择、胚胎的细致、绘制的精妙、釉的使用得当、窑温的控制等,都会影响到彩绘瓷器的最终效果。其中非常重要的一环就是彩绘,绘制过程直接与绘画艺术相联系,其水平的高低是影响瓷器整体效果的重要因素。如清代的粉彩、青花釉里红都是大家喜闻乐见的瓷器,这些设计作品更符合人们的审美心理需求。(见图 2-30)

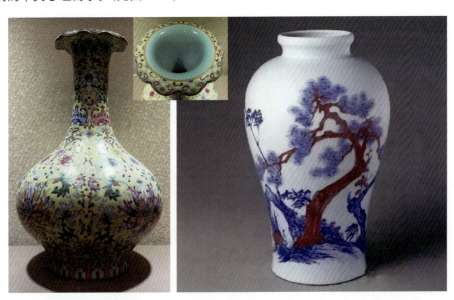

✚ 图 2-30　清代粉彩、青花釉里红瓷器绘制作品

2.3.3　设计的掌控

设计产品对艺术性的掌控表现在其艺术思维上,设计者善于应用艺术思维进行设计规划,并始终把艺术表现作为重点,这也是设计活动的重要方面。艺术思维是人类社会发展过程中逐渐形成的思维形式,包括形象思维和抽象思维等,在设计过程中,设计师能巧妙地加以运用。很多设计作品的艺术性,从设计师构思之初就被深深地打上艺术的烙印,即便是在提倡形式追求的现代设计时代,依然能看到很多设计师为了追求艺术审美性而做出的种种努力。

1．形象掌控

形象掌控受形象思维的影响,是使用表象进行分析、综合、概括的过程,适用于设计与艺术领域。在人类的设计活动中,往往通过感性认识,利用自然的表象来进行设计。自然界中有很多可以借鉴的艺术形式,人们根据自身对自然的感知,依照自然界中所存在的动物、植物的形象对设计产品进行规划,如陶器中的葫芦造型以及各种各样的与自然相关的纹饰。在人类设计的作品中,对自然的表达始终是重要的内容之一,自然界中优美的弧线、和谐的造型、丰富的色彩都是设计者参考的要素。现代设计又有"回归"自然的倾向。(见图 2-31)

图 2-31　陶器中的"葫芦"造型设计以及纹样

2．抽象掌控

抽象掌控受抽象思维的影响,是人们尝试用简化的方式表现自然,与生活有紧密的联系,并在长期的实践过程中把自然界中的事物抽象为各种几何形态或样式。如原始彩陶中有很多几何图案的纹样,都是从自然生活中提炼加工而来的。《人面鱼纹彩陶盆》和《舞蹈纹彩陶盆》中的图案就是用简化的形式表达出的一种设计理念,这种抽象思维在设计中起着理性归纳的作用。由于抽象思维的存在,使设计的内容更加严谨概括,让具象形态抽象化以满足人们理性认识自然的心理需求。(见图 2-32)

3．灵感掌控

灵感具有瞬时性、突发性、易逝性的特点,它的出现为设计产品提供了无限可能,但也很难抓住。在设计过程中,由于我们日夜去思考一个问题,在某一瞬间突然闪出一个火花,使眼前一亮,得到启发,问题就会迎刃而解,这就是所谓的灵感的出现。优秀的设计师具有艺术敏感力,同时也能紧紧抓住瞬间的灵感创造出卓越的作品。设计灵感来自设计师对生活的感悟,如回归自然的服装设计。总之,在具体的设计活动中,无论是艺术的形象思维

还是抽象思维,都是设计师善于应用的重要思维形式,同时,对于艺术思维的重要方面灵感的把握也是成功完成设计作品的重要因素之一。(见图 2-33)

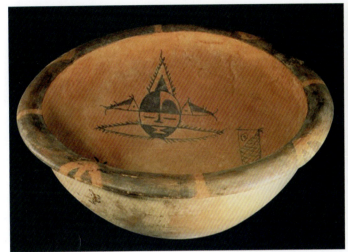
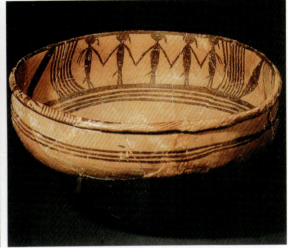

🞧 图 2-32　原始彩陶《人面鱼纹彩陶盆》和《舞蹈纹彩陶盆》纹样

🞧 图 2-33　回归自然的服装设计作品

2.4　设计的文化性

　　文化对设计的影响很深,不同时代的设计者依照实际的审美需要,结合具体的器物功能进行设计,因此,设计活动或多或少都会被打上时代的烙印。对于文化的定义,在学术界有很多不同的说法,学者们从各个层面对文化的含义做出了不同的阐释。如英国人类学家泰勒认为:"文化就其广泛的民族学意义来说,是包括知识、信仰、艺术、道德、法律、习俗和任何人作为一名社会成员而获得的能力和习惯在内的复杂整体。"苏联学者卡刚则认为:"文化是人类活动的各种方式和产品的总和,包括物质生产、精神生产和艺术生产的范围,即包括社会的人的能动性形式的全部丰富性。"事实上,文化所包含的物质性和精神性越来越多地被人们所认识,学者们无论从哪个层面阐释,都有其合理性。设计活动中文化因素的融入,可以更深刻地表达出设计作品的深层含义和精神内涵。同时,设计作品需要面对受众的品评,在一定意义上设计作品体现了设计师的审美倾向;受众在接受作品时,也会在潜移默化中接受设计师的审美见解。因此,设计作品具有审美文化传播的责任导向作用。(见图 2-34)

图 2-34 建筑设计的文化品位

2.4.1 文化元素符号的载体

人类对于器物的需求，经历了从简单到复杂的过程，早期制器的敲、打、研、磨、削、砍等加工手法，都是对自然的一种初步的改造，这些改造活动体现了人类改变生存状态及提高生活质量所做的一种尝试，同时也是人类对自身生存环境的审视和把握。从器物制作到产品设计，每一次新的尝试都体现着人类对现有状态的一种超越。设计师对设计产品的定位，往往会将自身所积累的丰富文化经验体现在作品上，从原始粗糙的造物开始，设计者对自身的环境用心打量，对设计信息敏锐捕捉，使设计产品逐渐从器物的实用性中解脱，赋予产品更多的审美特性，体现深层的文化意蕴。而优秀的设计作品都体现出设计师的勤劳与智慧，也离不开对时代精神的领会和把握。因此，把所有反映时代的文化元素融入设计作品的造型、装饰、色彩等各种要素中，使欣赏者感受到产品所处时代的文化意蕴和文化内涵，所有的设计元素都成了一种文化符号，引领我们去理解设计产品本身所要表达的思想。（见图 2-35）

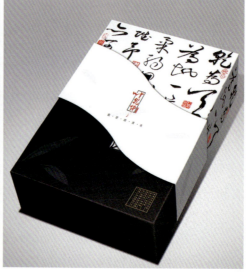

图 2-35 人类早期制器和包装设计的文化品位

1. 造型

造型是任何设计师都不能回避的因素,它包含着设计师具体而明确的产品定位。早在手工业时代,产品的造型就已融入了丰富而深刻的文化内涵,已成为一个时期、一个国家、一个民族重要的文化象征,文化信息在这些造型符号中被表现得淋漓尽致。中国是世界上最早制作和使用陶器的国家之一,从狩猎到农耕时代,人们的生存方式发生了重大改变,与之相匹配的生活器具也应运而生。人们将生活的需要与最原始的审美文化相联系,设计出适应时代的原始陶瓷造型,无论是模仿自然,还是逐渐摆脱对自然物体模仿而按照生活、生产的需要所进行的设计,其造型总是向更实用、更美观的方向发展。陶器作为人类设计作品的一种早期形式,为人们日常生活提供了重要的物质资料,大大提高了人们的生活质量,同时促进了社会、文化各个方面的发展与进步。造型丰富的陶器中,蕴含着古代人民对自然的一种感悟与理解,同时体现了不同文化时期、文化地域的不同特点。(见图2-36)

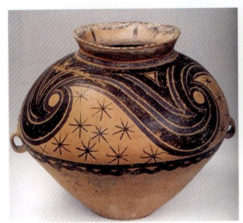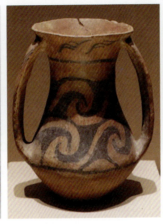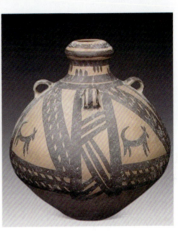

图2-36 原始彩陶的文化品位

在我国青铜器时代,其造型也具有深厚的文化底蕴,体现着中华民族特有的文化符号内涵。作为我国青铜器重要器型之一的"鼎"器,一般有三足或四足,形体或圆或方。"鼎"最初是盛食物的器具,传说夏禹时铸九鼎于荆山之下,以象征九州。自从有了"禹铸九鼎"的传说,"鼎"就从普通的炊器发展为我国重要的礼器,成为一种权利的象征,从而使"鼎"的文化内涵加深。(见图2-37)

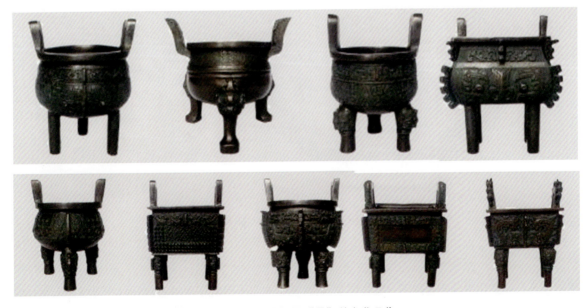

图2-37 青铜器"鼎"的文化品位

2．装饰

在设计的发展进程中,装饰有着重要的地位。设计师对生存环境或日常生活用品进行艺术加工时,试图使对象更具艺术感染力,装饰就成了一种反映文化的设计符号与重要载体。经过装饰的设计作品,审美效果更加突出,艺术价值也提高了。古典装饰中,很多纹样都体现了不同历史文化时期人们的审美观念和文化倾向,如我国新石器时期的很多彩陶装饰纹样,有具体的动物、植物形象,以此衍生出抽象的几何符号纹饰,这是人类把对自然的再现与模仿抽象化,时至今日,再来审视这些彩陶器具上的纹饰,依然可以体会出其背后所蕴含的那些深刻、丰富而又不失神秘的文化内涵。(见图2-38)

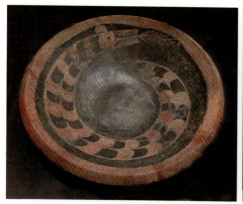
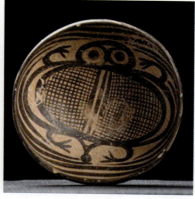
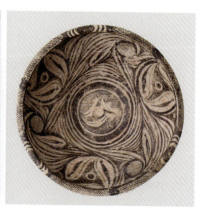

图2-38　彩陶纹饰

从彩陶到瓷器,装饰成为人们对设计产品深加工必不可少的一部分,这显示出人们对审美文化的一种追求。作为一种工艺美术品,陶瓷往往与民俗文化的关系极为密切,表现出农业的民俗文化特色。在我国陶瓷的装饰中,广泛地反映了人们的社会生活、思想情感和审美观念。从古到今,吉祥喜庆的装饰题材一直是陶瓷装饰的重要内容,这体现出人们热爱生活、追求幸福的一种生活状态和美好愿望,也体现出人们的审美理想和对待生活的一种态度。经过装饰,设计产品或多或少地体现出一种文化内涵,体现出人类生存的价值和对美的种种探索,从文化的层面满足了人们对审美内涵的心理需求,设计产品的文化性在装饰过程中被设计者巧妙地表现出来。(见图2-39)

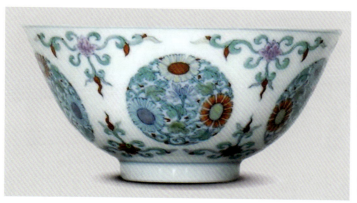

图2-39　瓷器"吉祥喜庆"的装饰纹样

3．色彩

色彩也是设计文化性的一种展示。就物理学而言,色彩本身不带有任何情感,然而,在漫长的人类社会发展过程中,人们在自然环境中认识、使用色彩,并开始研究、调和、开发色彩,使色彩逐渐被赋予审美心理文化等各种

意义。在设计过程中,运用不同的色彩成为诠释文化内涵的重要手段,也体现了丰富的文化信息、地域特征的因素。在设计过程中,设计者必须考虑到色彩因素受到传统文化的影响而有所差异。在很多设计领域中,色彩的渲染成为设计语言的一部分,渐渐成为一种特有的社会文化现象,丰富了设计活动,也使设计对象更加完善。例如,服装设计受色彩影响更加明显。(见图 2-40)

✥ 图 2-40　模仿大自然和民族特色的装饰纹样

　　早期的原始人类,对色彩往往是直接加以利用的,随着生产力水平的提高,人们对色彩的认识才逐步加深,开始利用色彩规律改造世界。在建筑设计上,早期建筑物的色彩与周围环境浑然一体,如黄土高原的窑洞、林区的竹楼、山区的石屋等,都是取材自然,并与自然和谐统一。由于人们所处的地域环境不同,各民族对色彩的崇拜往往会在相对封闭的环境中较为稳定地保持并传承,同时,哲学、宗教、政治等因素也会影响人们对色彩的认识。然而,色彩对人们的心理往往会产生相对稳定的影响,在设计过程中,色彩的文化诠释也因此变得寓意明确。如中国的"金、木、水、火、土"五行就代表了"白、青、黑、赤、黄"五种颜色,这些文化受中国传统文化与宗教思想的影响,在设计领域中,对应了很多设计主题与纹饰,如中国古代服饰设计中色彩的应用,往往要依穿着者身份而定,不能随意使用。在封建社会中,黄色被定为是帝王之色,民间百姓是不能随意应用的,从而也体现了色彩丰富的文化内涵。(见图 2-41 和图 2-42)

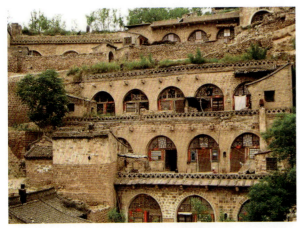

✥ 图 2-41　黄土高坡的窑洞建筑和五行颜色

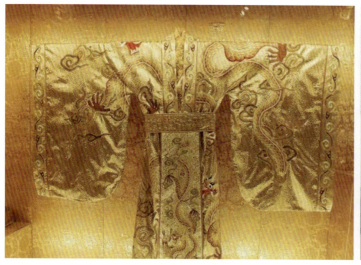
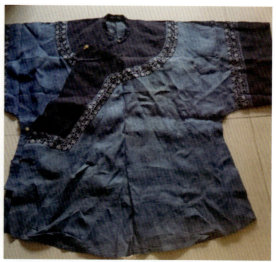

图 2-42　帝王与百姓的服饰色彩对比

随着社会经济的不断发展,色彩被赋予了更多的象征寓意,设计的元素也变得更加丰富。如 20 世纪 80 年代的孟菲斯集团,对于色彩的应用就别出心裁,使用新型材料装饰富有新意的图案,与之相匹配的是明快、艳丽的色彩,打破以往的配色规律,使用视觉冲击力强的色彩,诠释着他们对时代文化的体悟。(见图 2-43)

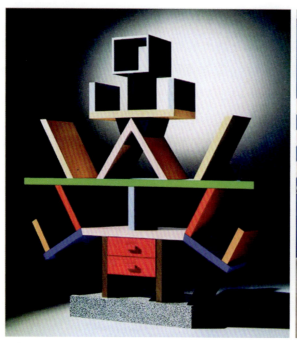

图 2-43　孟菲斯集团设计的书架和餐桌

2.4.2　文化精神内涵的体现

设计作品往往会传递一些文化信息,如我国青铜器的各种铭文。铭文是指在钟、鼎等金属铸器上以凸起或凹陷的形式铸造或刻制的文辞,这些文字具有记录、歌颂、警戒的意思,记载着商周时期的征伐、册封、祭祀等内容。铭文用在青铜器上,既有装饰器物的作用,又有文化信息传递的作用。(见图 2-44)

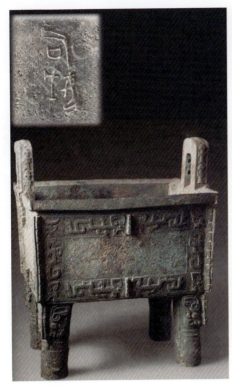

🟠 图 2-44　青铜器上的铭文装饰

很多平面设计作品中的设计语言要充分考虑到文化要素的表达。如构图、色彩、排版等元素,针对不同的文化需求和审美习惯,表达出独特的设计内涵。中国文化中对意境的追求情有独钟,在很多设计作品中都体现出设计者利用各种方法呈现深刻的精神内涵。(见图 2-45)

🟠 图 2-45　平面设计中中国文化元素的体现

公共艺术设计中的人与自然环境的和谐统一是重要的设计内容之一。如何为人们提供安全、舒适、惬意的公共空间是设计者首先要考虑的,环境的舒适应讲究阴阳、方圆传统文化要素的合理应用,这些内容的表现已成为设计者关注的重要层面。(见图 2-46)

🔸 图 2-46　公共艺术设计作品

　　服装设计中对传统文化的保留也是在试图使用新的元素产生古老文化现象,在人们穿着时,会淡化因时代变迁、材质改变而带来的心理陌生感。服装是否合身,一定程度上取决于心理上是否接受其对文化信息的传递,使设计师要充分考虑设计的产品能否让接受者在文化、心理上对其认可。(见图2-47)

🔸 图 2-47　服装设计作品

在设计活动中,文化信息在被传递的同时也在被重组,不同设计领域可以尝试使各种文化要素彼此调和后相互吸收并融会贯通。全球化趋势越来越明显,很多设计师尝试在设计活动中将文化要素进行重组,以使设计产品能越来越多地被消费者认同。在文化要素重组的过程中,既能传承民族精神,又能实现融合世界丰富多彩的设计理念。文化要素的重组有利于设计产品适应全球化,市场在单一的设计领域中,僵化和惰性影响着设计活动自身的发展,吸收其他国家、其他民族同一领域甚至是借鉴相关不同领域的文化要素,可以给原来的设计领域带来新鲜血液,为设计活动的顺利进行另辟蹊径。在传统文化中,陶瓷、青铜器、金银器、漆器都是重要的文化载体,设计师在文化信息重组过程中尝试着将各种不同领域的设计或制作工艺、装饰技巧进行重新整合,使其产生更适合时代背景的设计作品。(见图2-48)

图2-48 漆艺(蔡泽荣)和木艺的现代设计

设计艺术的复兴之路还很漫长,无论是将其如工业产品一样批量化进入寻常百姓家,还是推动其走向艺术化的神圣殿堂,事实上都是在努力延长其设计生命的长度,两种方式殊途同归或齐头并进,但设计生命的广度需要以文化要素为依托,在传统设计发展过程中需要一种文化立场和态度。无论是现代设计还是传统设计,都需要设计师将创造优秀的物质文化和精神文化视为己任。(见图2-49)

图2-49 餐具设计作品和创意陶瓷设计作品

2.4.3 文化审美体验的引导

人们对艺术审美有不同程度的理解和追求,设计作品不仅能体现设计师对社会文化的理解和感悟,也能对接受者产生文化引导的作用,在满足实际需要的前提下,对设计作品精神层面的消费也直接体现出来。设计作品在对消费者进行文化引导的层面具有重要作用,随着社会历史文化的不断进步,设计与文化之间的关系越来越密切,可以说没有文化,设计便无从谈起。设计作品不仅在物质层面上不断满足人们的不同需求,而且在精神层面上引导和提升消费者的境界,以实现自我确认的价值。如中国古代的银锁设计中就有很多具有文化象征意味的作品,其中的长命百岁锁、吉祥如意锁都是表达人们对小孩子生命和美好愿望的追求,受到消费者的喜爱和认可,从而也提升了人们精神层面的境界。(见图 2-50)

↑ 图 2-50　银锁设计作品

现代设计作品更要注重设计精神内涵的体现,以正能量的设计作品鼓舞和引导人们正确地生活、工作和学习。坚决排斥追逐经济利益粗制滥造,为设计而设计的不良影响,不断提升文化审美自信,在经济快速发展的信息时代,使设计作品具有深刻的人情味,回归本有的价值理性、生态设计与自然和谐的设计理念。西班牙设计师帕奇希娅·奥奇拉设计的作品就较好地体现了这种设计理念。(见图 2-51)

↑ 图 2-51　帕奇希娅·奥奇拉(西班牙)设计的作品

第 2 章 设计特征

思考与练习

1. 如何理解设计的科技性?
2. 设计的品牌性特征如何体现?
3. 如何理解设计与艺术的双重身份和双重责任?
4. 如何把握设计的灵感瞬间及如何点燃设计火花?
5. 设计中如何进行文化精神内涵的传递?
6. 如何理解文化审美体验的引导?

第 3 章　设计的类型

学习目标：通过本章的学习，了解设计的基本类型，并对每一类型的设计概念有较为明确的认知，能对自己的设计领域有一个清晰的认识，在传统和现代设计的经纬度上有一个"度"的把握，为以后设计专业的学习奠定良好的基础。

学习重点：通过本章的学习，在不同的设计领域中对学生能起到启发和引导的作用。应重点掌握设计的分类以及不同类型设计的目的及其作用，进而熟练掌握其基本规律与发展趋势，为具体设计领域的学习打好基础。

随着人类社会的不断进步与发展，设计的种类越来越多，有必要理清设计的分类来解决类别上的混乱状况，对理解和研究设计及设计实践的发展具有极大的指导意义。

3.1 设计的分类

对于设计类型的划分，不同的设计师和理论家有不同的见解，目前来说，比较常用的分类方法有：从维度上分为二维平面设计、三维立体设计和四维设计；从系统性上分为系统设计和非系统设计；从设计领域上分为视觉传达设计、产品设计和环境设计。我国著名的设计师、设计学权威尹定邦教授主张按设计目的的不同，将设计划分为视觉传达设计、产品设计和环境设计三种类型，这是我国目前对设计进行分类的著作中最具逻辑性的观点，这种划分具有相对广泛的包容性、正确性和科学性。它以构成世界的三大要素"自然—人—社会"作为设计类型划分的坐标点，依照人类所需设计的功能和目的的不同，把纷繁复杂的设计形态和设计现象归纳为以下三种：连接人与人之间关系的设计——视觉传达设计；连接人与自然关系的设计——产品设计；协调人类社会与自然关系的设计——环境设计。在这三种类型的框架下还有小的分类，如视觉传达设计中有：二维平面设计类，包括字体设计、标志设计、插图设计、编排设计（书籍装帧、海报、贺卡等）等；三维立体设计类，包括包装设计、展示设计等；四维设计类，包括舞台设计、影视设计（影视节目、广告、动漫设计）等。产品设计中有：二维平面设计类，包括纺织品设计、壁纸设计等；三维立体设计类，包括手工艺设计、工业设计（家具设计、服装与服饰设计、交通工具设计、日用品设计、家电设计、文教用品设计、机械设计）等。环境设计包括城市规划、建筑设计、室内设计、室外设计（景观设计、园林设计、公共艺术设计等），其中公共艺术设计包括二维平面设计类的壁画、浮雕、漆画、纤维艺术，三维立体设计类的圆雕、公共设施、互动艺术等，四维设计类的表演艺术、歌舞、行为艺术等。（见图3-1）

图3-1 视觉传达、环境设计和产品设计作品

3.2 视觉传达设计

随着科技的日新月异,以网络为媒体的各种技术飞速发展,现在又迎来了 5G 时代,给人们带来了革命性的视觉体验。在当今瞬息万变的信息社会中,传媒的影响越来越重要,平面设计表现的内容已无法涵盖一些新的信息传达媒体,静态传播信息已越来越不能满足快速变化的现代生活的需要,而视觉传达设计则体现了设计的时代特征和丰富的内涵,其领域随着科技的进步、新能源的出现和产品材料的开发应用不断扩大,并与其他领域相互交叉,逐渐形成一个与其他媒介相关联、相协作的设计新领域。逐渐体现出视觉传达设计在现代设计中具有十分重要的作用,是组成现代设计范畴的一个极其重要的部分。从视觉传达设计的发展进程来看,视觉传达设计正渐渐超越其原先的范围,走向越来越广阔的领域,快速的科技发展给视觉传达设计及其教育注入新的活力,互联网及计算机技术所带来的视觉语言反映了全球化对现代设计的影响。

3.2.1 视觉传达设计的含义

视觉传达设计简称为视觉设计,由英文 visual communication design 翻译而来,是指利用视觉符号进行信息传达的设计。视觉传达设计原来称为商业美术或印刷美术设计,现在也称为平面设计。当影视等新影像技术被应用到信息传达领域后,才改称为视觉传达设计。这个专业词汇的使用始于 20 世纪 20 年代,正式形成于 20 世纪 60 年代。在西方,它又被称为信息设计(information design)。

视觉传达设计的主要功能是传达信息,它利用视觉符号进行传达,不同于靠语言进行的抽象概念的传达。视觉传达设计的过程是设计者将思想和概念转变为视觉符号形式的过程,而对于受众来说,则是一个相反的过程。设计作品通过视觉图形传递设计理念与信息。因此,视觉图形就成了视觉传达设计的主要手段,由于具备了符号的特征,所以能快捷、准确地传递信息,在精神层面上达到沟通的目的。视觉传达设计作为设计者与受众之间的媒介,其本身应体现设计者的思想、情感和观念,设计传达得是否快速、准确、有效,取决于设计作品中要表达的思想、情感、观念在受众心理上能否产生共鸣。视觉传达设计正是通过准确的、有意味的视觉符号来完成信息的传达与沟通,满足受众的功能需求和审美需求。通过文字、色彩、图形、影像的视觉符号并按照一定的规律组合,构成新的视觉语言。它们不是对外在世界的单纯描摹,而是包含着人类的精神力量及意念情感的直观可感的形式。由于一个时代的视觉符号产生于人们共同的精神认知领域,所以它的形式必然蕴含着人们对那个时代的共同记忆,由此演绎出这样一种符合逻辑关系的视觉样式和时代特征。因此,把握了时代的视觉符号,就是把握了时代的特征、时代的文化和时代的精神。

设计要在不断飞速发展的社会经济中应对新情况及适应新环境,就必须要寻找出新的时代符号来解决设计中的新问题,满足人们的物质需求和精神需求。由于视觉传达设计本身就是视觉符号的一种表达方式,所以视觉传达设计的创新本身就是视觉符号的创新,各民族历史文化中的视觉因素最能体现民族精神,要从传统文化中寻找新符号,就要寻找民族精神。新的设计符号不是传统图形的再现,而是民族精神的表现。这种建立在精神同构基础上的视觉符号,在形式上体现出了全新的设计理念,但又保留了民族的文化理念和审美取向,将民族文化融入现代商业竞争中,探索出具有本民族特色的视觉传达设计特点,才是要研究的课题。因此,在设计时更应注意地域格调的表现,融入一些本地域、本民族的思维特点,这样不但会使设计对象自身特性表现得淋漓尽致,而且也会使设计产品孕育浓浓的文化情结,包装设计中的吉祥图形就是以其独特的意境、美好的寓意体现出人民群众对美好幸福生活的向往。继承传统并创新发展既充满强烈的生活气息,又不失鲜明的民族风格,用完善和谐的构图、

明快典雅的色彩、浓郁的民族风情和丰富的内涵意蕴吸引了众多的消费者,促进了销售。不同民族有不同倾向的艺术设计,这种艺术设计与该民族的生活方式、生存手段和特定环境中的审美心理相吻合。(见图3-2)

图 3-2　广告设计、书籍装帧和包装设计作品

3.2.2　视觉传达设计的原则

视觉传达设计作为一种信息的传达,要遵守视觉信息传播的可视性、可读性和可感性的原则,才能保证信息传播的针对性和有效性。它不仅有特定的传播对象,还必须考虑到接受信息后的行为,这决定了视觉传达设计不同于一般的视觉艺术。虽然视觉艺术如同绘画、雕塑一样也传达一定的信息,但并没有特定的传达对象,更重要的是视觉艺术不以改变受众者行为为目标,因为艺术的功能是审美而不是说教。(见图3-3)

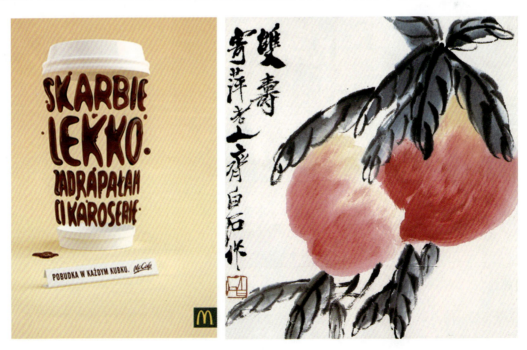

图 3-3　平面广告设计和绘画艺术作品(齐白石的寿桃图)

1．可视性

可视性遵循直观的原则。可视性是视觉传达的前提，它并不是简单的信息传达，而是建立在视觉感知系统的基础上，必须经过可视化处理，使传达出来的信息具有视觉理解性质。设计师的工作就是利用视觉语言将抽象的信息传达出来，使信息具有直观的特点；否则，即使做到了以视觉的形式进行传达，受众也会视而不见，因为视觉设计不具备理解性质，没有和受众建立互动，导致信息传达不到位。（见图3-4）

图3-4　包装设计作品

2．可读性

可读性遵循易懂的原则。视觉传达有赖于受众的理解和解读，否则，传达过程就会无法进行。设计师在视觉传达设计中必须考虑不同传达对象的视觉经验及不同的接受程度而进行设计构思，从而确定信息传达的方式与形式的有效性。（见图3-5）

图3-5　插画设计作品

3．可感性

可感性遵循感人的原则。视觉传达设计在完成信息传递的同时，还要给人情感上的感染和满足。因为视觉传达设计不是单方面的存在，而是一种交流设计，应利用情感因素进行富有想象力的创作，以发挥图像的深层次文化内涵，使设计的影响力更为持久。（见图3-6）

图 3-6　公益广告设计作品

3.2.3　视觉传达设计的领域

设计在三大类型的基础上,又可以分为更多的细目。视觉传达设计可分为广告设计、包装设计、装帧设计、展示设计、插图设计、标志设计、CI 设计和舞台设计等形式。

1. 广告设计

广告设计是指利用视觉符号传达广告信息的设计。从传播的角度讲,广告设计应具备传播者、受众、广告内容、传播媒体、广告目的和传播效应六个基本要素,其中,受众对象是广告传播的重要特征,要求广告内容有较强的针对性,还特别注意传播的效应,诱导、说服和刺激受众的消费需求。广告设计从内容上可分为商业广告设计、社会广告设计、文化广告设计和公益广告设计等;从表现载体上可分为印刷品广告设计、影视广告设计、户外广告设计、橱窗广告设计、礼品广告设计和网络广告设计等形式。(见图 3-7)

图 3-7　商业广告设计作品

2. 包装设计

包装设计是指对制成品的容器及其他包装的结构和外观进行的设计,包括包装方法的选择、包装材料的选择和容器与图形的设计等内容。包装设计具有保护产品、促进销售、提高价值和方便使用等功能,其目的是保护商品在运输过程中不受损坏,同时传达商品的一些信息,即包括品名、数量、质量、生产商以及使用说明等。现代包装设计已成为市场竞争的必要手段,是商品最直接的广告。优秀的包装设计可以显示商品的个性,提高商品的价值,诱发消费者的购买欲。随着超市购物方式日渐普及,包装设计作为无声的推销员起着越来越重要的作用。包装设计分为工业包装设计和商业包装设计两大类,前者以保护为重点,后者以宣传产品和促销为主要目的。

包装的设计必须以市场调查为基础,从商品的生产者、商品和销售对象三方面进行定位,在包装材料的选择和包装造型确定的基础上,设计包装的平面图形,安排好标志、插图、肌理、色彩等要素,既能有效地说明商品的形状、用途、使用对象等,又能解释和商品相关的价格成分、品质等必要信息,更能传达出商品的品牌和个性特色,以促进受众的消费。(见图3-8)

图3-8　工业包装设计和商业包装设计作品

3. 装帧设计

书籍装帧设计是以文字出版物和电子出版物为对象,以素材的特征和内容为表达目的,对书籍的版式、字体、图形、封面、插图、装订、包装、印刷等诸要素进行的整体设计。书籍装帧设计是通过艺术手段和技巧来表达书籍的内容,达到引起读者注意和提高读者阅读兴趣,增强书籍宣传和传播知识的效果,它是艺术设计与印刷装订结合的产物,在整个出版工作中起着前后联结的作用。

一本书的外观给予读者的第一印象极为重要,设计师要在有限的"封面空间"里创造具有无限魅力的想象空间。独特的装帧设计就像一名无声的推销员,以一种强烈的视觉冲击力影响着读者。因此,装帧艺术设计是设计师在分析书籍的主题思想并准确把握内容后,应用设计要素中的图形、文字、色彩等视觉语言所创造出的艺术表现形式。但是,设计时不能只重视其广告效应,追求推销数量,而忽略书籍的文化品质和内涵。所以现代书籍

装帧设计不仅要强调其商业性和广告性,更要重视书籍的文化本质特征,既要从视觉形式上吸引读者、感染读者,又要在内涵上反映出书籍的文化性特点,实现商业性和文化性的统一。

封面设计是书籍装帧设计最重要的组成部分,也是书籍的外表和标志,起到保护书籍内文页和美化书籍外在形态的作用。读者第一眼见到的是图书的封面,它能引起购书者注意,促进其购买欲望。不同类型的书籍封面设计也需要有所区别:儿童类书籍形式较为活泼,设计时多采用儿童插图作为主要图形,再配以活泼的文字;画册类书籍开本接近正方形,便于安排图片,常常选用最具有代表性的图画,再配以文字;文化类书籍较为庄重,在设计时多采用内文中的重要图片作为封面的主要图形,文字的字体也较为庄重并多用黑体或宋体,整体色彩的纯度和明度要低,视觉效果沉稳,以反映深厚的文化特色;丛书类书籍整套的设计手法一致,每册书根据介绍的种类不同更换书名和主要图形,这一般是成套书籍封面的常用设计手法;工具类图书一般比较厚,而且经常使用,因此在设计时为防止磨损,多采用硬皮纸,封面图文设计较为严谨、工整且有较强的秩序感。(见图3-9)

图 3-9 书籍装帧设计作品

书籍装帧中的扉页是指封面后的那一页,上面所载的文字内容和封面的要求类似,通常不能有宣传用语。设计扉页时要考虑其与封面和正文的前后关系。扉页的设计应简练、清爽,并适当地留出空白,为读者进入正文之前创造一片放松的空间。扉页的背面一般为书籍的版权页,设计以文字为主,也可以适当加一些图案做点缀。

版式设计是书籍装帧设计的重要内容之一,也是全书装帧设计中数量最大、读者接触最多的部分,其给人的整体感觉的好坏会对书籍的品位产生很大的影响。

正文版式设计也是书籍装帧的重点,设计师应掌握以下几点:正文字体的类别、大小、字距和行距的关系;字体、字号符合不同年龄人们的要求;在文字版面的四周适当地留有空白,使读者阅读时感到舒适、美观;正文的印刷色彩和纸张的颜色要符合阅读功能的需要;正文中插图的位置以及和正文版面的关系要恰当;彩色插图和正文的穿插要符合内容的需要和增加读者的阅读兴趣。在设计过程中,应掌握三个基本原则:一是有效而恰当地反映书籍的内容、特色和著译者的意图;二是符合读者不同年龄、职业、性别的需要,还要考虑大多数人的审美欣赏习惯,并体现不同的民族风格和时代特征;三是符合当代的技术和购买能力。

书籍装帧设计中的图形应用不是狭义的简单装饰和美化,而是借助图形象征、寓意、联想与作品内容主题有机地融合在一起,成为一种独特的艺术风格。理想的书籍装帧设计是在为读者传递信息的同时,还要能够为读者带来一定的想象空间,这是设计师在完全理解原著的基础上,使用一些视觉表现形式表现出的画面境

界。这就要求设计师具有良好的艺术修养和奇妙的立意构思,才能设计出气质非凡、格调统一的书籍装帧设计作品。(见图3-10)

在构成书籍封面的组成元素中,最为重要的是文字和色彩,在中国,设计表达中文字的作用丝毫不逊色于图形,甚至比图形更重要。文字的艺术化设计是平面设计中最能体现设计本体语言和文化精神的设计活动。在中国,文字的象征性和抽象性是与其他艺术门类的重要区别之处,文字处理的巧妙之处是极具视觉张力。例如,中国的书法艺术,作为汉字载体极具独特的东方视觉形态,成为信息传递的主要媒介形式,它不仅有外形的张力,而且有特定的思想性,能较好地表现出书籍的思想内涵。(见图3-11)

在西方,文字作为一种纯符号性元素早已在未来主义和达达主义的设计理念中得到应用,它们已不再将文字作为单纯可供识别和阅读的符号,而是把它看作设计情感的一种载体而存在。设计师把文字作为一种有效的设计元素任意组合编排,造成一种视觉感受,使文字成为设计的主角,形成另外一种设计效果。(见图3-12)

图3-10 书籍装帧扉页设计

图3-11 "文字设计元素"书籍装帧设计作品

书籍装帧中色彩的应用有着特别重要的作用和地位,它能引起人们感情上的共鸣,也能使读者与书之间建立最直接、最迅速的沟通桥梁。设计得体的色彩表现和艺术处理,能在读者的视觉中产生夺目的效果,体会到色彩效果带来的深刻思想内涵和象征意义。因此,进行设计时要针对具体情况深入了解其不同的含义和象征,恰当地加以应用。(见图3-12)

图 3-12　书籍装帧中色彩元素的体现

书籍装帧设计是一种精神的载体、一种文化的物化形式、一种个人价值的体现,也是一种文明的象征。营造文化氛围及体现文化内涵是书籍装帧设计的关键。应让书籍装帧设计尽显文化内涵的光芒,有效且健康地引导读者。

4．展示设计

展示设计又称陈列设计,是指在一定时间和空间范围内,将特定的物品陈列、空间规划、平面布置和灯光控制等,按特定的主题和目的加以摆设、演示,集中向观众传递信息的视觉传递设计。展示设计包括各种展览、展示、陈列的场馆和各种展览、展示、展销会议场所、场景的设计,也包括店铺外立面设计、内外橱窗设计、展台设计、货架陈设设计等。展示设计不是单一的视觉传达设计,而是融视觉传达设计、产品设计和环境艺术设计于一体的多种设计技术综合应用的复合型设计,充分考虑观众的特点、展品的视觉位置、人流的动向、视线的移动和兴奋点的设置等,充分调动"物""场地""人"和"时间"四大要素,形成"人"与"物"的互动交流,使展示场地成为理想的信息传达环境。(见图 3-13)

图 3-13　展示设计作品

5．插图设计

插图主要将以解释、补充和装饰为目的的绘画、图片、照片、录像资料及其他影像图形资料通过多种手法进行艺术化处理，以达到信息传达的效果。插图设计从性质上分为艺术性插图和商业性插图，艺术性插图具有相对独立的个性表现特征，商业性插图主要用于商业修饰。从形态上分，插图设计主要有绘画插图设计、影像插图设计和图表等类型，用于绘画的插图具有艺术性和随意性的特征，用于影像的插图具有真实性、客观性的特征，用于图表的插图具有说明、统计的特征。总之，插图设计不仅是一种独立的设计门类，而且作为视觉传达设计的主体要素被广泛运用于现代广告设计、包装设计、展示设计、影视设计等领域，成为现代平面设计的重要手段。（见图3-14）

图 3-14　插图设计作品

6．标志设计

标志也称标识，是表明事物特征的记号。标志设计是对现代生活中大众传播符号的设计，它以简洁、精练、个性化极强的视觉符号（文字或图像）来表达个人、团体或产品、企业的形象和意义，成为一种超浓缩的信息载体的独特的视觉语言。标志设计分为商业性标志设计和非商业性标志设计两大类。标志设计要求形式简洁严谨、寓意含蓄深远、信息传达集中，并且具有易于识别、想象、理解、记忆、传播的特点，以及强烈的视觉冲击力和赏心悦目的艺术效果，如商业性的汽车标志和公共性的男、女卫生间标志等。（见图3-15）

图 3-15　商业性标志和非商业性标志

标志的来历可以追溯到上古时代的图腾文化,原始氏族和部落为了传达和祭祀的需要,都要选用一种认为和自己有密切关系的动物与自然物象作为本氏族或部落的特殊标志,如女娲氏族以蛇为图腾,夏禹祖先以黄熊为图腾等。这些图腾以单纯、显著、易识别的物象图像和文字为语言,有表达意义、情感和指令的作用。标志作为人类联系的特殊方式,不但在社会生活和生产活动中无处不在,而且对于国家、社会集团乃至个人的根本利益更加重要,如国徽代表着一个国家;公共场所标志、交通标志、安全标志代表着大众的认同,指导人们进行有秩序的正常生活,确保人们的生命财产安全具有直观、快捷的功效。商标、店标等专用标志则对发展经济、维护消费者和企业的权益等具有重大的使用价值和法律保障作用。(见图 3-16)

图 3-16　原始图腾标识和标志的应用

人类社会在文字未产生之前就已经以堆石、结绳的方式记事并表达情感,如三角形、圆形和弧形分别指代山脉、太阳和月亮。中国新石器时代马家窑文化彩陶中的旋涡文,使人们对自然中各种具有旋涡性质、形象的感受加以记录,这种纹饰在形式上采用了一种直线与弧线相结合的方式,结构上是以点和线为主,它充满运动感,周而复始,象征了生命的生生不息。在文字产生之后,用象征图形来表示具体的或特定的情感诉求。因此,不管是在文字产生之前还是产生之后,人们都习惯以最基本、最简洁的形式来表达最基本、最朴素的情感,可以说是构成了现代标志设计的形式基础和心理基础。现在生活节奏的加快和行业的激烈竞争导致快速识标,吸引消费者的眼球变得越来越重要,也使设计师们认识到了简洁即是美以及少即是多的道理。所以,标志设计形式由烦琐变为单纯、简洁、明快,从沉重逐渐向灵巧、优美、舒展和挺拔的方向发展。(见图 3-17)

图 3-17　远古的太阳、月亮纹和马家窑的旋涡纹

标志在人类社会生活中扮演着非常重要的角色,是人们进行生产活动、社会活动必不可少的直观联系工具,是视觉信息传递最有效的手段之一。传统的标志设计在发展中形成了自身的一些特点:首先是功用性,标志设计的目的是为了传达意义及实用;其次是识别性,标志要显示自身特征,就必须要有鲜明特征,使人过目不忘;再次是艺术性,标志设计既要符合实用要求,又要符合美学原则,给人以美感,从而吸引人、感染人;最后是象征性,要求感性与理性完美结合,这样才能一目了然。

随着全球一体化所带来的激烈竞争,标志设计不得不随之进行变革和创新,以适应日益激烈竞争的国际市场,既能使企业立于不败之地,又能在众多企业中独树一帜,这就使标志设计要有国际化、简洁化和个性化的新特征。(见图3-18)

图3-18　两家公司的标志

标志设计的表现技法多样,因为"标志"中的"标"字本身的含义是标记和记号,"志"的含义是不忘和牢记之意,"标志"两字具备了其自身的艺术表现规律。

① 一形多意:指一个形态表达多种意思,如中国的邮政标志,是用中国古写的"中"字与邮政网络的形象相结合归纳变化而成,并在其中融入翅膀的造型,使人联想起鸿雁传书这一中国古代对于信息传递的形象比喻,表达了服务于千家万户的企业宗旨,以及快捷、准确、安全、无处不达的企业形象。

② 一形一意:常用于公共信息符号,如交通、家电标志,生产安全标志等,这种标志设计的图形简洁、清晰、醒目,在时间短、距离远的条件下能清楚地看到。这类标志能给社会、生活带来便利,有世界通用语言的功效。

③ 多形多意:此类标志是指有多个单一形象,通过组合形成多个概念,如北京的2008年奥运会标志的设计就表现出五大洲的和谐发展,携手共创新世纪并将主办国的地位象征、吉祥图案的深奥寓意、传统体育太极与天人合一的哲理融为一体。

④ 多形一意:此类标志是指多形集中,加深表现内涵,综合后产生一个概念,如保卫环境标志和实物招领标志等。

⑤ 正、负形开发利用:此种图形的正形就是图与图形成的实形,负形就是实形留下的空白交替应用。(见图3-19)

由于标志设计要求简练、概括、完美、统一,即要达到几乎找不到更好的替代方案的程度,因此,标志设计的难度比其他任何图形艺术设计要大得多。其通常的步骤为:

① 要在设计时十分清楚设计对象的使用目的、适用范围及有关法规等;

② 设计要充分考虑其实现的可行性、针对性,应用形式、材料和制作条件采取相应的设计手段,同时,还要顾及运用于其他设计的传播方式;

③ 设计要符合作用对象的直观感受能力、审美意识、社会心理和禁忌;

④ 设计构思需谨慎推敲,力求深刻、巧妙、新颖、独特,表意准确,能经得起时间的考验;

⑤ 设计构图要凝练、美观、适形;

⑥ 图形符号既要简练概括,又要讲究艺术性,其色彩要单纯、强烈、醒目,遵循标志艺术规律创造性的艺术表现形式和手法,锤炼出精确的艺术语言,使设计的标志具有高度整体美感,以获得最佳视觉效果。(见图3-20)

图 3-19　中国邮政标志、安全生产标志和北京的 2008 奥运会标志

图 3-20　公共标志

7．CI 设计

　　CI 设计是英文 corporate identity 的缩写,中文译作"企业形象识别",是对企业的理念、行为和视觉形象进行的设计。CI 设计是为了创造理想的经营环境,有计划地以企业标志、标准字和标准色等要素设计为中心,将广告宣传品、产品、包装、说明书、建筑物、员工服装、车辆、名片、信笺、办公用品、指示牌、用品袋甚至账册等所有显示企业存在的媒介在视觉上的统一,以达到树立企业形象、增强员工凝聚力、扩大企业影响的目的,也造成社会和消费者对企业及其产品与服务的强烈认知并留下深刻印象。随着企业竞争的加剧和视觉传达设计在现代社会经济生活中重要作用的显现,企业形象设计已成为企业竞争和发展的重要手段。

　　CI 设计作为一个系统设计,包括三个层面:第一层面是理念识别(MI),称为 CI 的"想法",是企业识别系统的中心构架;第二层面是行为识别(BI),称为 CI 的"做法",是理念行为方式的具体做法;第三层面是视觉识别(VI),称为 CI 的"看法",是以标准化、系统化的手法将企业形象转化为具体的视觉识别符号。CI 设计能更好地展示企业形象。(见图 3-21)

图 3-21　德国 AEG 电器公司和中国银行的 CI 设计

8. 舞台设计

舞台设计是以"舞台"为目标的四维空间的设计,是视觉传达设计的一种表现形式。而舞台是为演员表演提供的空间,它可以使观众的注意力集中在演员的表演并获得理想的观赏效果。舞台通常由一个或多个平台构成,是剧场建筑的主要构成部分之一。舞台设计与展示设计相类似的是这些标的物都是配合表演活动来设计的,另外,舞台设计还可以配合剧情的进展。舞台设计主要由观众席、舞台、后台三大部分组成,观众席包括座席、音响环境、视角视野、进场出场路径、物理环境等内容;舞台包括灯光、布幕、音响、演出道具、悬吊与更换支架系统、戏服、戏妆等内容;后台包括换装化妆、文武场(乐队)、过场通道、基本道具陈放以及准备出场空间等内容。因此,舞台设计包括了表演、舞台美术、道具制作、舞台灯光与服装式样、音乐与剧曲、音响控制等内容。这里主要探讨舞台美术,它是舞台演出的一个重要组成部分,包括布景、灯光、化妆、服装、效果、道具等的综合设计。舞台美术的任务是根据剧本的内容和演出要求,在统一的艺术构思中运用多种造型艺术手段,创造出剧中环境和角色的外部形象,从而渲染舞台气氛。(见图3-22)

✝ 图3-22　中央电视台春节联欢晚会舞台设计

3.3　产品设计

在市场经济中,产品作为商品被人们使用和消费,并满足人们的某种需求,包括有形物品、无形服务、组织、观念或它们的组合等。产品除经济实用外,其造型的美观也是必不可少的因素,因此,对产品的设计就是重要的环节之一。

3.3.1　产品设计的含义

产品设计是指对产品的造型、结构和功能等方面进行综合性的设计,以便生产出符合人类需要的实用、经济、美观的产品。一般是通过多种元素如线条、符号、数字、色彩等方式的组合把产品的形状以平面或立体的形式展现出来。它是将人的某种目的或需要转换成一个实体的过程,也是把一种计划、规划、设想通过具体的操作以理想的形式表达出来的过程。产品设计反映着一个时代的经济、技术和文化。由于产品设计阶段要全面

确定整个产品策略、外观、结构、功能，从而确定整个生产系统的布局。因此，产品设计很重要。如果一个产品的设计缺乏生产观点，那么生产时将花费大量金钱来调整和更换设备、物料与劳动力。相反，优秀的产品设计不仅表现在功能的优越性上，而且便于制造，生产成本低，从而使产品的综合竞争力得以增强。许多在市场竞争中占优势的企业都十分注意产品设计的细节，以便设计出造价低而又具有独特功能的产品。许多跨国公司也都把设计看作热门的战略工具，他们认为好的设计是赢得顾客的关键所在。（见图3-23）

图 3-23　概念车设计

3.3.2　产品设计的原则

1．实用性原则

实用性原则是设计的根本准则和出发点，设计的实用性要求产品简洁、实用、耐用、安全，以较小的物质消耗获得最大的经济效益，从功能和结构出发，排除无谓的装饰，建立产品的造型和其他艺术表现，使设计的产品为社会所承认，并能取得最大的经济效益。（见图3-24）

图 3-24　灯具产品设计

2. 美观性原则

美观性原则是指产品必须通过其美观的外在形式，使人得到美的享受，这是产品设计的基本原则，体现了对人的心理和精神需要的尊重。审美性原则有两个内容：一是创造造型之美，表现在产品的外在形式、装饰色彩等方面，必须具有大众普遍性的审美情调。二是结构之美，即功能美。苏联的一位飞机设计师曾说过，在实践中常常是技术上越完善的东西，在美学上越完美；反之，如果一个构件表面很难看，那么这将是一个信号，表示它的内部可能有技术上的失误和缺陷。从这个角度来说，产品的美观不是可有可无的，而是设计的内在属性。因此，合理、得体地把握设计美的原则，可以提高产品的欣赏价值，从而促进产品的销售。（见图3-25）

⬆ 图 3-25　椅子产品设计

3. 经济性原则

经济性原则需要做到以下几点。首先是降低成本消耗，做到价廉物美；其次是精心计算、合理使用材料；再次是进行合理的科学管理。为了满足市场不断变化的需求，以获得更好的经济效益，要不断开发和研制新产品。如产品功能如何，手感如何，是否容易装配，能否重复利用，产品质量如何等，都要仔细考虑。所以，在设计产品结构时，一方面要考虑产品的功能、质量；另一方面要顾及原料和制造成本的经济性，同时，还要考虑产品是否具有投入批量生产的可能性。（见图3-26）

⬆ 图 3-26　日用产品设计

4．适应性原则

适应性原则是指产品设计需要考虑物品所使用的场所，包括自然环境和人工环境的要求，这样设计能以不同的方式对自然环境产生影响，如原材料的开采、生产工艺的设计、产品的使用和推广以及产品使用寿命结束后的处理等。另外，设计要考虑到产品在功能、造型、色彩等方面与总体环境的关系，使设计成为整体环境中有机的组成部分；设计还要考虑到不同使用者的生理和心理要求。因此，产品设计要应用人机工程学和设计心理学的相关知识，才能满足和适应社会的发展需要，从而取得理想的经济效益。（见图3-27）

图 3-27　台灯产品设计

3.3.3　产品设计的类型

产品设计是与生产手段密切相关的设计。从生产方式的角度，产品设计可以划分为手工艺产品设计和工业产品设计两大类型，前者是以手工制作为主的设计，后者是以机器批量化生产为前提的设计。

手工艺产品设计从时间上分为传统手工艺产品设计和现代手工艺产品设计，在内容上有的手工艺产品直到现在也只能手工制作，这种工艺作为传统手工艺的代表被称为特种工艺，如玉器和刺绣、景泰蓝制作等，它们在选料上非常精良，制作相当精巧，其风格和形式主要继承宫廷贵族工艺的品质和传统，其价值主要取决于技艺的应用。现代手工艺产品具有现代品质，它是现代材料、现代艺术观念和审美观念以及手工制作技术和制作兴趣的产物，如软雕塑的纤维工艺品，其艺术表现手法、艺术品质和风格都发生了根本的变化。现代手工艺的一个重要特点是走向日常生活领域，业余手工制作成为设计的一个新趋向。与传统手工艺相比，现代手工艺的技术比重有所降低，而艺术的含量增加了。（见图3-28和图3-29）

图 3-28　玉雕手工艺产品设计

图 3-29　现代材料手工艺产品设计

以手工产品制作为主的设计方式,决定了它具有以下几方面的重要特点。

(1) 手工产品设计贯穿于制作全过程。在手工产品制作过程中,切磋、琢磨是常用手法,所谓玉不琢不成器,指的就是这个道理。一般手工艺设计都是以完整的实物形态呈现的,如果制作未完成,那么设计也是未完成的,在结束制作的最后一道工序之前,设计始终是一个不完整的状态,手工艺设计的思路与做同步的特点决定了这一时期的设计不是一个独立的过程。

(2) 手工产品设计与生产密不可分,也决定了设计者在身份上与生产者的一致性。设计者在赋予艺术构思的同时,也精通材料与技术。因此,设计者的设计无疑能够保证艺术与技术的统一。如中国的宋瓷设计,在当时的制作技术上处于世界领先水平,同时,在艺术方面也可以与当时的书法与绘画相媲美。在手工艺设计阶段,没有轻视技术的艺术家,也没有轻视艺术的科学家。艺术家像科学家一样专注于技术的研究,边积极投身于设计领域,边进行新技术的发明,以适合艺术的表现形式,如中国汉代科学家张衡的浑天仪与地动仪的设计。在手工艺设计上,艺术和技术就是这样一种有机、和谐的关系;在手工制作上,让使用价值与美学价值得到完美的结合。(见图 3-30 和图 3-31)

图 3-30　我国宋瓷的产品设计

(3) 手工产品制作的方式决定了设计必然受到人类自然的限制。因此,装饰成为设计的主要内容之一,通过设计者的聪明才智创造了种类繁多的装饰艺术形式,建立了丰富的装饰设计语言,如商周时期的青铜器设计中装饰的应用等。(见图 3-32)

图 3-31　张衡的浑天仪设计

图 3-32　商周时期青铜器的装饰设计

(4) 手工产品的制作还表现在材料选择的有限性上。虽然人类不断地挑战材料的特性，但大部分材料还是依赖于自然界的给予，这就形成了手工产品设计的地域性特征，如南方的竹工艺、北方矿采区的金属工艺等，并形成偏爱具象的审美特征，力图表现得栩栩如生。

(5) 手工产品设计是现代设计发展的重要源泉。手工艺设计阶段所跨越的时间明显短于原始设计，但设计成果却异常丰富，在设计材料和方法上进行了全面的探索，极大地开拓了设计领域，充实了设计总类，贡献了绚丽多彩的设计风格。首先，手工艺设计阶段是以小农经济为主，地域封闭，但对于设计来说，有助于民族风格和地域特色的形成与完善，成为现代设计的重要参考资料。其次，手工艺设计阶段创作了丰富的设计成果，积累了成熟的设计和造型方法，这些都成了现代设计的重要参考资料。

工业产品设计是以机器批量化生产为手段，主要解决一定物质技术条件下产品的功能与形式的关系，即将功能、结构、材料和生产手段统一起来。从性质上分，工业产品设计分为三种类型，即方式设计、概念设计和改良设计。方式设计是指改变人们生活方式的设计，如福特 T 型车就是一种方式设计，它为城市居民住得越来越分散提供了条件；概念设计是指企业在市场调查分析的基础上与老产品差别较大的设计，如概念车的设计、概念服装的设

计等；改良设计是指对前一轮产品的缺陷和不足稍作设计改动，也可以看作产品发展过程中的量变。从工业产品设计的领域大致分为日常生活类、交通工具类、玩具类和家具类等。（见图3-33）

图3-33　工业产品设计（福特T型车、福特概念车和福特改良车）

1. 日用品设计

日用品又名日常生活用品，是人们日常使用的物品，如生活必需品的家庭用品、家居食物及家庭电器等。日用品是随着时代的发展而不断发展完善的，从原始社会人们使用的陶罐、陶碗等器物，到宋代时期精美绝伦的瓷器，再到现代新材料的日用器物，日用品在不断满足人们日益增长的物质和精神的需求。日用品在设计和制作上都不同程度地打上了时代的烙印，具有较强的时代特征，如家用电器的不断更新和发展就是最好的例证。家用电器主要是指在家庭及类似场所中使用的各种电器和电子器具，又称民用电器、日用电器。家用电器使人们从繁重、琐碎的家务劳动中解放出来，为人类创造了更为舒适优美、更有利于身心健康的生活和工作环境，提供了丰富多彩的文化娱乐条件，已成为现代家庭生活的必需品。因此，日用品的设计随着设计理念的不断变化呈现出丰富多彩的局面，满足了消费者的需求，也使设计产品体现出自身的价值。（见图3-34和图3-35）

图3-34　日用品（器物）设计

图3-35　日用品（电器）设计

2. 交通工具的设计

交通工具主要有汽车、自行车、摩托车、轮船、火车、飞机和道路照明设施、宇航设备等种类。从设计历史上看，交通工具在技术上的突破，让城市跨越原有界限，向外围区域发展，从而不断改变着城市的空间结构。在不同的交通工具发展时期，城市形态的特征明显不同，主要分为1890年以前的步行与马车时代、1890—1920年的电车时代、1925—1945年的汽车时代，以及1945年至今的高速公路时代。交通工具的特性决定了人们出行的距离、方便的程度，通过对人们出行活动的影响间接作用于城市空间形态的变迁。在步行和马车时代，受交通工具速度的限制，城市的规模较小，呈紧凑的同心圆方式演变发展。在内部空间结构上，城市中心区密度大，但空间的利用率较低。电车作为一种交通工具进入城市后，对城市形态产生了重大影响，城市规模有了扩展，并不断向外延伸。在现代经济发达社会，轿车作为私人交通工具进入了家庭，城市开始大规模向郊区发展，市区不断向外延伸，人口和地域规模不断扩大，延伸到较远的地区，从而促进了汽车制造业的快速发展，也出现了各种类型的汽车。（见图3-36）

图3-36　马车、电车、汽车

随着科技的发展和各种新工艺的出现，新材料的开发与应用层出不穷，大大扩展了汽车设计的材料领域，各种新材料不断涌现，如合成新材料、复合材料、陶瓷材料、特殊功能材料等将逐步取代目前钢铁、木材等常用材料，并要求材料在各种温度和介质条件下的强度与性能更稳定、更可靠和更精确，使得车身重量轻、刚性好，经久耐用，由此必将改变汽车的功能形态。目前，汽车已成为一种不可或缺的交通工具，市场上买家对汽车各方面的要求越来越高，这种要求不仅体现在车辆的结构和性能方面，更体现在艺术造型方面。如果说汽车的功效和功能是产品的生命，那么汽车的设计美学就是产品的灵魂，满足不同社会群体对汽车的美学要求，已成为汽车设计行业一条全新的命脉。

汽车作为一种科学技术发展及物质文明进步的载体，要满足人们日益增长的物质与精神方面的需求，在使用中要满足代步行驶的必要功能，在操作上应让人感到安全、舒适，在形态设计上使人产生心理愉悦感；同时还要满足个性化的情感诉求，体现社会、时代、文化、民俗、宗教、美学等不同的精神内涵，并在对色彩、肌理等视觉要素的较好把握的基础上提炼出文化内涵、特定社会的时代感和价值取向。汽车设计师可以应用色彩设计中的联想

达到无声的心理暗示,让消费者形成同感。如消防车都用红色,给人一种紧张或兴奋感;军用车都用绿色,便于在树林中隐蔽;救护车用白色,给人以冷静、纯洁的清洁感;政府官员用车多为黑色,给人以稳重严肃感。在琳琅满目、色彩缤纷的汽车销售市场中,人们对汽车的定位与购买决策不仅包括使用者的兴趣爱好,还包括人们对时尚感的追求。因此,色彩在汽车设计中的应用已成为众多企业与品牌的核心竞争力之一,色彩营销战略也被越来越多的企业和商家认知。(见图 3-37 和图 3-38)

图 3-37　汽车产品设计中的特殊色彩

图 3-38　色彩在汽车产品设计中的应用

3. 玩具设计

玩具是指专供人玩耍的器具。玩具的历史源远流长。随着社会的发展、科技的进步、人类物质需求和精神需求的变化,玩具也在适应各种变化的过程中逐渐提升自己的价值,目前玩具已经发展出一整套完备的体系。从功能特点来看,玩具可分为形象玩具、智力玩具、结构造型玩具等;从制作玩具的材料来看,玩具可分为布绒玩具、皮革玩具、自制玩具、金属玩具、塑料玩具和木制玩具等;从受众来看,玩具可分为儿童玩具和成人玩具。

无论是儿童玩具还是成人玩具,都有相应的主要目标群体,而在玩具设计中蕴含强烈的情感是玩具发挥主要作用的关键因素。儿童玩具的受众年龄主要在 12 岁以下,特别是年龄在 6 岁以下,体能和智力尚在发育过程中的幼儿,这个年龄段的玩具设计的首要因素是安全。因此,在材质上应选用不易伤人的毛绒。玩具的外形设计多采用动物、卡通人物等,造型特点是夸张、可爱,对幼儿产生一定的吸引力和亲和力,可消除幼儿对玩具的恐惧心理,使他们更容易从这些玩具中得到快乐,最好能够使他们将这些玩具当成自己的朋友,可以培养幼儿的情商。(见图 3-39)

图 3-39　儿童玩具产品设计

现代玩具设计已从单纯的娱乐性向多功能性转换,其中,玩具的学习功能和教育功能是玩具设计者要考虑的内容之一。首先,玩具要有助于儿童的早期智力开发,培养儿童的想象力和创造力,要通过玩具刺激儿童的大脑发育,促进儿童的感知能力、思维能力的发展,使儿童的智力得到开发。其次,玩具要能够满足儿童的好奇心,激发儿童对学习、科学等的兴趣。最后,通过玩具锻炼儿童的意志力,培养儿童良好的行为习惯。但不能忽视儿童玩具的安全性,因为安全直接关系着儿童的健康。

儿童玩具设计中的高科技含量越来越得到重视,一个国家玩具工业的发展水平,在一定程度上反映了这个国家的科学技术水平与工业水平,尤其是日本、德国和韩国,从变形金刚、电子宠物到智能化的人机互动的机器人,都是不同时期最新技术的应用。玩具设计中科技含量的日益提高是必然趋势,蕴含高科技含量的玩具给玩具市场不断带来新的变化,也满足了不同年龄段儿童对玩具的需求。(见图 3-40)

近年来,玩具设计体现了人文关怀理念,逐步考虑到身体上存在缺陷的儿童,解决了其选择玩具范围小的不足。根据残疾儿童的心理、生理特点,设计智能型互动玩具和体验玩具,可以使残疾儿童从玩具中体验到力量与信心,产生知足感与愉悦感,培养出健全的健康人格,增强他们对生活的信心。如针对儿童的心理、生理特点,设计互动玩具实现人机对话。玩具中的芯片能够对儿童的回答加以识别并做出反应;其主要功能是刺激儿童的听力,并鼓励他们说话,使他们在玩的过程中对新事物充满好奇心,不断认知、不断学习,帮助儿童能进行有效的交往,从而在玩耍过程中获得成功的体验,成为一个勇于接受挑战的人。

图 3-40　人机互动机器人设计

随着现代社会的发展及人们生活工作压力的不断提高,成人面临的烦恼与紧张的心情难以得到宣泄,通过各种途径回忆体验孩提时代无忧无虑的生活已成为现代人解压的重要方式。因此,适合于成年人的玩具也应运而生。以源自日本的治愈系统玩具为例,这些玩具的设计就被赋予了较强的情感内容,有助于成人缓解工作、学习和生活压力。现在生活压力与较快的生活节奏使成人与朋友的交往较少,成人玩具作为一种良好的倾听者和朋友,既可以舒缓身心,又可以增进感情,并通过外形与色彩起到直接舒缓压力的作用。成人玩具脱离了对平常事物的一般认知,这些玩具甚至是直接抽象出来的形象,但是在对其颜色和外形设计上却始终强调外观的悦目性和形象的亲和性,能够使玩家心情平和,起到安抚心理的作用。玩具设计个性化是一个很宽的范畴,人口老龄化是21世纪人类发展的主要特征,中国人口结构的迅速老龄化和老年人晚年生活质量已经成为当代中国社会的重要问题,设计界早已开始重视老年人用品的设计开发。但是大部分的设计都是针对老年人的护理和医疗产品,而为老年群体中占绝大部分健康老人进行的设计则很少,老年人需要能够满足他们娱乐需求的产品来丰富自己的晚年生活。同时,绿色设计是在产品整个生命周期中需要着重考虑的问题,玩具设计师在设计时要特别重视,以使玩具产品能始终引领市场;另外,还要注意玩具的回收处理问题。(见图3-41)

图3-41　成人玩具设计(高仿真机器人)

4．家具设计

家具设计也是产品设计的重要组成部分,它既是一门艺术,又是一门应用科学,主要包括造型设计、结构设计及工艺设计三个方面。家具设计具有民族性和时代性的特征,因为家具设计首先是一个历史发展的过程,是一个民族各个时期设计文化的继承和发展。传说神农氏设计发明了最早的床;在殷商,青铜器纹饰上也刻有家具图;而战国时则出现了造型古拙、装饰繁缛的铜制、漆木家具;唐代经历了从席地而坐到垂足而坐的过渡阶段,出现了新式家具,其风格上出现了柔美流畅的线条,形成了唐代制作精巧、装饰华贵的特点,其材质多为紫檀、黄杨木、沉香木、花梨木等硬质材料;从五代顾闳中的绘画《韩熙载夜宴图》中可看到长桌、方桌、凳、椅、床、屏风等垂足高坐的家具造型;到宋代已完全普及垂足而坐的起居方式,垂足而坐的家具成为普通百姓家庭的日常用品,如《清明上河图》中画出的家具设计有200余件,其中有桌、凳、扶手椅等造型,其装饰简约、朴实,材质多为花梨木、紫檀木、红木、铁力木等硬木,结构功能合理,风格端庄浓厚,具有样式化、程式化、图案化的特点;明式

家具造型上讲究线条美，注重家具外部轮廓的线条变化，给人以强烈的曲线美。家具种类主要有琴桌、八仙桌、书柜、书橱、方凳、条凳、花台、衣架等。明式家具的特点可概括为"简、厚、精、雅"四字，其造型简练、落落大方，做工精巧、严谨、准确，风格典雅；清代家具的特点是趋于华丽，重雕饰，宫廷使用的家具更加追求富贵，过于追求雕镂、镶嵌、彩绘、堆砌等技艺，显得有点花哨。明清家具在造型上突出强调稳定、厚重的雄伟风格，内容上采用隐喻、富有喜庆的吉祥图案，以体现人们对美好生活的向往；在样式上出现了多种形式的新型家具，如多功能组合柜、折叠与拆装桌椅等。随着科学技术的发展，现代家具呈现形式多样、造型简洁，以休闲娱乐为目的，或朴实典雅，或雍容华贵，呈现出多样发展的趋势，大多以简约、明快为主，具有较强的现代感。（见图3-42和图3-43）

图3-42　明、清家具设计

图3-43　现代家具设计

3.4　环境艺术设计

从构成世界的"自然—人—社会"的三个坐标点来看，环境艺术是协调人类社会和自然关系的设计，它是一门新兴的设计学科，所关注的是人类社会生活设施和空间环境的艺术设计。

3.4.1 环境艺术设计的含义

环境艺术设计是对人类的生存空间进行的设计,其目的是提供人类生存和生活的场所。早在人类开始建筑自己的房屋时,这一学科就已开始萌芽。因为人类总是按照自己的生活需要去布置和美化居室,在20世纪80年代以前,这一学科被称为室内艺术设计,主要关注的是建筑内部的装修,为人们的生活和工作提供一个富有美感和更为舒适的环境。随着科技的发展和进步,室内艺术设计已不能适应学科发展的要求,因为其设计领域已经从单纯的室内扩展到了整个建筑乃至其外部的空间环境,甚至一个城市的整体规划配置,它涵盖了城市景观、广场设计、建筑装饰、园林景观、公共设施、室内设计、装饰装修等领域。这是人类生存环境从宏观到微观的整体设计,其中包括了环境与设施计划、空间与装饰计划、造型与构造计划、材料与色彩计划、采光与布光计划、实用与审美功能计划等。

从一般意义上来讲,创造完美、舒适宜人的活动空间是环境艺术设计师的工作职责。环境设计概念和设计师的职责及社会责任随着人类认识的进步而进一步提高,可以说已经站在一个更为高远的角度去全方位地设计、协调"人—建筑—环境"之间的关系,并使之达到真正意义上的和谐统一。

现代的环境艺术设计区别于古代室内陈设和传统园林设计的一个重要特征,就是对人的生活品质的强调,即"以人为本"的理念。如中国传统的室内中堂设计,正中必须摆放圣贤画像或者自家的祖先牌位,而桌、椅、茶几等也必须按照特定的规矩进行摆置,即所谓的尊卑有序,而人的感官舒适性要求就退居次要地位,不得不受限于这些社会意识和内在规定。现代室内设计则以人的审美和舒适感为主要目标,把人的需要上升为设计首要考虑的问题,而一些传统理念更多地被作为一种符号运用于室内装饰设计中。(见图3-44)

图3-44　中国传统"中堂"设计和现代室内设计

环境艺术设计对材质的选择在满足需要的前提下,要体现"以人为本"的理念,把人的生命和健康放在首位。人一生的大部分时间都在与建筑有关的空间里度过,如果设计创造的生活和工作空间对人的生命健康没有保障,人们就不可能安居乐业,如室内的配套设施和用料选材的安全问题、环保问题等因素的考虑。

随着社会的发展、科技的进步,"以人为本"这一理念再一次得到扩展,人类不仅继续关注和重视自身生存的局部环境,而且直接转向了关注组成整个人类活动空间的环境问题。因此,对环境的重视和保护已成为现代环境艺术设计的一大课题。当前,全球环保和生态平衡面临着巨大的压力和严峻的挑战,对环境艺术设计这一门学科来说,在强调提倡创造性思维和创新能力的表现与培养的同时,还应该强调设计中注重和考虑本国的自然资源、社会经济、发展水平以及一个区域的生态环境、气候状况、空气质量等问题,使其设计不会给本国和本地的生

态环境带来不利影响。如日本的环境艺术设计领域就十分重视环境保护,因为日本地域狭小,资源缺乏,所以导致设计师在室内设计和装饰装修上"量体裁衣"、精巧设计,既节省了有限的资源,保护了环境,又形成了他们独特的设计风格,值得我们学习和借鉴。但是,环境保护在追求人与环境共生协调发展的同时,不能孤立、片面地追求人居环境,而不顾对周围环境的伤害。环境艺术设计是为人类创造出高品质的生存空间,现代人对环境的追求与原来单一的物质需求转向了多功能、高情调的精神需求,这决定了当代环境艺术设计的发展方向。(见图3-45)

图3-45　现代室内设计

3.4.2　环境艺术设计的原则

根据环境艺术设计的特点,设计师在设计时要遵循以下原则。

1. 尊重环境的客观性原则

环境是一个客观存在的自由体系,有其自身的特征和发展规律。人是环境的主要有机组成部分,可以为自身的生存和发展利用与改造环境,但不能无限制地掠夺环境,将自己视为自然环境的主人。因此,尊重自然环境,人类将受到大自然的恩赐和回馈;反之,则会受到大自然的惩罚。(见图3-46)

图3-46　尊重大自然的英式小院设计

2. 发挥人的主体性原则

环境作为人类的生存空间,是以人为主体的环境设计,应该体现人在环境中的主体地位。现代都市的发展是人的主体性慢慢丢失的过程,原本属于人的主体让位给人的创造物——汽车、道路、设施等,逐步成为人的限制。现代环境设计应该恢复人的主体性,把人的生理和心理需要放在首位,让环境真正成为健康、舒适、审美和交流的场所。(见图 3-47)

图 3-47　库肯霍夫公园(荷兰)设计

3. 构建环境的整体性原则

环境设计是由具体的设计要素构成的,大到环境空间、建筑、绿化与临近区域,小到道路、陈设、光色等,这些要素之间既不是简单叠加,也不能各行其是,而是在统一筹划下形成相互补充、相互协调、相互加强的有机整体关系,如中国苏州园林设计。(见图 3-48)

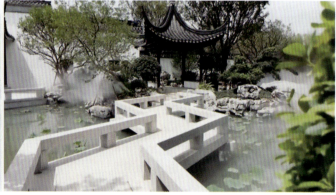

图 3-48　中国苏州园林

3.4.3　环境艺术设计的类型

环境艺术设计按照环境的空间形式,大致可分为景观设计、建筑设计、室内设计和公共艺术设计几种类型。

1. 景观设计

景观是一个美丽而模糊的概念,不同领域对景观的定义也有所不同,地理学家把景观作为一个科学名称,定义为一种地表景象,一种类型单位的统称,如城市景观、草原景观、森林景观等;艺术家把景观作为表现与再现的

对象,等同于风景;园林师把景观看作建筑物的配景和背景;生态学家把景观看作生态系统;旅游学家把景观看作资源;房地产开发商把景观看作小区中的绿化、喷泉等小景;而一个更广泛的含义是能用一个画面来展示,能在某一视点上可以全览景象,尤其是自然景象。因此,景观是人所向往的自然,景观是人类的栖息地,景观是人造的工艺品,景观是需要科学分析才能被理解的物质系统,景观是有待解决的问题,景观是可以带来财富的资源,景观是反映社会伦理道德和价值观念的意识形态。因此,景观设计是指土地及土地上的空间和物质所构成的综合体,它是复杂的自然过程和人类活动在大地上的烙印。可以被理解为风景,是视觉审美过程的对象;可以被理解为栖息地,是人类和其他生物生活的空间环境;可以被理解为生态系统,是一个具有结构和功能、内在和外在联系的有机系统;可以被理解为符号,是一种记载人类过去、表达人们的希望与理想,并可起到认同、寄托作用的语言和精神空间。(见图3-49)

◆ 图3-49　三峡大坝广场设计

景观包括自然景观和人工景观,其中自然景观主要有自然风景,如大小山丘、古树名木、石头河流、湖泊海洋等;人工景观主要有文物古迹、文化遗产、文化遗址、园林绿化、集市建筑和购物广场等。景观设计的内容根据出发点的不同有很大区别,大规模的河域治理、城镇总体规划大多是从地理生态的角度出发,中等规模的主题公园设计、街道景观设计常常是从规划和园林的角度出发,小规模的城市广角、小区绿化、住宅庭院等又是从详细规划与建筑的角度出发。但要创造高质量的空间环境,形成独特的景观设计,就必须对这些景观要素进行系统设计,形成完整、和谐的景观体系。(见图3-50)

◆ 图3-50　自然景观和人工景观设计

2. 建筑设计

建筑设计是指对建筑物的结构、空间、造型、功能等方面进行的设计，是按照美的规律，运用独特的艺术语言，赋予建筑形象文化价值和审美价值，使其具有象征性和形式美，并体现出民族性和时代感，具体包括建筑工程设计和建筑艺术设计。它是人类用来构造人工环境的最基本、最悠久的方法，是环境设计的核心和主体。

建筑是真实的物质存在，人们对矗立在眼前的建筑物，无论是造型、材料还是色彩，都会不自觉地提出自己的审美价值评价。因此，建筑设计不仅具有使用功能，而且要满足人们的审美需求。也就是说，建筑一方面作为实体，与人们的日常生活紧密相连；另一方面它作为一门艺术，体现了一种独特的公共性，是艺术介入生活的体现。所以，建筑艺术不仅是诸多艺术作品重要的物质载体，而且其实际的物化功能、时代的审美取向和艺术思潮在建筑艺术创作中也有多方面的体现。科学与艺术是建筑所具有的双重性，被人们称为"城市的雕塑"，它既注重实际使用与结构，又以其独特的艺术形象来反映生活，用其深刻的艺术性和思想性来感染人。（见图3-51）

图 3-51　室外环境建筑设计

在建筑造型中，材质的应用非常重要，不同的材质给人的感受是不一样的。通过不同材料的对比及协调应用，给人造成视觉和触觉上的特定感受，如毛、棉等粗糙材料给人以天然自成的意味；精美的花岗岩石给人以坚固华贵的感觉；铝塑板给人以现代感十足的简洁气息；透明玻璃给人以通透轻盈之感。不同类型的材质组合在一起，会收到意想不到的效果，如被现代设计界誉为"设计鬼才"的戴帆，在建筑材质上的使用就非常单纯、大胆，有冲击力，模糊了现实与梦境的界限，他相信伟大的建筑是一种基于个体经验之上的超凡脱俗的境界。让人们感觉到建筑的灵魂和材质具有生命力、永恒性、异乎寻常的力量。（见图3-52）

有时建筑设计师所用的材质虽然很少，但能以少胜多，可取得特殊的艺术效果，其中色彩的应用至关重要。建筑设计中的色彩表现元素是不能忽视的，而且在空间处理方面也可起到很大的作用。人类和周围环境有多元的互动联系，立体的建筑空间有多维的特点，从各个方向都能看到，这比平面设计师考虑的因素更全面。建筑设计师设计建筑时会考虑建筑色彩与周围环境能否融为一体，与整个大环境相协调，建筑物采用合理的色彩设计，能够给整个城市环境带来生气。（见图3-53）

图 3-52　戴帆的建筑设计

图 3-53　建筑设计中的色彩应用

3．室内设计

　　室内设计是根据建筑物的使用性质、所处环境和相应标准，运用物质技术手段和建筑美学原理，创造功能合理、舒适优美且能满足人们物质和精神生活需要的环境。现代室内设计具有综合性特征，包括视觉环境和工程技术方面的问题，不仅要建造物理环境，而且要营造有意境的心理环境和文化内涵，即空间环境既具有使用价值，能满足相应的功能要求，同时又反映了历史文脉、建筑风格、环境气氛等精神因素。如英国著名建筑师詹姆斯·斯特林就是一位高明的建筑设计大师，他的建筑颜色明亮，其代表作是对德国斯图加特新州立美术馆的设计，结合古典主义与几何抽象的后现代派的风格，成为当时独具一格的建筑。他在设计中对空间、形体客体以及感知、反馈主体之间的把握十分恰当得体，在其中参观漫步，就像是欣赏由建筑师为你撰写的建筑诗篇，而这样的诗篇所叙述的"每一页的节奏"好像正是我们想要"听到"的，这也许就是对"建筑是凝固的音乐"的最好解释。（见图 3-54）

◆ 图 3-54　德国斯图加特新州立美术馆室内（詹姆斯·斯特林）

　　室内设计是一个完整的有机系统，空间设计、装修设计、装饰设计形成有机系统中互为依存且不可分割的关系。但是目前的设计还仅在装修设计方面，没有上升到理论的高度，室内设计可以理解为运用一定的物质技术手段与经济能力并根据对象所处的特定环境对内部空间进行设计与组织，形成安全、卫生、舒适、优美的内部环境，满足人们的物质需要与精神需要。室内设计所涉及的范围要比单纯的装修广泛得多，已经扩展到人们生活的每一个方面，如住宅、办公、旅馆、餐厅等。室内设计中应注重无障碍设计，有时要编制防火规则与节能指标。另外，在进行医院、图书馆、学校和其他公共场所的室内设计时要注意提高室内空间的使用效率等。总之，应给予各种处在室内环境中的人以舒适和安全感。如加拿大籍华人梁景华的室内设计作品追求永恒、创意，以简约、精巧著称，擅长融合东西方文化的精华创造出和谐、舒适和不受时空限制的空间，以求优化人类的生活环境，改善人类的生活质量；色彩简约大方，绿色环保。（见图 3-55）

◆ 图 3-55　加拿大籍华人梁景华的建筑设计作品《鹭岛国际会所》

　　室内设计必须遵循一定的基本原则，就是在一定的条件下，完美地综合解决各种功能要求，使设计符合美学原则和具有独特的创意。原则要求满足物质功能和精神功能，满足使用、安全、卫生等要求并能为人们提供舒适的物理环境，满足解决照明、采暖、制冷、通风、供水等一系列技术问题并能满足使用者的精神需求，满足使用者的

身份、年龄、气质、民族、文化背景。还应该强调设计必须具有独特的构思,具有新颖的立意。室内设计的完成还要遵循建筑美学原理,即室内设计的艺术性,在处理对称、均衡、比例、节奏、虚与实关系之外,需要综合考虑使用功能、结构施工、材料设备、造价标准等多种元素。建筑美学总是和实用技术等方面联系在一起,这是它有别于绘画、雕塑等纯艺术的地方。除此之外,还涉及一些新兴学科,如人体工程学、环境心理学、环境物理学等。

室内设计中的家具是人们生活的必需品,也是室内的重要组成部分,它既是物质产品,又是艺术创作。家具要与室内环境形成有机的统一整体,尺度要适应人体的生理特征。因此,家具必须满足人的使用功能,如桌椅的设计为了使人坐得舒服,必须依据人体坐姿各部分的测量参数来设计;对于学习和办公桌椅,靠背稍微直立一些,以便振作精神;休息时坐的沙发椅,高度应略低,并带有扶手和斜靠背,这样有利于肌肉放松,以获得充分的休息;躺椅高度要更低一些,靠背斜度更大,处于最自然的状态,即最有效的状态。(见图3-56)

图 3-56　室内设计和家具设计

随着人们审美需求的不断增长,家具和周围环境出现了大众的色彩流行组合,即黑、白、灰组合,可以营造出强烈的视觉效果,而流行的灰色融入其中,可以缓和黑与白的视觉冲突感觉,从而营造出另外一种不同的风味。三种颜色搭配出来的空间中,充满冷色调的现代感与未来感。在这种色彩情境中,会由简单产生出理性、秩序与专业感。自然色彩组合就是近几年流行的"禅"风格,侧重表现出原色,注重环保,用无色彩的配色方法表现麻、纱、椰织等材质的天然感觉,是非常现代派的自然质朴风格;蓝、橘色彩组合,表现出现代与传统、古与今的交汇,碰撞出兼具超现实与复古风味的视觉感受。蓝与橘色对比强烈,但能给予空间一种新的生命力;蓝与白色的浪漫温情组合,其格调既活泼又冷静,为许多人所喜欢。(见图3-57和图3-58)

图 3-57　黑、白、灰组合色彩应用

图 3-58　自然组合色彩应用

古今中外的室内设计都具有时代的烙印，这是因为室内设计从设计构思、施工工艺、装饰材料到内部设施，必然与社会当时的物质生产水平、社会文化和精神生活状态是分不开的。从室内空间组织、平面布局和装饰处理等问题上来说，也和当时的哲学思想、美学观点、社会经济、民俗民风等密切相关。另外，室内设计水平的高低、质量的优劣和设计者的专业素质与文化艺术素养联系在一起，至于设计最终实施后的品位，又和该项工程及具体的施工技术、用材质量、设施配置等有关。因此，室内设计要满足人们不同方面的需要，形成了多种多样的风格。室内设计按照风格可以被划分为新中式风格、美式风格、现代风格、东南亚风格、地中海风格和欧式古典风格等类型。（见图 3-59～图 3-61）

图 3-59　"新中式风格"和"美式风格"室内设计

图 3-60　"现代风格"和"东南亚风格"室内设计

✤ 图 3-61 "地中海风格"和"欧式古典风格"室内设计

4．公共艺术设计

公共艺术设计是指在开放性的公共空间中进行的艺术创造与相应的环境设计，包括街道、公园、广场、车站、机场、公共大厅等室内外公共活动场所。公共环境和社会群体是制约公共艺术设计的要素。公共环境是一个与地貌、人种、文脉、生态有着千丝万缕联系的人的生存环境，一个社会群体的活动舞台。

公共艺术的概念是相对于传统的学院派艺术而言的，也叫公众艺术，它作为一个独立概念进入艺术种类，不同的国家有不同的理解，其带有公众性、社会性和平民化的特征。城市街头作为视觉空间、观赏氛围和自由度来讲，是真正达到了其他区域所不可比拟的公共性。20 世纪 20 年代的墨西哥掀起的一场震惊世界艺术界的壁画运动，开启了后来兴起的公共艺术的先河。真正的公共艺术是在现代都市中的一种有选择的街头公开艺术，应该表达大众的意愿和要求，既有一定的社会性和通俗性，又要符合一定的社会、城市的形象要求和艺术的专业要求，而这些要求需要有大众和专家的参与及选择。公共艺术设计的投入既有政府的、社会公益性团体的行为，也有个体的、企业的行为，但主要还是政府的公共行为。（见图 3-62）

✤ 图 3-62 墨西哥的壁画运动

公共艺术在城市建筑环境中存在的时间较长，是广大人民群众活动、休闲、观赏的场所。因此，要体现出人文关怀的特点，如日本在公共艺术中就明确规定：在公共园区的建设中，诸如供人们方便的桌椅、照明、灯具、公共厕所、社区布置、指示牌、告示牌和公用电话亭等；在儿童公园中，供儿童玩耍的沙坑、秋千、滑梯。在公共艺术中，往往通过这些细节的精心设计安排，为身处其中的人们提供一个方便、舒适、轻松、愉悦、互动的环境和氛围，能在其中陶冶性情及放飞心情，尽情体验生活的美好和惬意，这是最具有生活特色的人文关怀。（见图 3-63）

图 3-63　公共互动座椅装置（日本）

公共艺术设计的本质属性是公共性，它是指与私有心、私密性相对的公共大众、公共环境、公共社会等公共要素紧密相关的物态化和精神化相融合的产物。公共性有几个重要特征：首先是开放性、自由性和交互性。其次是独立性、批判性、超越性。在公共场所，每个相对的个体都具有独立性，具有自我表达、自我展示以及对他者进行批评的权利。再次是民族性。在公共时空中的个体是独立的，但不是毫无意义的，应能体现一种民族的精神，而这种民族性又充分蕴含着人类的真实生存状态。最后是公与私的融合，这是一种保存自我而又与他者共生共存的精神理念。

公共艺术包括城市雕塑、公共设施、植物景观等，其目的在于创造美好人文环境的整体设计形象。公共艺术创作讲究造型美，其中形态、材质、尺寸、体量、肌理、色彩等是最基本的表达要素，这些要素可随作者主观表达愿望尽情发挥，但存在于复杂的城市空间环境中，既要与空间环境融为一体，又要优化空间设计环境，并与周围空间要素在情感上相协调、相呼应，这是基本原则，是公共艺术作品的主要目的和作用，如绘画大师米罗的城市雕塑设计就体现了这种人文关怀。（见图 3-64）

图 3-64　公共艺术城市雕塑作品

3.5 服装设计

服装设计既是一种产品设计,也是一种艺术创作,它在人们日常生活中的地位十分重要,具有较强的民族性、时代感和前瞻性。服装设计师要根据具体因素来考虑文化、环境、审美和潮流的影响,设计出美观、舒适、卫生、时尚、个性和整体的服装,以满足人们不同的需求。

3.5.1 服装设计的含义

服装是指装束,主要指衣服,在人类社会早期就已出现。服装设计通俗地讲是设计服装款式的一种行业,应用服装知识及缝纫技巧,并考虑艺术与经济等因素,设计出既实用又美观的衣服。根据不同的工作内容及工作性质,服装设计可以分为造型设计、结构设计、工艺设计等几种类型。服装设计师直接设计的是产品,间接设计的是人品和社会。随着科学与文明的进步,人类的艺术审美和设计也在不断地发展,其新奇、诡谲、抽象的视觉形象和极端的色彩出现在令人诧异的对比中,于是服装艺术就成为今天网络时代中的"眼球之战",色彩应用首当其冲,设计出的衣服,在日常生活中穿着既要时尚美观,又要低调优雅,具有很强的审美观和价值观。与服装配套的是饰品,也称饰物,合起来称为服饰。服饰是人类生活的要素及文明的标志,服饰会使人们的外形更漂亮,色彩设计方面也非常讲究。不同时代、不同民族都有各不相同的服饰,如我国素有"衣冠王国"的称号,自夏、商起,开始出现冠服制度,到西周时已基本完善。战国期间,诸子兴起,思想活跃,服饰日新月异。隋唐时期,经济繁荣,服饰更加华丽,形制开放,甚至有袒胸露臂的女服。宋、明以后,强调封建伦理纲常,服饰渐趋保守。清代末期,西洋文化逐渐渗透进来,服饰日趋适体、简便。现代服饰搭配已经不再仅是两件配饰而已,而是整体的一种美观,每年都有流行服饰引领世界服饰搭配潮流。(见图3-65)

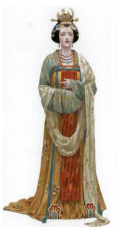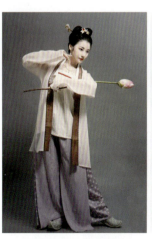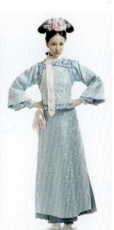

图3-65 汉服、唐装、宋朝、清代、现代服装

再回到服装的开始阶段看发展,不难看出服装的功能和审美的关系。服装发展的第一个阶段是人的裸体阶段,即距今约300万年至40万年的旧石器时代早期,在这期间,地球上经历了三次冰河期,猿人靠自身的体毛抵御寒冷,裸态生活了200多万年。这一阶段虽然没有任何关于衣物的现象出现,但却是服装发展过程中不可分割的一个部分。第二个阶段是原始衣物阶段,大约在40万年以前,地球上出现了早期"智人",他们使用石器进行谋生;到大约10万年前出现了属于现代人种的早期"智人",他们会制作基本的衣服和式样,开始出现了饰物以装饰身体,这是服装发展过程中一个必不可少的环节。在距今4万年至1.5万年前的旧石器时代晚期,原始衣物

已有了较好的发展。第三个阶段是纤维织物阶段。在第四纪冰河期结束之后，"新人"随着自然环境的不断变化，从依靠狩猎、采集的生活进入定居的农耕生活时代。在新石器时代出现了纤维的制造（生产）与使用，从此开创了人类制作纤维衣料的历史，开始了真正意义上的服装发展历程。在瑞士湖底发现了距今约1万年前的亚麻残片，这是世界上发现的最古老的亚麻织物；在土耳其南部发现了距今8000年前的毛织物残片，其经纬密度与今天的粗纺毛织物相同，说明了当时的纺织技术已相当发达。我国也在五六千年前的仰韶文化时期的遗址中出土了许多与服饰相关的纺轮、骨针、骨笄、纺坠等实物，还有不少纺织物残留痕迹。这些充分说明了人类在进入旧石器时代的农耕生活后，就开始穿用毛皮等制成的衣服。可以说，从40万年前的旧石器时代衣服就诞生了，从此开始了服装史的谱写。因此，可以看出服装最初的主要功能就是遮蔽身体，起到御寒的作用，也就是实用功能。实用功能是满足人类遮体御寒、保护身体、便于活动的需要，实用是服装这种形态赖以生存的依据。如果一种服装形态的实用性差，就有被淘汰的危险。同时，服装设计又是一个有意识地美化、修饰自然人体的行为，即审美性，它和实用功能相互依存，相互对立。服装的审美性只有穿在人身上才能体现出观赏价值，因此，优秀的服装设计作品通过解决二者的矛盾，充分发挥二者的作用，在审美的大前提下实现统一。（见图3-66）

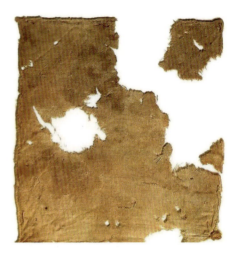

图3-66　世界上最早的亚麻残片

由于人们生活的地域和习惯不同，服装设计形成了不同的地域性和民族性特征，这些特征的体现，不仅是服装款式的设计，而且表现在不同的色彩应用上。民族色彩和该民族的文化传统有关，一个民族的传统文化是由这个民族在不同的历史时期劳动人民的智慧积淀而成的，具有鲜明的大众性和民族性。世界各民族有着不同的着装习惯，这对服饰设计的影响很大，我们根据民族的统一性原则和文化的同一性原则进行设计，但切记不能出现个别少数民族的禁忌元素。（见图3-67～图3-69）

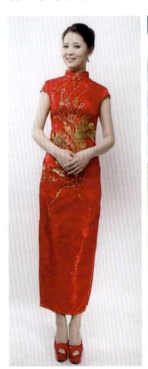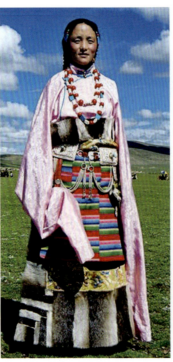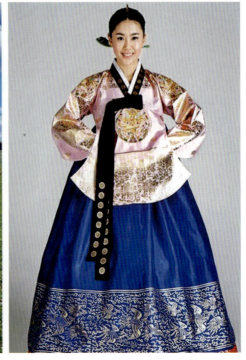

图3-67　汉服、藏服和朝鲜服

 图3-68　中国苗服、日本和服和埃及服

 图3-69　俄罗斯服

　　由于每个人都处于一定的社会环境之中，他们的一切行为不是孤立、静止的，均需要有相应的服装来适合不同的环境。因此，服装设计要满足人们不同交际活动的需要以及一定场合中礼仪和习俗的要求，从而形成了特定的系列，如礼服、婚庆装等。服装设计还是一个不断追求时尚和流行的行业，必须具有超前的设计意识，同时把握流行的趋势，引导人们的消费倾向，在设计中不断提升艺术品位，如巴黎的品牌时装讲究高贵华丽，造型设计强调高度艺术化。（见图3-70）

图 3-70　晚礼服、婚庆装和时装设计

3.5.2　服装设计的原则

1．对比与统一原则

设计服装时，往往以调和为手段，达到统一的目的。整套服装要与人形成有机整体，部分与整体间、部分与部分间的各要素，如质料、色彩、线条等的安排应有一致性，如果这些要素的变化太多，就破坏了一致的效果。形成统一最常用的方法就是重复，如重复使用相同的色彩、线条等，就可以形成统一的风格。但过分统一往往使设计趋于平淡，因此，在注重统一的基础上重点设计某一部分，形成醒目区域或趣味中心，如利用色彩的对照、质料的搭配、线条的安排、剪裁的特色及饰物的使用等对比方法，但不宜过多，就可取得良好的效果。（见图 3-71）

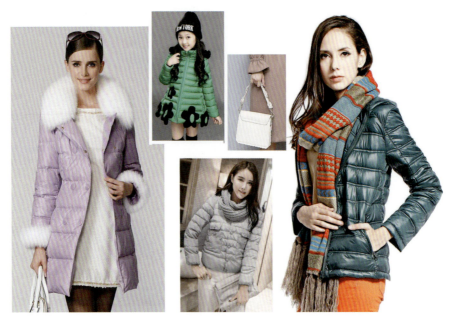

图 3-71　服装设计的对比与统一原则

2．对称与均衡原则

对称与均衡原则也叫平衡原则。设计服装时,要让整体处于平衡的视觉感觉状态,以人体中心为想象线,如果左右两部分的设计完全相同,就是"对称",这种款式的服装有端正、庄严的感觉,但较为呆板;如果左右两部分的设计不完全相同,就是"均衡",但感觉上平衡、平稳,此种设计有优雅、柔顺之感。此外,还需注意饰品在服装设计中的应用,也可获得一种平衡的感觉。(见图 3-72)

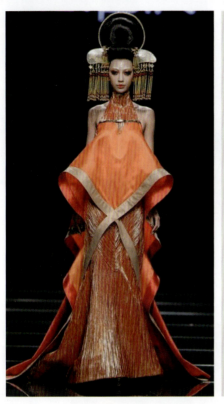

🕆 图 3-72　服装设计的对称与均衡原则

3．比例与韵律的原则

比例是指服装各部分大小的分配看起来协调美观。如口袋与衣身大小的关系、衣领的宽窄等都应适当,1∶0.618 的黄金分割比大多数情况下适用于服装设计。此外,对于饰物、附件等的大小比例也需重视。韵律是指规律的反复或重复使用可以产生柔和的动感。如色彩由深到浅、形状由大到小等因渐变形成的韵律以及衣物上飘带等飘垂时形成的韵律,都是设计上常用的手法。(见图 3-73)

3.5.3　服装设计的风格类型

人是服装设计的中心,在进行设计前,我们要对人的各种因素进行分析、归类,才能使设计具有针对性和定位性。分析不同地区、不同性别和不同年龄层的人体形态特征,并对人体工程学方面的基础知识加以了解,以便设计出科学、合体的服装。从人的个体来说,不同的文化背景、教育程度、个性与修养、艺术品位以及经济能力等因素都影响到个体对服装的选择,设计中也应根据个体的特征确定设计方案,从而形成不同的风格类型。所谓风格,是指服装设计的所有要素,如款式、颜色、材质、服饰的搭配,形成统一的、充满视觉冲击力的外观效果,具有鲜明的倾向性和感染力,使服装设计作品的内容和形式具有鲜明的个性特征,使人产生精神上的共鸣。

图 3-73　服装设计的比例与韵律原则（傣族服饰）

1. 民族风格

生活在世界上不同国家地区的民族，受社会经济、文化习俗的影响，在长期的历史发展过程中，逐渐形成了各自的服饰形式，具有浓郁的地方特色。（见图3-74）

图 3-74　庄重的汉族及少数民族服饰

2. 古典风格

古典风格主要反映的是某一特定时期的政治、经济、文化、社会心理，人们在服装设计中可根据历史上不同时期的服装形式和艺术思潮作为今天的流行题材，如代表历史时代的欧洲文艺复兴时期的服装设计、巴洛克服装设计、洛可可服装设计等。（见图3-75）

图 3-75 欧洲文艺复兴时期的服装设计、巴洛克服装设计、洛可可服装设计

3. 田园风格

田园风格也称休闲风格,这种风格崇尚自然并追求返璞归真;服装面料多采用毛、棉、麻、丝等天然织物,具有蓬松、织密、粗犷的质感特征。田园风格的饰品有木、骨、玉石、贝壳、陶瓷等材质的项链、头饰、手镯、耳环、戒指等,还有的搭配编织的背包、手袋,以及将更多的民间手工艺如杂染、蜡染、印花布、十字绣技术融入服装中,表现出浓郁的乡土气息,把与都市人久违的人情味彰显得淋漓尽致,深受大众喜爱。(见图 3-76)

图 3-76 田园风格服装设计

4. 优雅风格

优雅风格笃信少就是多及简洁就是丰富的理念,追求和表现单纯、雅致、简洁的外观。它的设计理念是,都市生活中的五颜六色本来已经给人们造成诸多困扰,加上标新立异的烦琐装饰令人心烦意乱。为了避免强调简洁而使服装单调,尽量运用不同面料肌理的对比,无须更多的装饰图案及结构复杂的工艺手段,就给人以美的享受。优雅风格适用于职业装、休闲装、便装等,体现了人们日常的休闲、朴素、优雅、祥和的心态。(见图 3-77)

图 3-77　优雅风格服装设计

5．前卫风格

由于现代服装设计师竭力追求表现自我，纷纷打破传统风格，从而出现了各种流派。20 世纪初，服装以否定传统、标新立异、创作前所未有的形式为主要特征，如摇滚风格、新新人类装等。法国服装设计师韦斯特伍德设计的作品看起来似乎有些粗暴，但是在狂放表面的背后，展现的是一种绝妙的优雅。当今消费者对流行的判断更趋于理性化，尤其在新生代中，他们个性张扬，乐于大胆尝试，并且善于接受新事物，对服装的理解已经远远不满足于遮羞蔽体，还要借以表现自己对生活的理解态度、观念和情绪，希望形成并拥有代表自己个性特征的着装风格，服装设计风格的多元化在这种形势下应运而生，形成一种发展的趋势。（见图 3-78）

图 3-78　前卫风格服装设计（韦斯特伍德）

3.6 动漫设计

动漫设计是设计中的新兴学科,所涉及的范围较广。随着社会科技的不断进步与发展,这门新兴学科应用于各个领域,发挥着越来越重要的作用。现已形成一个较大、较完善的产业链,给世界经济带来了巨大的收益,在意识形态领域中的影响越来越深远。

3.6.1 动漫设计的含义

动漫是动画和漫画的合称。现在的定义不局限在动画和漫画的制作上,而是衍生到包括整体规划、制作合成(包括动画设计、动画编辑、动画创作)、广告宣传、衍生产品、动漫教育、动漫批评等多方面、多角度的产业链。从设计角度讲,动画的概念不同于一般意义上的动画片,而是一门综合艺术,它是集绘画、音乐、文学等众多艺术门类于一身的艺术表现形式,最早发源于 19 世纪上半叶的英国,兴盛于美国。中国动画起源于 20 世纪 20 年代,动画艺术经过了 100 多年的发展,已经有了较为完善的理论体系和产业体系,并以其独特的艺术魅力深受人们的喜爱;漫画也是一种艺术形式,是用简单而夸张的手法来描绘生活或时事的图画,一般运用变形、比拟、象征、暗示、影射的方法去讽刺、批评或歌颂某些人和事,具有较强的社会性,也具有较强的娱乐性。(见图 3-79 和图 3-80)

🔶 图 3-79　动画造型设计

🔶 图 3-80　讽刺漫画(丁聪)

3.6.2 动漫设计的特点

动漫是艺术和技术的完美结合,动漫设计从宏观上讲是指动漫产业,包括动漫策划、宣传、制作、教育、批评、产品等内容。从大的动漫产业考虑,动漫产业具有以下特点。

1. 动漫产业具有高投入、高利润和高风险性

作为一种资本密集型产业,前期创作的动漫形象创意和塑造投入大,前期动漫形象的设计不仅影响着动漫的制作,更影响着市场的占有率,好的动漫形象创意和塑造具有超强的艺术感染力与持续冲击力,能吸引消费者的眼球而获得高额利润;反之,就会丧失市场,使前期投入功亏一篑,构成巨大的经营风险。如受众至今喜欢的米老鼠和唐老鸭的形象,就是动漫产业成功的案例。(见图3-81)

图3-81 米老鼠和唐老鸭的形象设计

2. 动漫产业与科技结合紧密,对人才需求量大而质量要求高

动漫作品的创作需要更多的技术支撑,同时对于既懂艺术又有技术的综合性人才需求量大,除了前期的创作和技术人才外,还需要后期衍生产品和生产销售中的营销策划人才,以及其他相关行业人才。

3. 动漫产业衍生品多,营销周期长

动漫产业的衍生品很多,使整个产业链的营销周期拉长,以便获得更丰厚的利润。(见图3-82)

图3-82 动漫衍生品(胡巴公仔、奥运福娃、黑猫警长和超级飞侠)

3.6.3 动漫设计的类型

从动漫创作角度讲,动漫设计可以分为写实风格、写意风格、装饰风格和漫画风格等不同类型。

1. 写实风格

动漫创作的写实风格体现在动漫角色、场景和道具方面,其创作手法基本与自然和现实的形象比较接近,结构、比例与真人、真景相比没有太大的改变,虽然经过概括、夸张和变形,但接近于自然真实的一面,可以感觉到生活中的形象。在动漫作品的表现上,这类造型容易被观众接受、理解,感觉作品是来自自然且高于自然。

写实类风格角色造型设计的重点是对角色身体各部分形态上的把握,这就需要设计者有扎实的基本功,熟悉并了解人物、动物等的结构、比例和解剖知识,设计时重点要提高形象的可读性,创造出容易识别、个性鲜明的角色效果,防止千人一面的概念化、形式化的设计。如日本宫崎骏动画电影《千与千寻》中的主人公千寻和美国电影《魔戒》中的三维动画造型轱辘的形象都是写实风格造型。写实风格的场景设计也要和现实环境与空间一致,使观众产生环境的真实性,有身临其境的感觉。动漫创作中只有把形象设计和场景设计完美地结合在一起,才能构成视觉上的完整性。在完成角色动态和动作的时候必须要对其周围的环境加以了解,以利于处理场景与角色动作的关系。动漫中角色的动作是根据角色的性格因素和情节发展的需要而产生的,也是其内心活动的外在表现,是角色与角色之间或角色与环境之间关系的反映。(见图 3-83)

🔸 图 3-83 《千与千寻》中的主人公千寻造型

一般情况下,场景的设计要充分考虑到主要角色的活动空间,不能因为场景的需要而影响了主要形象的刻画,要给角色的表演留有足够的空间和余地。场景设计的目的是要充分照顾角色在其运动中变化的位置,不能喧宾夺主。因此,借助色调可营造环境气氛,强化风格类型。通常只要主场景的色调定下来,就基本上决定了整部动画片的基调,每一处分场景和背景的色调都要遵循剧情和主场景的色调关系,包括所有细节。但是无论如何应用色调,都要遵循一定的规律,符合观众的审美心理,还要考虑到剧情的发展需要以及个人爱好和审美取向。(见图 3-84)

图 3-84　写实风格的场景

动漫道具的设计在动漫创作中也非常重要，能起到辅助作用，一般包括交通工具、用具、家具和玩具等。道具与角色一样，在动漫产业的衍生品开发上，同样能带来可观的商业回报，这与在动漫创作中对道具的成功设计是分不开的。（见图 3-85）

图 3-85　写实风格的道具设计

2．写意风格

写意风格具有强烈的主观意愿，是通过形式表达作品内在的深刻含义。因此，造型、场景和道具都应具有意象的特征，而不是具体的形象，可能是现实中的形象与创作者内心的形象相结合的产物，往往其形式感和表现性很强，个性特征明显。此种类型的动漫创作由于注重外在的表现形式，因此，以创作的整体风格和印象以及导演的主观愿望为前提，带有较强的表现性，在与其风格相统一的背景烘托下，能带给观众强烈的视觉印象。所以，这类动画片显得更另类，在风格较为独特的实验性短片中应用较广，如中国的水墨动画就是最好的例证。（见图 3-86）

3．装饰风格

装饰风格的特点是具有浓郁的装饰味和程式化，其形象大多在丰富的民间或现代绘画艺术中汲取养分，画面构图得当协调，色彩绚丽多彩，造型质朴夸张，具有强烈的审美特性，其作品常常能给人耳目一新、新颖独特的感觉，观众看后心情愉悦，从而产生共鸣。如借鉴敦煌壁画风格的动画片《九色鹿》中的角色和背景，以及剪纸动画片《渔童》中的角色和背景。（见图 3-87）

图 3-86 水墨动画《山水情》的造型设计和场景设计

图 3-87 动画片《九色鹿》和《渔童》的装饰风格

4．漫画风格

漫画风格的特点是给人以简洁明了、生动活泼的感觉。其造型设计主要是借鉴漫画的特征，是设计师对客观自然现象进行一定程度的变形，使其形象比例关系、形态、动态、表情等都十分夸张，把设计形象的主要特征进行概括、提炼并展示给观众。漫画风格的形象在色彩处理上也比较单纯，有一种符号化的倾向，如 Q 版造型就是一种色彩单纯且幽默有趣的造型形式。动漫设计师在设计动漫风格的作品时可以随心所欲且最大限度地发挥自己的想象力，并带有强烈的主观意味。不同国家的漫画风格各不相同，呈现出不同的艺术特色。而每一位设计师也会受到自身的审美趣味、爱好及各自的生活经历和艺术素养的影响，呈现出不同的个人风格特征，这些都形成了漫画艺术风格的千变万化、丰富多彩。如国产动画片《三个和尚》和《三毛流浪记》都是应用极其简练的手法设计的，尤其是三毛的"三根毛"的设计很有特色，虽然是看似简单的"三根毛"，但表现起来并不简单，因为这"三根毛"要体现出三毛的性格特征，同样，三个和尚不同的体态简洁明了，但动起来也表达了特定含义，需要好好体会才能做到，这些都是漫画的典型类型。（见图 3-88）

○ 图 3-88　动画片《三个和尚》和《三毛流浪记》的漫画风格

思考与练习

1. 根据所学知识，认真考虑设计类型的划分标准。
2. 根据视觉传达设计的原则，思考其不同类型的设计特点，并运用这些特点设计"某一品牌"的广告宣传画。
3. 产品设计从性质上可以分为哪几个类型？
4. 环境艺术设计的原则是什么？
5. "田园风格"服装设计的特点是什么？如何具体应用？
6. 如何理解"大动漫"的概念？现代动漫产业的发展前景如何？

第4章 设计心理与思维

学习目标：通过本章的学习，了解设计心理与思维的基本特征，寻找设计思维的培养途径，为设计心理做好准备。在正确的设计心理和思维的引导下，帮助学生对各种设计类型和特征有一个正确的认识，为以后的专业学习奠定良好的基础。

学习重点：通过本章的学习，对学生能起到一种启发和引导的作用。重点掌握设计心理学的特征，进而引导设计思维的成熟发展，为具体设计领域的学习打下基础。

设计思维对设计的影响非常大，没有特定的思维和良好的心理素质，就不能完成设计的需求。社会文明的发展和科技的进步对设计的作用越来越大，影响越来越广，但设计思维的培养要有一个循序渐进的过程，使设计更有实用性和艺术性。本章着重分析设计心理学和设计思维给设计带来的革命性的影响，使设计更有时代感和创新性。

4.1 设计心理学

一切设计都是为人服务的，人性化的设计必然要充分考虑人的各种生理、心理现象。无论是设计师的创造构思，还是受众对设计的感受和批评，都包含着各种复杂的心理要求。因此，掌握设计心理学的知识，对设计师的创作来说是非常必要的。在设计领域中，各类专业的设计都是针对生活中的某一部分展开的，所涉及的心理要求也各不相同，如产品设计主要体现为便利、有效、安全以及个性化的心理要求。视觉传达设计则与其设计目的相一致，能够在信息传达上做到真实、准确、吸引受众的注意，能让受众得到情感体验。环境艺术设计要依据不同的环境类型，满足人们不同类型的心理需求。总之，一切设计都要考虑不同社会群体的生理、心理特点以及生活习惯和个性特征，使人与环境之间的关系和谐，使人们感到安全、舒适和便利；另外，设计也要有人情味儿，要增强历史文化底蕴，使受众真正认同产品。（见图4-1）

图4-1 产品设计与服饰设计的心理感受

第4章 设计心理与思维

在设计的创作、接受和评价过程中,可体现出人类共同的心理要求和规律。首先,感知是设计活动的心理前提,是从整体到局部的认知过程,并从有序的局部中得出总体印象。因此,设计要突出和明确主题,并使局部和整体有序排列,才能传播有效信息。错觉在设计活动中也有重要意义。如人们对不同颜色、形状、肌理、质感的反应以及设计上的经验性偏差都可以被设计师加以利用,以获得特定的效果。其次,想象、联想、情绪和情感在设计心理中也占有重要地位。在设计创作中,想象和联想是夸张变形、比喻暗示设计手法的基础,可以充分调动受众对信息的阐释和扩充。此外,在设计的创作、接受和评价过程中,始终贯彻着双方的情感和情绪体验。这里的情绪是情感的外在表现,而情感是情绪的本质内容,比如受众对令人满意的设计会产生喜爱、愉快等积极性的情绪体验,这种情绪的本质是符合主体需求情感的。设计师在设计创作中,要认真研究和调查特定文化语境中受众的情感要求和审美趣味,进而让设计充分调动受众的情绪和情感体验,最后,让所有的心理都建立在需求这个基础上。设计就是为了满足人的需求,这种需求是多元化的,并会日益丰富起来,随着社会的发展,新的需求促使新的设计出现,同时新的设计又促进新的需求。由此可知,人的追求是人与自然环境之间的无限性关系,达到和谐又被打破,然后又达到新的和谐,设计就在这个过程中不断前进。

人的需求一般分为物质需求和精神需求,前者是后者的基础,后者是前者的升华。对任何一个个体而言,物质需求和精神需求都是同时并存的,尤其在设计中更是如此。设计作品首先要满足实用和安全,然后满足尊重和自我实现的需要,这样不同的人群和个体在需要的内容以及重点上都是不一样的,这种区别还体现在不同的设计专业和类别中。因此,设计师除了掌握各专业设计的心理需求和规律之外,还应认真考虑对象的社会文化语境,以及性别、年龄、职业、审美趣味等特征,让自己的设计成为社会文化中一道亮丽的风景线。(见图4-2)

✪ 图4-2 建筑设计和文化用品设计的创新

4.2 设计思维

一般来说,科学思维与艺术思维是两种不同形式的思维,而设计属于边缘学科,是科学与艺术相统一的产物,兼有艺术性和科学性的特点。因此,了解设计思维的含义、特点和类型是非常必要的。

4.2.1 设计思维的含义和特征

思维是受社会制约与语言相连的一种探索新事物的心理过程,设计思维属于思维的高级过程,是设计师用已有的知识和设计方法,通过视觉语言与造型,对设计产品的功能、材料、构造、工艺、形态、色彩等方面进行形象构思的一种创造性活动。创造性思维具有灵感性、独创性、易识性、同构性的特征,因此,创造性思维是设计思维的本质特征。

创造性思维是一种具有开创意义的思维活动,贯穿于整个设计过程中,是开拓新领域及新成果的思维活动,它往往表现在发明新技术、形成新观念、提出新方案、创建新理论等方面。创造性思维还表现在思考的方法和技巧上,对细节做出新奇、独到的见解,敢于突破原有的框架,从多种原有规范的交叉处入手逆向思维,从而取得创造性、突破性的成果。创造性思维的结果是实现了知识及信息的增值,增加了知识的数量及信息量,在方法上有所突破,对已有的知识进行新的分解和组合,实现了知识信息的新功能,因此实现了知识信息的结构量的增加。

创造性思维具有以下几个特征。

1. 独创性和新颖性

创造性思维贵在创造、创新,在思路上和技巧上都有独到之处,具有一定范围的首创性、开拓性。具有创造性思维的人,对事物必须具有浓厚的创新兴趣,在实际活动中,善于超出思维常规,对完善的事物以及平稳有序发展的事物进行重新认识,予以新的发现,这种发现就是一种独创的、新的见解。(见图 4-3)

图 4-3 包装设计的创新

2. 灵活性

创造性思维具有独创性，因此，其方式、方法、程序、途径都没有固定的框架。有创造性思维活动的人在考虑问题时，可以迅速地从一个思路转向另一个思路，从一个意境转向另一个意境，多方位、多角度地试探解决问题的方法，这样，创造性思维活动就表现出不同的结果和不同的方法技巧。创造性思维的灵活性还表现为人们在一定的原则界限内的自由选择发挥上。一般情况下，原则的有效性体现在它的具体运用上；否则，原则就变成了僵死的教条。

3. 艺术性

创造性思维活动是一种开放的、灵活多变的思维活动，它的发生随着想象、灵感之类的非逻辑、非规范思维活动，这些思维活动往往是因人而异、因时而异的，所以创造性思维活动具有极大的特殊性、随机性和技巧性，不可以完全模仿。（见图4-4）

图4-4 交通工具设计的艺术性

4. 潜在性

创造性思维活动是一个潜在的、尚未被认识和实践的思维过程，它是刚刚进入人类的实践范围，尚未被人类所认识的课题，人们只能预测它的存在状态，或者是人们虽然有了一定的认识，但认识尚不完全，还可以从深度和广度上进一步认识的课题。由于创造性思维活动是一种探索性活动，因此，要受多种因素的限制和影响，如事物发展及其本质暴露的程度，实践的条件与认识水平的能力等，这些都决定了创造性思维并不能每次都取得成功，有时也会出现失败的情况，但这是设计思维的本质和必经之路。

4.2.2 设计思维的类型

在艺术设计的创造活动中，主要思维有形象思维、逻辑思维、发散思维、聚合思维、联想思维、灵感思维、直觉思维、逆向思维和模糊思维等。在这些思维过程中，通过分析构成事物特征的多种元素，并对其中的某个元素进行变换，以寻找和发现事物的新特征。一旦发现某一方面受阻，应能够及时转向另一个角度，甚至从相反的方向出发寻找新的突破口。

1. 形象思维

形象思维就是依据生活中的各种现象加以选择、分析、综合，然后加以艺术塑造的思维方式，是一种非逻辑

性思维。一般来说,联想是一种想象,并不包含对表象进行加工制作的处理过程,只有当想象变成创新性的形象活动时,才会产生创新性的成果。实际上,形象性是形象思维的明显特征,人们通过社会活动或社会实践将丰富多彩的事物形象存储于记忆中,成为想象的素材,想象的过程是以表象或意向的分析选择为基础的综合过程,想象所应用的表象以及产生的形象都是具体的、直观的。形象具有很大的创新性,因为它可以加工表象,多样化的加工本身就是创新,如人们可以按主观需求或幻想,分析或打乱表象,强化表象的主观意愿、随意性和感情色彩,这样就表现出丰富多彩的创新性作品。形象思维活动并不是一种感性认识形式,而是具有形象概括性的理性认识。形象是经过一系列的提炼和形象应用来进行创作的,与概括性互补的是形象中包含着意向和幻想成分,它们是一种高于感知和表现的崭新艺术活动,能在不确定的情况中激发人们的创新性和探索的积极性,有助于突破直接的现实性素材的局限。形象思维的过程就是艺术想象的过程,形象思维与逻辑思维是一种平等的关系,在各自的思维过程中存在着不同的推动认识深化的矛盾运动,但必须遵循统一的认识路线。(见图 4-5)

图 4-5 动漫中的形象设计

2. 逻辑思维

逻辑思维是科学思维,是思维的一种高级形式,主要是指符合世界事物之间关系的思维方式。我们所说的逻辑思维是遵循传统形式、逻辑规则的思维方式,它是一种确定的而不是模棱两可的思维,也是一种有根据的而不是自相矛盾的思维。要用概念、判断、推理形式来拓展思维,而掌握和应用这些思维形式的方法程度也就是逻辑思维的能力。

3. 发散思维

发散思维又称辐射思维、放射思维、扩散思维和求异思维,是指大脑在思维时呈现出一种扩散状态的思维模式。它表现为思维视野广阔,思维呈现出多维发散状,如一题多解、一物多用的方式。培养发散思维,不受任何条款限制,以探索性与想象性展开思维。发散思维的结果是对事物进行全面、本质的透彻了解,紧紧围绕一个中心,跟与之相关的领域呈放射性寻找一切与之相联系的信息,以找出尽可能多的答案,从而开发我们的思路。

4．聚合思维

聚合思维又称求同思维、集中思维，主要是以某一设计物为中心，设计师利用已掌握的知识和经验做引导，从不同角度、不同方向寻找目标答案。它的特点是使思维始终集中于同一方向，使思维条理化、简明化、逻辑化。它的主要表现形式有聚焦、收敛与推理，设计时找出设计的实质问题，得出最佳答案，根据设计的内在相互关系和变化规律，将各种设计元素组合，并产生新的方案。聚合思维与发散思维如同一个钱币的两面，既对立又统一，具有互补性。发散思维就像散光灯一样能看到多个方面，而聚合思维就像聚光灯一样集中指向某个焦点。在设计过程中，先发散后聚合，在诸多设计方案中筛选出最佳方案并加以完善，才能达到理想的设计目标。（见图4-6）

图 4-6　聚合思维在产品设计中的应用

5．联想思维

联想思维是指由某一事物联想到另一事物而产生的认识的心理过程，即由所感、所思的事物或现象的刺激想到其他与之有关的事物或现象的思维过程。联想的主要素材是对表象或形象的感知后留下的印象，在头脑中再现与之相关的形象。亚里士多德的三个联想定律即接近律、相似率与矛盾律可以把联想分为相近、相似和相反三种类型。其他类型的联想都是这三种类型的具体展开。设计中常用的重复、替换和嫁接法就是这种思维下产生的联想。（见图4-7）

图 4-7　联想思维在广告设计中的应用

6. 灵感思维

灵感思维是艺术设计中因创造力突然得到超水平发挥而产生的一种特定心理状态,是人的大脑皮层高度兴奋时的一种特殊的心理状态和思维形式,也是在一定抽象思维和形象思维的基础上突如其来地产生出新概念及迸发出新火花的思维方式。灵感的出现常常带给人们渴求已久的智慧之光,是在无意识的情况下产生的一种突发性的创造性思维活动,与其他思维相比,它主要具有突发性、偶然性和模糊性的特征。(见图4-8)

图4-8　灵感思维在服装设计中的应用

7. 直觉思维

直觉思维是指对一个问题未经分析,仅依靠感知,迅速地对问题答案做出判断、猜想和设想,或者在对疑难问题百思不得其解时,突然有了灵感和顿悟,甚至对未来自我的结果有预感、预言等。直觉思维是一种心理现象,它在创造性思维活动的关键阶段起着重要作用。直觉思维是完全可以有意识地加以训练和培养的。

8. 逆向思维

逆向思维是指通过改变思路,或者采用与原来对立的想法,从而取得意想不到的效果的思维。逆向思维主要是反向思维,通过对惯性思维的逆反构思,形成新的认识,创造新的途径,突破常规,冲破定式,用新视野解决老问题。有时可以转化矛盾,从相去较远的侧面做出别具一格的思维选择。逆向思维不仅能够巧妙地吸引观众的注意力,而且能产生强烈的共鸣效果。这种思维方式产生的设计,更能达到标新立异的效果。(见图4-9)

图 4-9 逆向思维在建筑设计中的应用

9．模糊思维

模糊思维是指在设计思维中运用人的潜意识活动与位置不定的模糊概念进行模糊识别与控制，形成有价值的思维结果。模糊思维在表现形式上有潜意识和不确定性。潜意识是人类心理活动中不能认知或没有认知到的部分，是人们已经发生而且未达到意识状态的心理活动过程。潜意识其实是意识的一部分，只不过是被我们压抑或者隐藏起来的那部分意识，所以潜意识能力在被发掘之前，就被潜意识和无意识的中间层主动否决了。模糊思维的不确定性又称为非此非彼，亦此亦彼。在现实生活中，有时候过分的精确反而变得模糊，适度的模糊也许能带来精确，在艺术设计中同样存在这种情况，设计时要好好地加以应用。（见图 4-10）

图 4-10 设计中的模糊思维

思考与练习

1. 如何理解设计心理学的概念?
2. 设计思维的类型有哪些?如何理解?
3. 对灵感思维如何理解?如何巧妙地应用灵感思维?
4. 分析逆向思维的心理过程,明确在设计时应如何把握。

第 5 章 设计批评

学习目标：通过本章的学习,了解设计批评的基本原则、设计批评的主客体以及设计批评理论,为提高自己的设计水平奠定基础,同时也使受众群提高审美水平和心理素质,从而正确引导消费。

学习重点：通过本章的学习,使学生能够对设计的全程有一个正确的理解,知道提高设计水平的正确途径,就是要进行高质量的设计批评。重点掌握设计批评的原则、理论,理解设计批评的主客体因素,以及它们之间的相互关系,为提高设计水平和引导设计审美打下基础。

设计接受与设计批评是设计活动和设计理论不可或缺的重要组成部分,二者相辅相成,共同作用,才能使每个设计作品从实践到理论逐步走向成熟。设计作品完成后,其形式、内容能否被认可,在很大程度上影响着设计作品的发展。设计师在对设计作品进行创作时,常会考虑作品能否被更多的人所认可和接受。因此,设计批评从理论的角度对设计活动做认真的分析、判断和评价,以提高消费者对设计作品的鉴赏水平,同时让设计活动变得更为理性化、系统化。

5.1 设计批评的定义与价值

在日趋复杂的设计环境中,设计批评的存在为设计者指明了设计发展方向,拓宽了设计领域,也提高了设计者的设计能力,并为消费者提供了可供参考的可靠依据。作为一名设计师,需要准确掌握设计批评的定义及价值,才能更好地为消费者提供高水平与高质量的设计作品。

5.1.1 定义

设计批评是设计学理论体系中的一项重要内容,是运用一定的概念、审美、批评或价值尺度对设计现象、作品进行阐释和评价。设计批评本身是一种科学性和创造性活动,是从社会学、经济学、美学等学科角度对设计实践做出评价。作为批评家应具有严谨的知识体系、超强的理论水平、积极的人生态度、良好的文化品质、高度的社会责任感和正确的审美导引等因素。作为设计批评的审美导引,是以美学为基础,结合社会学、心理学、艺术学等学科,对设计思想、设计作品、设计创作、设计风格、设计流派、社会大众及消费进行文化诠释。

5.1.2 价值

设计批评和艺术批评一样,具有自身的独特性,其价值体现在以下几个方面。

1. 设计批评有利于设计价值的提升

设计批评在设计活动中占有重要地位,对设计的创造和消费具有导向、规范、调控和推动的作用,即对设计价值的再创造。作为一般消费者来说,他们的消费具有趋同性,受消费市场的影响较大。而现在的消费时尚多带有引导性,设计批评家对设计的批评有助于设计文化性的消费及设计社会价值的重新认识和挖掘,既可提升消费者的审美能力,也能不同程度地扭转社会思潮。因此,一种设计现象所引发的批评也印证着社会文明的发展进程。不难想象,一个压抑的、缺乏自由意志和表达的社会,绝不会产生真正意义上的批评活动。

2．设计批评有利于引导正确的设计价值观并促进设计文化的繁荣发展

设计批评能正确引导全民消费者理解设计产品，普及设计知识，提高审美能力，同时对设计师的创造活动具有调节作用，能提升设计师的洞察力、分析力、判断力及灵活性，从而增强设计能力，促进设计文化的发展。

3．设计批评有利于设计师与消费者的沟通与交流

设计批评是通过对设计作品的优劣进行阐释，提出合理的设计理念，促进完成与大众生活方式相匹配的合适产品，满足人们的需求，推动社会发展。设计师与消费者的交流批评也会激发设计批评的进步，以至于使双方产生共鸣。在生机勃勃的经济社会中，批评者和设计师、客户相互合作，携手共进，促进了交流与销售，丰富了人们的物质文明和精神生活，同时帮助人们选择和鉴别产品，探讨设计方案、设计作品的成败得失，总结设计创意的经验及教训，从而提高人们的审美、鉴赏能力。

4．设计批评有利于设计师的设计创作

设计批评活动一般是在设计投产或销售前进行的，针对已有的设计产品和设计现象进行评价，对今后设计发展的方向给予建议和导向。通过批评可以保证设计质量，使设计师的设计方案更加优化，减少设计中出现的盲目性，提高设计效率，降低成本，使设计沿着正确的路线发展，有效地检验设计方案，自觉地控制设计方向，提供设计思路。因此，设计批评对设计师的创作活动具有调节作用。设计批评的意义在于设计师能够自觉控制设计的过程，把握设计的主要方向，以科学的分析而不是主观的感觉来评价设计方案，目的是提高艺术设计的精神，建立道德规范。

5．设计批评有利于设计思潮的兴起与发展，确立正确的设计理念和方向

设计批评基本上是一种理性思维和逻辑分析，有利于及时发现和改正设计的方向与理念，也有利于丰富和发展设计理论，推动设计文化的繁荣发展。

5.2 设计批评的标准

设计批评的最终目的就是让受众和社会接受与认可，由于其历史性，在不同历史时期具有不同的评价结论，会促进同时期产品设计的成功与否，也会使设计作品和设计现象的美学与文化意义呈现出永远开放的多元状态，因此应从设计批评的功能性、审美性、文化性和社会性四个方面进行分析借鉴。

5.2.1 功能性

设计是一种经济行为，就是为了不断满足人们的物质需求和精神需求。作为实用性、功能性较强的设计作品，与艺术作品有很大的区别，任何设计作品如果缺乏功能性，其现实价值就会大打折扣。因此，设计作品的功能性不容忽视。功能性批评标准是从艺术设计作品的实用功能角度出发的，分析其是否符合目的性和规律性，以及是否符合人们追求的设计主体。在具体的设计过程中，设计师要善于分析设计作品可能带来的实用价值，一方面要满足消费者衣、食、住、行的生存需求，满足其追求共性、获得社会认同与归属感的需求；另一方面还要满足追求个性、体现自我价值的需求。通过这些方面，在对作品进行批评时，可以从功能性的角度出发进行设计分析，这样

可以更加切实地对产品做出正确的判断。如德国工业同盟的创业者穆特修斯,在 20 世纪初便开始尝试建立新的设计标准,他在《英国住宅》专著中提到:"我们想在机械产品上看到的是平滑的形式,简化到只剩下了最基本的功能。"这种设计标准更加注重产品的科学性和功能性,为设计活动提供了重要的参考。在 20 世纪上半叶,著名设计师路易斯·沙利文提出了"形式追随功能"的口号,他强调功能不变则形式不变,简明扼要地阐释了功能性的设计标准。因此,追求合理、实用、高效的功能性标准成为批评设计产品、分析设计思想的重要标准,进而挖掘更深刻的设计内涵。(见图 5-1)

图 5-1　高层装配式建筑

5.2.2　审美性

设计是"物质的艺术",因为设计以自己的方式满足人们的精神需求,同样追求美的规律,体现时代的精神。设计与艺术既相互影响又相互渗透,因此,设计作品的审美性也成为设计批评的又一个重要标准。设计师设计作品时对美的追求是由来已久的,随着社会的发展,为满足人们日益增长的精神需求,设计师必须赋予产品让人愉悦的特征;同时,设计中对艺术和美的追求也从更深、更广的层面上发展起来。从设计的发展历程中我们可以看到,艺术对设计的影响是非常广泛的。首先,艺术造型的观念、方法和语言对于设计有直接影响。由包豪斯开创的三大构成,即平面构成、色彩构成、立体构成,至今仍是设计师的造型基础课程。素描、色彩、速写等造型方法也在设计中广泛应用。其次,审美观念和风格流派直接渗透到设计中。20 世纪初产生的构成主义、表现主义、达达主义等先锋艺术流派对设计师的审美观甚至个人风格的形式都有重大影响。当然,这些影响是相互的,因为它们是建立在相同的社会艺术化的环境中,使艺术与现实生活之间的界限变得模糊。比如波普艺术和未来主义的设计师,他们了解决定设计观念的经济、科技以及现代生活方式、价值观念和审美趣味等元素,因此他们打破了传统的束缚,在设计中综合考虑各种设计元素,推动艺术创作题材、内容和表达方式的扩展和变革,并一直影响到现在计算机美术、新媒体美术等艺术门类的出现。(见图 5-2)

图 5-2　苏联时期的未来主义建筑

设计与艺术之间虽然有着密切的联系，但不能片面地一味追求和强调设计的形式、外观、审美，而忽略了功能性，这是最基本的标准。设计中应具有一定的审美因素，但又并非纯粹的审美活动，是建立在实用、技术和科学等本质特征基础之上的审美特征，使设计美有别于传统美学中的无功利的艺术美、自然美和社会美。设计美、技术美和科学美等大大拓宽了人们对美的认识，同时，从现实生活状态来看，体现着人类对生活艺术化这一理想的追求，验证着真、善、美的统一。由于设计与艺术本质上的区别，设计美也具有自身的特性。首先，消费者是设计美的最终评判者。设计师个人的审美观必须得到消费者审美观的认同，因此，设计师在充分发挥创造性及显示个人风格的同时，必须认真了解特定文化环境中的消费者对产品功能、造型等各方面的需求，同时更要自觉地发现、感悟消费者的期望和追求，进而刺激和引导消费者的消费。其次，设计美的审美方式不同于艺术美的静观，而是静观与体验的结合，让生理快感上升为精神愉悦。因此，设计师要特别重视安全、舒适、简便的情感体验在设计审美中的基础地位。最后，设计审美要关注技术和科学的影响。随着科技在人类生活中的地位越来越重要，影响越来越广泛，科技在进入人类审美视野的同时也在改变着人们的审美趣味和审美理想，这种改变会随着社会、经济、科学的发展而日新月异。总之，设计美的本质内涵就是实用与美观、功能与形式、物质与精神的有机统一，无论哪种批评标准，都要考虑相关的内容。在对不同类型的设计进行批评时，还要注意各自的具体艺术特征，如工艺设计的艺术特征主要体现在产品的造型、用材、结构、色彩和装饰方面；室内设计的艺术特征主要体现在通过局部与整体、实体与空间、形式与功能的完美结合，体现和谐的生活空间和一定的美学风格。（见图5-3）

图 5-3　办公用品的设计

5.2.3　文化性

无论是设计师还是批评家，都是生活在具体的文化环境氛围中。由于设计作品被深深地刻上了文化烙印，因此，站在文化的角度才能寻找出艺术家和设计师的个性特征与艺术风格，文化性就成了设计批评的重要因素和标准，也影响着设计批评的方向和角度。在漫长的设计文化传承中，不同时期、不同国家、不同地域的设计作品往往包含着特定的文化内涵，在进行设计批评时，应关注文化性对设计活动的影响。

所谓设计批评的文化性标准，是指从文化发展的角度上分析、评判设计作品及相关设计主体、设计思潮的各种问题。在设计发展过程中，创作与批评的主体都会受到相关文化的熏陶，设计批评者一直在不断研究着文化影响下的设计活动，历届世界博览会上所展示的很多设计作品都饱含着民族文化内涵。如2010年上海世博会上，更多的文化内涵在与会国家的设计作品中被传递。随着社会文明的进步，文化性逐渐成为设计批评的重要特征。（见图5-4）

欧洲文艺复兴唤起了人们追求内心自由的决心，而工业革命的开展又为欧洲提供了现代文明下的文化发展新思路，科技的发展为现代设计业的迅速崛起提供了巨大的动力。文化与设计的接轨，使设计活动的内容更加充实，内涵更加深广，设计批评更加具有现实性和深刻性。（见图5-5）

图 5-4　上海世博会的中国国家馆和西班牙国家馆设计

图 5-5　现代产品设计

5.2.4　社会性

所谓设计批评的社会性标准，是指设计批评主体从设计作品与社会实践关系的角度出发来分析、判断、品评设计作品。在手工业时代，设计是融入社会生产实践中的，生产与制作间的界限并不明晰，设计者和制作者无法细致区分。因此，设计本身进行的各种实际行为是人们具体可感受到的。在设计漫长的发展过程中，其具体的活动始终尝试以"物"的形式作用于人类赖以生存的社会，设计作品应满足人们物质生活需要和内在的精神需求。社会的发展就在设计作品的不断丰富变化中同步进行着，设计作品不是孤立的，它存在于具体的社会环境中，其构思、创作、传播都离不开社会因素的影响；设计作品不是静止不变的，随着社会的发展，设计作品的内容、特点、影响也会发生变化。社会时代的变迁在设计作品中留下了深深的烙印。如德国平面设计师冈特·兰堡的作品中，若不联系具体的社会背景，便无法从更为深刻的层面上对其作品进行评价。在他的作品中，我们可以看到他的平面世界里表达着自己的社会阶级，并有意识地传递出来，将生活中常见的、普通的事物进行了艺术化处理。（见图 5-6）

🕀 图 5-6　德国平面设计师冈特·兰堡的作品设计

　　设计批评应该善于从社会性的角度观察，深入解读作品的设计理念，才能更加全面地对作品进行剖析。设计与生产实践活动始终保持着密切的关系，设计作品体现着物与社会、物与人之间的紧密联系。因此，在进行设计批评时，社会性成为批评者考量设计活动、设计思想、设计思潮的重要方面。围绕着社会性标准，设计批评的内涵将更加丰富。

5.3　设计批评的主客体

　　了解了设计批评的标准后，就要进一步了解设计批评的主客体彼此之间的关系。设计批评的主体为设计批评者，客体为设计批评对象，它们之间的关系包括批评者与设计作品、设计师的关系，设计、设计作品与生活的关系，设计批评与设计史、设计基本理论的关系，古今中外的关系四个方面。

5.3.1　主体

　　设计批评主体根据设计批评者的个性特征和批评层次，可分为国家性批评主体、一般性批评主体和专家性设计批评主体等。

1．国家性批评主体

　　国家性批评主体主要是国家政府机构、官方设计院、管理者和代言人等。国家性批评者必须考虑综合性社会因素，坚持方针政策与正确的导向，如低碳环保、政治健康设计理念、设计多元化、传统文化的发扬、经济与科技的投入等因素。国家性设计批评者把握正确方向，制定制度与标准，规范设计行业的健康发展。政府行政官员从事批评大体通过四种渠道，即通过会议批评，通过新闻发布会和记者招待会批评，借助会议通过内部通知、谈话或文件进行批评，国土、规划、环保、质检等政府部门对建设设计作品的审核批文代表国家性设计批评。国家性批评主

体掌握设计批评的主动权和话语权，代表着国家的强制性、法律性意识形态，保障设计行业的健康进步。如2009年国务院下达《国务院办公厅关于治理商品过度包装工作的通知》指出：部分企业为提高产品价格，片面在商品包装上做文章，主要表现为包装层次过多、包装空隙过大、选材用料失当、包装物难以回收利用、包装成本过高，甚至搭售昂贵物品等内容。特别是近几年来，月饼、茶叶、酒类、化妆品、保健食品等商品过度包装的风气越演越烈，引起了社会各界的关注。国务院号召相关部门及人员抓紧制定包装设计标准、法规和政策，禁止生产、销售过度包装商品，加大宣传教育力度，动员全社会抵制过度包装。另外，地方各级人民政府负责本地区治理商品过度包装工作，节约资源，保护环境。由于各级部门高度重视，加强领导，周密部署，精心组织，因此在包装设计的规范化方面至今已经取得了一定的实效。

2．一般性批评主体

一般性批评主体是指进行一般设计批评与评论的个人或大众群体，如设计师、设计委托者、销售者、鉴赏者、消费者等。一般性批评主体是一种自发性的，有些是口头性的批评。设计师是设计产品的创作者，自始至终对设计产品的设计思路、观念、方案有话语权；设计委托者指甲方和客户，是设计的发起者，对设计成本、利益、美观方面具有批判权。设计方案最终定夺者往往也是甲方。所以，设计委托者是设计批评的主要力量，销售者只局限于销售利润来批评设计作品的优劣，鉴赏者是对设计作品的功能、审美进行批判，消费者是设计作品流通市场的最终批判者，他们看中的是设计作品的功能、实用与美观。一般性批评主体存在于设计构思、设计制作、成本、销售等环节中，他们的设计批评体现了大众审美潮流趋势。

3．专家性设计批评主体

专家性设计批评主体即设计批评家，由具有专业知识、技能与经验，文化素质、社会地位相对较高，审美水平与语言表达能力相对较强的理论家、史学家、教育家、评论家、出版商、设计师、政治家担任。以专业研讨会、网络刊物、设计竞赛为载体，同时通过独自撰写的文章、编辑的设计史论书籍参与设计批评，注重设计理论与批评体系的构建，体现较高的专业造诣、理论深度与价值，批评家不一定会直接接触设计作品或生产过程，却能从各种渠道了解到设计作品的特性，运用自己的专业知识对设计作品进行推敲、分析和评价。设计批评主体能够准确、客观地批评对象，指出其优缺点，并向设计师反馈信息，使设计师得以正确看待自己的作品，反省设计创意，有利于进一步创作出符合人们需要的设计作品，并以全新的视角去认识和剖析作品，挖掘新的设计理念，在一定程度上能够揭示设计创意的规律，加强设计师创作的自觉性，引导设计向正确的方向发展。

5.3.2 客体

设计批评客体是设计批评的对象，是设计批评主体的参照物，一般是指设计作品，包括设计现象、设计观念、设计思潮流派、设计师等。设计批评的主体与客体是辩证统一的关系。设计批评并不是凌驾于设计作品之上，而是作品得以实现的必要手段。设计批评对设计作品的社会价值、学术价值的批评主要从设计造型结构、实用经济、环保节能、人本主义等方面进行。对于设计作品的批判，一般是从社会角度与设计角度进行批评，如能否改善人们的生活方式，推动社会进步，设计作品是否具有实用、经济、美观性等。设计批评的对象不仅仅局限于设计作品，还存在于整个设计文化、设计风格、设计倾向、设计思潮中，设计的价值不在于设计物本身，而在于社会生活。设计批评家通过批评设计现象和观念，挖掘设计内在的规律，得出学术意义和理论价值，从而反过来促进与指导设计师和设计产品的进步与改进，以满足人们日益增长的物质和精神需要。（见图5-7和图5-8）

图 5-7　服装设计产品

图 5-8　电子产品样例

5.4　设计批评理论

设计作为一种物质行为、社会行为和文化行为，其面貌和特征始终随着时间的推移而发生变化。设计观念有时会从一个阶段发展为另一个阶段，有时又会呈现出周期和循环性。实用、经济、美观这个普遍性标准难以描述设计在发展过程中的复杂性和丰富性。要深入地了解现代设计的演变，就必须了解不同历史时期的设计、批评理

论及其相互之间的内在联系,这样,批评者才能宏观地认识设计师的发展脉络,科学地预测设计的发展趋势。

5.4.1 设计批评理论的出现与发展

早在文艺复兴时期,"设计"作为批评术语就已出现,是指合理安排艺术的视觉元素以及基本原则,这也是"设计"概念的最早含义。19世纪之后,"设计"一词在形式主义批评家的应用下,已经成为一个纯形式主义批判术语而广为传播;同时,也开启了现代设计批评的先声。20世纪的形式主义批评主要受到克利夫·贝尔和罗斯的影响。贝尔在1914年出版的《艺术》一书中用"有意味的形式"来描述艺术品的外在形式和内在价值;罗斯在《纯设计理论》一书中致力于研究自然形态与抽象母体之间的转换,把协调、平衡和节奏作为形式的标准,他对抽象形式的研究与毕加索和康定斯基的抽象艺术相互呼应,对20世纪的设计产生了巨大的影响。形式主义批评在20世纪60年代前,在艺术界和设计界都占有非常重要的地位。(见图5-9)

🔴 图5-9　模仿康定斯基抽象画的建筑设计

设计的首要特征是功能性。对于设计功能的探讨,成为设计批评理论中的另一个组成部分,其地位和在设计中的功能相同。维特鲁威早在公元前1世纪所著的《论建筑》一书中就做出了功能决定结构设计的结论。功能主义的批评理论在荷加斯这里得到了进一步的确立,他在1753年所著的《美的分析》一书中提出以线条为特征的视觉美和以适用性为特征的理性美,并肯定了洛可可风格的价值所在。18世纪的工业革命,使设计发生了重大变化。从这个时期开始,如何看待机器生产、如何协调工业化与美的关系,进入了批评者的视野。工业化机器生产不仅大大地促进了社会物质生活水平的提高,更改变了大众的生活方式和审美观念,这些对于设计的影响,从整个现代设计批评中体现出来。英国工艺美术运动拉开了现代主义设计批评的序幕,以普金、罗斯金和莫里斯等为代表的设计师与批评者,敏锐地看到工艺生产技术对设计的艺术性和精神性的扼杀,他们反对机器化大生产,而是以中世纪的手工业和浪漫主义为代表,特别是极力推崇哥特式风格,并作为一种国家风格将其运用于设计和装饰艺术中。对他们而言,设计艺术上的这种复兴,同时代表着对人类精神价值的倡导。在他们看来,工业化机器生产剥夺了人的创造性,而设计正是以创造为根本目标的行为,只有那些能超越功利并且具有崇高的道德感和理想的人,才能设计出高水准的作品。就如同中世纪艺术家们那样,他们将批评的焦点聚集在设计的道德标准和装饰性问题上,虽然不符合社会现实的发展趋势,往往会陷入理想与现实之间的矛盾中,但对于艺术和人类精神文化的自觉关注,使其合理性受到后现代主义批评理论的历史回应。当然,工艺美术运动的标准让位于美学,也是历史的必然和时代的趋势。(见图5-10)

🟥 图 5-10　莫里斯的设计

5.4.2　20 世纪现代主义设计批评理论

20 世纪初,包豪斯成为顺应时代发展的设计革命的标志,口号是以"改变现代人类社会的生活方式"为理想,强调充分利用技术和批量生产实现设计来为大众服务的目的,体现出设计师们的道德责任感和崇高的社会理想。在他们看来,设计首先要把功能放在第一位,在此基础上还要追求美的形式。这种机器美学观在沙利文和他的学生赖特那里得到最突出的表现,沙利文提出"形式服从功能"的理论,"功能主义"在 19 世纪晚期的现代主义批评思想中占有统治地位。同样,在 20 世纪早期,对设计批评产生重大影响的还有构成主义美学,这种美学强调打破甚至抛弃传统,这种理论也直接对包豪斯产生了很大的影响,并最终在 30 年代形成以包豪斯为代表的国际风格。(见图 5-11)

🟥 图 5-11　沙利文的设计

20 世纪的设计运动和批评理论是以全球化为背景的,1927 年国际建筑师大会的成立成为设计的国际化意识的标志。现代设计运动的先驱格罗佩斯认为,设计师应该以任何可能的方式去建造一种全世界统一的景观,建

筑不仅是民族的和个人的，更是全人类的国际建筑。柯布西耶认为，建筑作为一种基本的人类活动，应该努力表达时代的精神和情感。为了适应这种日趋全球化的现代工业社会精神，设计应该打破学科的界限、消费者阶级差别的界限和民族文化传统的界限，通过改变人们的生存环境，进而影响大众的意识，最终的理想是使全人类社会获得真正的进步，即政治上、科技上和美学上的进步。密斯·凡德罗的"少就是多"集中体现了现代设计中的这种美学逻辑理性功能和秩序，这种反装饰、反传统的抽象化、功能化、理性化、系统化的国际主义风格迅速地从建筑领域蔓延到其他设计领域，如瑞士的国际平面主义设计以明确有序的传播信息为目的，而非设计师的个性艺术表现。（见图5-12）

图 5-12　费尔米尼文化中心（柯布西耶）建筑设计

第二次世界大战后，出于各国恢复和重建的需要，工业技术的发展与设计在社会经济生活中的地位日益凸显，设计已经成为国际上关注的问题，同时，设计师们也会自觉探讨设计的未来。设计信息技术的发展更进一步促进了设计国际化的趋势，国际合作和全球性的互帮互助成为现代设计的重要特征，不仅促进了不同国家的设计师们的合作，更出现了国际化的市场需求，使设计进入一个全球化的现代社会环境中，而设计师们比以往任何时候都更容易利用全球的设计资源，把不同历史时空中的文化传统汇聚在一起，形成一个壮观的设计文化场景，最终超越本土和国家的界限，走向国际化和全球化的文化场景中。这使现代主义设计师们更加相信，通过科学的、理性的、逻辑化的设计方法可以为全世界创造出新的生活秩序，使他们的美学理念得以进行全球化传播，创造出新的文化氛围。

今天还可以看到现代主义设计形式作为一种国际风格仍在不断地扩张，尤其是在城市化起步较晚的第三世界国家里，设计如同技术和文化一样，被迫受限于现代设计运动的强势影响之下。钢筋、水泥、玻璃结构的现代主义国际风格的大型建筑在一座座地落成，遍布人们的生活环境中，现代主义美学逻辑已经深深地渗透到人们的生存方式中，在这种急功近利的城市化进程中，城市的历史和文化传统正在被逐步消解，设计风格日趋同质化。随着信息技术的进步和后工业时代的到来，全球化作为世界经济的发展趋势也进一步加剧，世界各国、各个领域之间的交流与合作日趋紧密，对于以功利性为目的和以物质形式创造为特征的设计来说，内在逻辑和技术仍然是其主导因素。因此，批评者们必须面对这种矛盾或尴尬的局面，既要大量借鉴国际的技术和经验，迅速使落后的设计与国际接轨，以此促进社会经济的发展，同时又必须努力在全球化的大背景中确立自我文化身份，以特有的文化策略来抵制全球化对民族传统文化的同化，最终使我们的设计形成符合民族文化特征的独特面貌，在世界文化格局中占有一席之地。"路漫漫其修远兮"，让我们共同努力，发挥聪明才智，探索出一条符合中华民族文化传统的国际之路。（见图5-13）

🔸 图 5-13　现代主义建筑和教堂空间设计

5.4.3　后现代主义设计批评理论

现代主义设计充满自信的理性意识、功能至上和彻底反传统的观念受到了后现代各方面的挑战。这种挑战首先来自于 20 世纪 70 年代兴起的"商品美学"对"生产美学"的取代。20 世纪下半叶,设计批评的标准发生了重大转变,设计的性质由现代主义美学观影响和主导受众的消费行为转变为尊重受众在个性及文化上的需求。从意大利阿基米亚等公司的设计理论中可以清楚地看到这种转变。阿基米亚工作室的性质接近于画廊,体现了设计师与受众之间对感觉的重视,对现代设计功能至上观念的反驳。20 世纪 60 年代欧洲和美洲的设计者们掀起了一股反设计和极端设计的潮流,他们的主旨是在探讨生活的一种方式,探讨社会、政治、爱情、食物甚至设计本身的一种方式,如 60 年代兴起的"POP 设计",更是与大众的消费观念密切联系在一起。POP 包含通俗的、短暂的、欲望的、低廉的、大量生产的、年轻的等多种含义,这是现代工艺发展给城市生活和文化带来了变化的结果,是对正统的现代主义理性逻辑的一种反抗和调侃。"波普设计"努力使大众文化渗入美学领域中,以迎合大众的审美趣味和用完即丢的流行消费理念为目的,彻底打破了现代设计典范的地位,是一种象征着理想生活的乌托邦式的隐喻。20 世纪 80 年代欧洲出现的"软设计"理论认为,设计不在乎产品本身,而是关注一种人人都能介入的过程。设计也可以只是一种氛围,其目的是让受众成为设计中的主体,而设计师却成为受众。

现代设计受到的另一大挑战来自后现代设计,对文化这一标准的重新认识,符号学理论认为,任何对象、环境和世界的背后都隐含着社会文化和心理定式的寓意,在设计中,形式和功能同时也存在着这种文化上的隐喻,因此设计就成为一种符号,这种符号所隐含的是一个民族和国家的文化系统与价值观,以及由此决定了人们的认知方式和价值标准,最终从每个社会成员的观念构建和实践行为上体现出来。如法国装饰艺术重新认识到了以前那种豪华的风格;波兰装饰艺术则重视从农民和地方艺术传统中提炼主题。在当前环境下,批评者日益关注民族国家的认同和身份,对设计而言,一个国家和民族的产品是否能在国际市场格局中引起人们的注意,并占有一席之地,除了要以先进的科技以及可靠的功能为保障以外,还要体现出不同于其他设计的民族文化特色。因此,设计不只是创造产品本身,更要创造独特的文化价值和审美价值,并充分利用传统美学资源来增加设计的文化内涵和美学意味,提高产品的附加值。(见图 5-14 ~ 图 5-16)

图 5-14 20 世纪 60 年代的 POP 设计

图 5-15 法国后现代建筑设计

图 5-16 后现代室内设计

后现代设计领域的各种乡土主义都是文脉主义,在设计批评中集中表现为历史主义理论。文脉主义形成于19世纪,表现为对传统的尊重,特别是哥特式风格之所以成为现代设计师们的灵感的来源,同样致力于利用传统文化来强调设计的美学内涵。历史上曾经出现过民族特色的审美特征,这无疑是一种文化资本和历史文化的象征。在漫长的文化发展中,这些审美特征沉积为民族文化传统并在现代设计中表现出来,并在当代设计中对一度断裂的历史文化产生一定的弥补和修复,这是更深层次的当代人的文化心理特征,这种特征决定了人们的审美态度。设计对历史传统的复制不仅是在形式和物质上,更是依靠一些审美特征,建立起文化发展的不同阶段之间的历史逻辑关系,唤起人们对已经失去的传统文化的追忆和想象。(见图5-17)

图 5-17 中式和法式新古典主义室内设计风格

另一种设计批评理论是折中主义,它倡导在设计中综合各种民族和时代的风格与传统。从19世纪开始,西方的设计师们注意到了整个西方和东方艺术的丰富资源,从中汲取灵感。在后现代主义的文化环境中,从西方古典主义、现代主义到后现代主义的各种流派和风格中,为我们提供了异常广阔的科学技术、信息技术和文化资源,它们已经打破了不同文化传统和价值观念的自主性,形成了一种世界性的文化氛围。因此,相应的文化之间的融合、碰撞、冲突构成了当代文化的主体。另外,文化作为一种长期积淀下来的价值和意义,以其完整的结构性和持久的稳定性,已内化为一个民族的精神价值体系,因而,后现代主义的全球化文化环境仍然会是一种多元化的局面。我们应该充分认识到作为一个民族的精神价值体系在其发展中的重要作用和存在的合理性,也要肯定相应的文化,为世界文明的丰富资源和有序发展作出积极的贡献。后现代主义多元化环境不仅为中国的设计师和批评者提供了广阔的视域与丰富的资源,同时也使现代化物质进程和现代设计进程起步较晚的中国设计师必须认真思考如何创造自己的民族特色,如何体现自身的文化价值这个严峻的问题。近二三十年来,我们对西方设计思潮理论的借鉴主要局限于表现样式上的模仿,而没有深入理解其深层意义。同时,我们也并没有对中国传统精神和价值做深刻的剖析,如许多建筑师仅出于对传统形式的喜好和追求的心态,把传统作为设计表面的装饰和点缀。令人欣慰的是,越来越多的批评者已经意识到当代设计所承载的历史感和文化感,开始自觉地探索如何让中国的设计在全球化和多元化文化环境下建立自身的风格特点。总之,中国的当代设计必须面对这个文化环境,要敢于拿来,同时要认真地对待中国文化传统这一巨大财富。(见图5-18)

图 5-18 折中主义室内设计风格

绿色设计批评理论在20世纪80年代形成了广泛的影响。而在60年代初期，美国就发生了抵制高度工业化，努力协调生产和消费的关系，协调人与自然和环境之间的关系的生态和平运动。随着全球生态环境的恶化，这项运动引起了设计师和大众的普遍关注。因此，设计师们试图设计绿色产品以改善生态环境，真正实现和谐的设计理念。（见图5-19）

图5-19　阿斯塔纳市的现代可持续绿色建筑设计和亚马逊新总部大楼下面的3座巨型透明球形建筑

思考与练习

1. 如何理解设计的基本标准？
2. 如何理解设计批评的主客体及其关系？
3. 如何理解后现代设计理论？思考当代设计与社会、文化和艺术的关系。
4. 绿色设计的内涵是什么？在设计中应如何把握和应用？

第6章 设计教育

学习目标：通过本章的学习，了解设计教育产生的背景和各国设计教育的基本状况，把握设计教育的规律和内涵，以提高我国的设计教育水平，为新时代培养高质量的设计人才。

学习重点：通过本章的学习，帮助学生对设计教育的历史有一个清晰的认识，重点为提升我国的设计教育理念，挖掘本民族的设计教育内涵，在世界设计教育领域中占有一席之地而打好基础。

由于设计学科涵盖面较广，其教育领域也在不断地拓展。与其他教育一样，设计教育开始也面临着可不可教、教什么、怎么教的问题。工业革命首先促成了设计教育的需要，在脱离纯艺术教育体系的过程中，各国对怎样实施设计教育提出了自己的思路，共同探讨设计教育的内涵和模式。

6.1 设计教育产生的背景

设计是工业化文明的产物，也是人类社会现代文化的象征。设计从纯艺术教育领域中脱离出来，有自己的研究对象、研究方法和研究思路，并形成了一门专门的学科——设计学。要想学好这门学科，就要从设计教育产生的背景和各国早期的设计教育入手，进一步了解设计教育历史，探讨现代设计教育的新模式，才能更好地为人们服务。

设计具有艺术性和科技性的特点，设计教育和现代设计是同步发展的，都是工业文明的产物。

（1）工业革命带来制造业的飞速发展，市场的扩展使设计变得更加重要。18世纪中叶，英国的工业革命变革了纺织、陶瓷、家具、金属器皿等轻工制造业的组织和生产方式，使国内市场上廉价的消费品非常充足，甚至能够满足下层民众对于拥有一些奢侈品的愿望。随着商品经济活动的急剧扩大，批量消费满足了国内市场的需求，使设计的重要性显露出来。当时的壁纸生产商就发现，一种新花样的壁纸在市场上的平均寿命只有6个月，为了能让花样设计推陈出新，厂商高薪聘请设计人员，以促进壁纸的销售，从而增大了设计人员的需求量。

（2）随着机器大工业生产方式的普及，手工作坊被现代工厂代替，技术娴熟的工匠被机器代替。随着老一辈手工艺人的消失，不仅手工艺行业再没有可以补充的人员，而且在机器大工业生产领域，所有产品的外观造型工作都交给了缺乏艺术修养的企业主，这正是18—19世纪机器制造的产品在很长时间内都无法和手工制品相提并论的原因，也是它们根本不能让人满意的主要原因。

（3）虽然18世纪的艺术教育已经初具规模，但是并不能为工业生产提供合适的设计人才，一方面美术学院培养的学生不愿意涉足商业领域，另一方面艺术哲学的建立助长了艺术家远离生活的习气。因此，美术学院培养的学生，虽然真正在美术界出类拔萃的较少，但仍然没有人愿意转行从事设计，这种对于设计的偏见与无知也是促使现代设计教育产生的一个重要背景。到19世纪，欧洲各国清晰地意识到，新兴的工业社会迫切需要一种新的教育方式为蓬勃发展的制造业提供设计人才，但传统的美术学院教育不能担负这些使命，因为培养设计师需要专门的教育机构。在尝试为工业生产提供设计人才的过程中，欧洲各国都进行了富有本国特色的教育和实践活动，这为现代设计教育的出现提供了宝贵的经验。直到20世纪，德国包豪斯艺术学院的成立才使这些问题得以真正解决。（见图6-1）

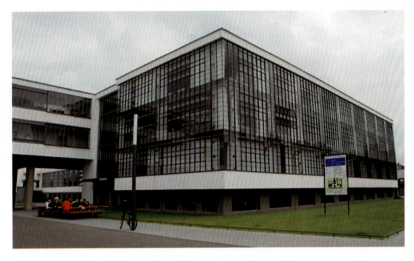

图 6-1　包豪斯艺术学院

6.2　国外设计教育

为了适应工业革命在制造业上的新变化,并用设计引领市场,世界各国都意识到工业社会迫切需要设计人才,于是开设了一批专门培养设计人才的设计教育机构和学校,以解决设计人才短缺的问题。经过一段时期的规模化发展,设计教育基本适应了新的社会发展需要,并对 20 世纪的设计教育产生了重大影响。

1. 法国设计教育

1648 年法国在取消手工艺行会的同时,成立了法兰西绘画雕塑学院,这所院校不仅要为艺术活动制定法则,而且肩负着皇家工厂的艺术指导工作,为生产装饰艺术品的工匠提供产品设计图。法兰西绘画雕塑学院还负责培训和教育工匠,这使得法国的设计教育与学院式教育紧密联系起来。从 18 世纪开始,一些重要的工业生产中心建立了地方性艺术学校,以培养专业技术人员,其目标是促进地方工业生产,教学方式和美术学院没有什么不同,只是在学习科目和内容上有一些细微的差别,学生的专业学习都是建立在写生素描教学的基础上。到 19 世纪 30 年代,这类装饰艺术学校在法国已有 80 多所,这使法国装饰工艺品制造在市场上备受青睐,一直引领世界潮流,也使法国设计师名扬海外,被当时许多英国厂商争相聘用。(见图 6-2)

图 6-2　19 世纪的首饰设计

2. 德国设计教育

19 世纪的德国最早成立了职业学校,建立了一种完全脱离艺术学院的教育新模式。而在职业学校求学的大多是工人阶层,他们普遍在中等学校受过教育,这些职业学校一般在晚间开课,以照顾工人的上班时间,这种教育模式在培养技工和工艺家方面非常有效。在柏林的格韦伯学院,从 19 世纪 30 年代开始在德国免费招生,第一年

学习素描、造型和其他专业知识，但没有写生素描。另外，柏林还设有一所提供高级培训的中心学校，其教学内容主要是以临摹为基础的徒手画、数学和物理等学科。

（1）包豪斯艺术设计学院。19世纪前半叶德国出现了"工艺美术学校"，与职业学校有所不同的是，"工艺美术学校"更关注设计和审美修养。在此期间，对世界设计教育影响最大的是德国包豪斯艺术学院。

1919年4月1日著名教育家格罗佩斯被德国魏玛政府任命，成立了包豪斯艺术设计学院（简称包豪斯），体制上是当时魏玛工艺美术学校和魏玛美术学院的合并，办学宗旨上是要办成新型的设计学院，而不是美术学院的类型。首先，"让一切手工艺人自觉地进行团结合作"。他们希望未来的工匠、画家和雕塑家能联合起来进行创造，他们的技艺在新作品的创作活动中融为一体，就像装饰美术和建筑的关系一样，未来的艺术将具有"合成"的特性。其次，"创办一个新型的手工艺人行会，取消工匠与艺术家之间的等级差别，再也不要用它竖起妄自尊大的藩篱"。最后，"与工匠的带头人以及全国工业界建立起持久的联系"。即使设计保持与社会和生产企业的联系，这些宗旨贯穿于包豪斯14年的办学历程中，并集中体现在"基础课程"与"作坊训练"两个办学特色中。

包豪斯的学制为三年半，包括半年预科和三年本科。课程内容包括两个方面，一方面是工艺，如雕塑、木工、金属制品、陶器、染色玻璃、壁画和编织等课程，叫作"工作室教学"；另一方面是形式问题的指导，叫作"形式教学"。解决的是三类形式问题：第一类是观察、自然研究和材料分析；第二类是画法几何学、构成方法、设计素描和建筑模型；第三类是空间色彩和设计方面的理论。在魏玛时期，这两方面的课程内容是由不同的导师讲授的，"工作室导师"是熟练的手工艺人，而"形式导师"主要是当时欧洲的现代派画家。包豪斯初期的课程由于这两类教员之间的沟通问题产生过课程设置上的分裂现象，但总体上能够体现格罗佩斯强调的"艺术与技术统一"的办学思想。随着包豪斯的学生毕业，"形式导师"和"工作室导师"的双轨制度被放弃了。后来由一些毕业生主持教学工作，教学体系开始建立在严谨而系统的基础上。

最有特色的是包豪斯的基础课程，是预科期间所学习的主要课程，学生要在半年内学完。设置这类课程的目的是解放学生的创造力，培养其对自然材料的理解力，使其熟悉视觉艺术中所有创造性活动都必须强调的基础材料。基础课程由包豪斯教员瑞士画家伊顿首创，包括平面分析、立体分析、材料分析、色彩分析、素描与结构素描以及其他基础练习。在基础课程的教学上，伊顿进行了几方面的探索与实践。首先，伊顿彻底抛弃了以写实性素描为基础的学院式教学模式，通过形态、构成、色彩、肌理、节奏等方面的基本训练，改变学生以前的视觉习惯，从而启发学生的创造力。其次，伊顿通过多种材料和技术的作业训练，帮助学生发现自己最有亲近感的材料，从而激发他们的潜力，找出适合自己的专业方向。最后，向学生传授有关形态和色彩的造型基础法则，使学生熟悉视觉形象的原理，理解形式和色彩构成的主观和客观方面的相互关系。

伊顿也是最早在艺术教育中引入现代色彩理论的，他主张个性化的色彩表达应建立在用科学方法的基础上。建立在理性基础上的基础课程既不等于学院式的素描课程，也和单纯的技术训练拉开了距离。在基础课程中，不同的艺术领域包括建筑、绘画、雕塑、实用装饰艺术都在设计要素的基础上统一起来。

在伊顿之后，克利、康定斯基、纳吉以及阿尔伯斯都将基础课程建立在严格的理论体系基础上，他们创造出各具特色的基础课程，使其成为包豪斯的重要成果之一。半年的预科结束后，根据学生在基础课程学习过程中的表现，决定了学生是否有能力完成整个教学计划。随后，考核合格的学生被安排在某个工作室，但是限制使用一种材料，再经过第二个半年的考验期，合格的学生正式被接纳为该工作室的学徒，三年学徒期满，对于优秀的学生进行自由的建筑训练，从事实际设计和在研究部接受理论学习，毕业后获"营造师"证书。所有学生需要掌握的课程，以德绍时期为例有以下几大类：①必修基础课；②辅修基础课；③工艺技术基础课，如金属工艺、木工工艺、家具工艺、陶瓷工艺、玻璃工艺、编制工艺、墙纸工艺、印刷工艺等；④专门课题，如产品设计、舞台设计、展览设计、建筑设计、平面设计等；⑤理论课，如艺术史、哲学、设计理论等；⑥与建筑专业相关的专门工程课程。

包豪斯设计学院成为现代设计教育的先驱,在 1933 年包豪斯被关闭后,一批教员和包豪斯的学生到世界各地定居,成为各国设计教育的主要力量,如格罗佩斯在哈佛大学建筑系任负责人,纳吉在伊利诺伊设计学院任教,阿尔贝尔斯任耶鲁大学艺术设计系主任,而包豪斯的学生比尔后来主持了著名的德国乌尔姆学院。他们继续沿着包豪斯的教学方针进行艺术、工艺设计、建筑以及工艺教学改革。因此,从一定意义上来说,包豪斯的设计教育奠定了世界设计教育体系的基础,尤其是基础课教学被认为是意义最为深远的。从包豪斯开始,写实性素描课程在这些专业艺术学院中被基础设计、设计基础知识等基础课程所代替。基础课程的设置使设计摆脱了对于美术学院的依赖,设计教育不再作为美术教育的附属内容,而是自成体系。另外,包豪斯也根本改变了人们对于设计教育方针的理解,不是培养懂技术的艺术人才或者懂艺术的技术人才,而是培养有创造力和设计观念的人才,这样在教学观念上,包豪斯相对于其他早期的设计学院更能体现出现代教育的本质。自此,社会对设计师的看法也得到了改变,他们在创造力上和艺术家没有本质的区别,他们是新型的艺术家,其构想和想象将在设计中得到检验。(见图 6-3)

图 6-3　包豪斯艺术学院学生的基础课习作

(2)乌尔姆学院。在 20 世纪 50 年代,作为战败国的德国,其经济受到严重打击,非常需要通过加强设计教育来提高德国产品设计水平,以振兴国民经济;另外,从德国发源的现代主义设计在美国的发展已经变质,德国希望通过设计教育重新恢复设计的社会责任感。另外,由于包豪斯的主要成员移居美国,并使美国成为世界设计的教育中心,德国人需要重新振兴自己的高等艺术设计。因此,在平面设计师奥托·艾舍的建议下,于 1953 年在德国的乌尔姆市一所私立的成人教育中心的基础上成立了一所高等造型学院,就是乌尔姆学院。在其新校舍落成之际,格罗佩斯致辞说:"包豪斯在许多国家开辟了许多道路,但是在我一进入这栋房子时,就已感觉到最真实的根源可能会在这里继续成长壮大。"乌尔姆学院的确是按照包豪斯精神重建的设计学校,因此,也被称为第二个包豪斯,甚至它存在的时间也和包豪斯一样,只有短短的 15 年,却成为 20 世纪五六十年代在世界上影响最大的设计学院。他的学生来自 49 个国家,在欧洲和许多国家都产生了很大的影响,今天许多的设计师,包括一些不知道乌尔姆学院在什么地方的人,都在多个方面受到乌尔姆学院的影响。

乌尔姆学院的第一任校长是瑞士艺术家比尔,他早期在包豪斯学习,后长期在瑞士从事平面设计工作,是第二次世界大战后平面设计领域影响最大的设计师之一,他也从事建筑、绘画和雕塑创作。比尔主张以艺术主导设计,在培养全面发展的创造个性的基础上,实现技术与艺术的统一。这实际上和格罗佩斯的愿望一脉相承,希望借助艺术和艺术教育来改造世界,使每一件物品都成为艺术品。"我们把艺术视为生活的最高表现,力图把生活组织成艺术作品,我们要借助美、善和实用来反对丑。"设计教育的核心问题就是物的造型,与艺术造型没有什么本质区别。设计师的专门技术知识不作为培养的内容,这种教育宗旨,实际上将需要专门科学知识的工业产品的

设计排除在乌尔姆学院设计之外。事实上,在比尔担任校长期间,乌尔姆学院的产品基本上是家具、器皿、灯具、纺织品等,和包豪斯的产品一样,与手工艺产品保持密切联系。当时很多乌尔姆教员认为,比尔的教育观念已跟不上工业化进程的要求,因为这一时期工业化和自动化水平都大大提高了,复杂的工业产品设计成为主流,在这些教员的强烈要求下,比尔于1956年离开学院。从这时起,乌尔姆学院开始改变教学方向,尝试在造型、科技之间建立新的密切联系,以确立一种设计艺术教育的新模式。1964年,阿根廷设计师乌尔姆视觉交际系教授马尔多纳多出任校长,他更坚定地将乌尔姆学院设计教育与包豪斯的模式区分开,他指出:在工业自动化和技术专门化的时代,艺术设计的任务是为技术复杂功能和结构全新的产品寻找符合它们内部结构的合理形式,这些形式在技术上应该完善,在实用上应该合适,而艺术设计学院则应该适应这种工业化的要求,以最新的科学技术作为教学活动的基础,培养有能力从事复杂技术的艺术设计师。马尔多纳多任职期间,许多数学学科被引入教学中,如群论、曲线数学、多面几何等。著名的产品设计系主任古戈洛特因为在设计中引入了系统论的思想,为德国博朗公司成功地设计了收音机、电视机、音响组合系统,对世界各国产生了很大影响。在科学的基础上,乌尔姆学院还创造了一种崭新的视觉体系,包括字体、图形、色彩计划、图标、电子显示终端等,成为世界各个国家仿效的模式,这时乌尔姆学院的设计教学领域也发生了转变。在1964年乌尔姆学院的教学安排中,已完全放弃了家具、纺织品、玻璃制品、陶瓷、墙纸、书籍装帧等领域的艺术设计教学,而把教学重点放在技术复杂的工业产品上,这些改变意味着乌尔姆学院摆脱了包豪斯的传统,由艺术手工艺模式转向艺术与科技的结合,它把现代设计包括工业产品设计、建筑设计、室内设计、平面设计等从以前在艺术与技术之间摆动的立场完全转移到科技的基础上,在教学上创造出乌尔姆学院模式。在学制安排上,乌尔姆学院借鉴了部分包豪斯的经验,将学制定为四年,第一年为不分专业的预科,和包豪斯相比,其基础课程偏重技术性,包括绘草图、制模型和技术表现,强调通过实验加强对基本造型方法的领悟能力;大学二年级到四年级的学生开始分专业学习;高年级学生要广泛参与社会企业的设计项目,在教师的指导下形成小组团队,试着在工作中解决并完成不同的设计项目。(见图6-4)

图6-4 1956年拉姆斯与古戈洛特共同设计的收音机和唱机的组合装置以及1980年设计的高保真音响系统

乌尔姆学院是当时世界上影响最大的设计学院,成为德国功能主义、新理性主义和系统设计哲学的中心,其设计教育是现代设计教育的一个典范。首先表现在专业设置和学科建设方面,乌尔姆学院与当时的德国制造业紧密合作,进一步扩展到工业设备、家用电器等方面,初步形成了工业产品设计、家具设计、建筑设计、室内设计、平面设计的完整现代艺术设计专业学科体系。其次在全面改革的基础上,打破纯艺术和传统手工艺为基

础的课程体系，把艺术设计教育与科学技术、工业技术更加紧密地结合起来，确定了现代设计的系统化、模数化、多学科交叉的复合学科性质。乌尔姆学院有一半的课程是关于新的科学知识方法，包括人文学科的内容，一些新的学科刚一出现就被引入教学，如信息论、系统论、控制论、符号学、人类工程学等。有的学科甚至思想还未成形，便被富有预见性地应用到教学中。最后在教学与培养人才方面改变了传统艺术、个体手工劳动的工作方式，把艺术设计与工业生产相结合；学生、教师与工程师、工人、消费人员相结合，形成了现代的团队合作工作方式。乌尔姆学院第一次全面构建了艺术设计和科学技术、工业制造相结合的教学体系，至今仍然是现代设计教育体系的核心组成部分。

3．美国设计教育

美国的现代设计教育因为包豪斯学员的大批移居而出现繁荣景象。1932年，芬兰建筑大师艾丽尔·沙里宁创办了克兰布鲁克艺术学院，开创了具有美国风格的新工业设计体系，成为美国建筑与家具设计师的摇篮。克兰布鲁克艺术学院进一步发展了包豪斯的现代设计教育思想，完善了设计与技术相结合的教育理念，生产和研究一体化教学机制。时至今日，这所学院仍然是世界顶级的以研究生教育为主的艺术学院。小规模的精英制教育是全球范围内选拔优秀学生，采用开放式的工作室教学模式，产、学、研一体化的办学机制，这些措施为学院带来了崇高的声誉和学术地位，也吸引了许多财团的大力支持。随后哈佛大学、麻省理工学院、伊利诺伊理工学院等大学中重新建立了建筑系和艺术设计系，使美国成为世界设计教育中心。第二次世界大战后美国联邦政府和各州政府以及企业家对设计教育给予了前所未有的重视和援助，美国的设计教育从一开始就和市场紧密联系，美国的设计教育与德国的设计教育不同的是侧重于产品设计教育，如艺术中心设计学院主导专业是汽车设计，克兰布鲁克艺术学院主导专业是家具设计。

直至现在，美国国内共有几十家独立的艺术设计学院，几百家综合性大学设有艺术和设计相关专业，接近几千家高等院校设有艺术设计学科和课程。美国高等院校的设计专业基本囊括了设计教育的所有科目，从比较传统的建筑设计、工业产品设计、平面设计、包装设计、插图设计、广告设计、商业摄影、影视等，到划分较细的环境设计、室内设计、交通工具设计、娱乐设计、多媒体设计、服装设计等，内容广泛，形式多样。这些科目的设置，使美国成为世界上设计教育体系比较完整的国家之一。

其实，美国的设计教育一直处在改革和变化中，随着社会经济和技术的不断发展，教学内容和管理体系也在不断地发生变化。这种变化使美国的设计教育能够不断地适应新的社会需求，始终保持领先地位，其原因首先基于这些设计学院较为独立，各自拥有自己的教学理念，却共同遵循教育有标准、指导有程序、课程有核心的三条原则。在这些原则的基础上，每所学院的教学都有自己的特色。其次，美国的艺术设计教育提升学生的文化修养是通过提高学生的审美经验来实现的。在设计过程中，更加注重培养学生的创意能力，也就是在解决实际问题的基础上，培养学生创造性思维的能力。如美国罗德岛设计学院是一所享誉全世界的著名设计大学，学院设有建筑学、服饰和纺织品研究、美术与艺术研究、设计与实用美术、室内建筑学、影视与摄影艺术、园林建筑学、木工学等专业，研究生教育课程设有平面设计、陶艺、家具设计、摄影、玻璃、珠宝与金属、雕塑、纤维、景观建筑、绘画与版画、工业设计、艺术教育、室内建筑等课程。罗德岛设计学院的办学宗旨是："致力于设计和艺术人才的培养，提升大众艺术教育、商业和产品的水平。"另外，学院不仅为自己的学生开设专业课，也为社会上的年轻艺术家提供交流学习的平台。学院开设了各种各样的学习培训班、专业讲座，开放工作室画廊以便人们参观学习，还定期举办教育设计活动，满足学习型社会的大众需求。美国罗德岛设计学院为众多领域培养人才开创出一番新天地，尤其是建筑专业、室内设计专业、工业产品设计专业。该学院采取新颖的教学方法，鼓励学生自我突破、自我创新，在教学过程中注重学习独立解决问题的技能，在创作过程中激励学生创作出具有强烈自我风格的创新作品，这些先进开放的教学理念，值得我们借鉴学习。（见图6-5）

图 6-5　美国罗德岛设计学院学生作品

4．意大利设计教育

意大利设计师大部分毕业于米兰理工大学和都灵建筑学院，几乎都是建筑师出身，这与意大利现代艺术设计教育体制构建在建筑学科的专业基础上相关。创建于 1863 年的米兰理工大学最初是一所职业技术学校，后来受到包豪斯艺术学院和乌尔姆学院的设计教学模式的影响，迅速成为意大利居于领导地位的技术大学。第二次世界大战后，米兰理工大学进一步成为意大利设计人才的教育中心，设计教育体系也进行了一系列的改革和完善，从原来单一的建筑系进一步细分为工业设计系、家具设计系、交通工具设计系、平面与传媒设计系、服装设计系、设计管理系等，涵盖多个专业。米兰理工大学坚持教学研究、技术开发为一体化的办学体系，与许多意大利重要企业的合作关系非常密切，企业资助设计竞赛和展览，提供前卫的设计实验机会，学员与欧洲、北美、东南亚等国家和地区的国际艺术设计交流与合作非常频繁，与世界许多设计大学建立了教师互访交流的合作关系，同时也面向全世界招收优秀的留学生。（见图 6-6）

图 6-6　米兰理工大学设计学院及设计产品

5．北欧设计教育

北欧的丹麦皇家美术学院、瑞典皇家工艺美术学院、瑞典皇家理工大学建筑系、芬兰赫尔辛基设计学院、赫尔辛基理工大学建筑系、拉赫提设计学院、挪威奥斯陆国立工艺美术学院都是培养设计人才的基地。芬兰赫尔辛基艺术设计大学是北欧的艺术设计教育中心，室内建筑与家具设计该校的重点学科之一，其在教学上的最大特点是教授工作室加上工厂式的教学模式，每个学生都有自己的设计工作台，除了设计理论课、公共课在多媒体电教教学，其他课程都是在工作室和工作车间进行设计、实践为主的教学和训练，车间成为最主要的教学场。室内建筑

和家具设计专业的车间几乎是一个完整的家具工厂,学校非常重视学生的创造能力和设计能力,结合人文知识的培养,鼓励学生进行前卫、原创设计方向的探索,鼓励师生参加国际设计大赛,同时学院还与欧洲、北美的一流设计大学形成紧密的合作,建立了教师互访和学生交换机制。硕士、博士生可以到欧洲其他设计大学选修学分,学校每年都要举办多种国际性设计学术研讨会,聘请世界一流设计大师来学校讲学,同时学校的教授经常到欧洲和世界各地讲学,举办设计展和进行学术交流。(见图6-7)

图6-7 芬兰赫尔辛基艺术设计大学的设计作品

6．英国设计教育

"工业革命"最先在英国开始,但在设计领域却有所落后,为了调查英国纺织品在国内和欧洲大陆失去市场的原因,1835年英国政府委派了一个委员会去调查并了解欧洲大陆的先进知识。通过对德国或法国的调查,人们发现,英国纺织品质量的落后,归根结底在于缺少一种被称为设计师的专家。英国是当时唯一没有建立专门学校以培养专业设计人员的国家,委员会因此认为,有必要建立一所设计学校,以改善产品的质量。于是,1837年6月1日,在各方面的努力下,伦敦诞生了第一所专门的设计学院"政府设计学校",其办学宗旨是"为生产者提供获取必要的美术知识的机会,同时促进美术与生产的联系"。但这所设计学校其实对"设计"并不了解,其教学内容只限定在临摹建筑细节、古代器物和绘制几何植物图案上,而没有设置与制造工艺相关的课程,在社会上也只是把它看成皇家美术学院的预科班而已。到1854年设计学校的第二任校长戴斯开始教学改革,他仿效德国的职业学校,尝试将实践性技艺引入教学,希望通过施工模型和图案设计的教学活动让学生了解运用这些设计的工业程序。课程设置上取消了人物素描,使设计教学和学院式的美术教育分开。但结果并没有取得和德国职业教育一样的结果,其原因是当时德国已经建立了完备的教育体系,在初级教育中就有相应的绘画课,这样,从招收的学生素质上就会出现根本的不同。为了彻底改变这一局面,亨利·柯尔主持了设计教育的改革,他在全英小学开设了绘画课,制订了绘画教师的培训计划。设计教育不再抽象地研究古典作品,而是具体分析当时维多利亚和阿尔伯特博物馆的藏品,包括工业革命后的设计作品。他还开设了"艺用植物学"等课程,用科学的方法来研究自然界,并将研究的成果应用于设计。亨利·柯尔改革的最终结果是产生了南肯辛顿设计学院,这是后来成为英国最好的设计学院——伦敦皇家艺术学院的前身。

英国皇家艺术学院的艺术设计专业教学已有 150 多年的悠久历史,该学院的前身可以追溯到 1837 年在伦敦成立的中央艺术与工艺学院。第二次世界大战后,乌尔姆设计学院的马尔多纳多于 1965 年来到英国皇家学院讲学,开始全面引入德国的现代艺术设计办学理念。在教学和科研上,学院与英国皇家科学院、皇家音乐学院、维多利亚和阿尔伯特博物馆、大英博物馆等机构紧密合作。该学院是一所专门致力于培养硕士和博士学位的艺术与设计人才的研究学院。学院每年面向全世界招收有突出艺术才能、具有一定工程技术背景的本科毕业生。培养目标是工业产品设计领域中的创新设计人才或工业设计部门的经理。学校有 4 个系,即工业设计系、公共艺术系、造型艺术系和人文科学系,其中工业设计系是全校的核心,包括工业产品设计、建筑与室内设计、家具设计、交通工具设计、陶瓷玻璃设计、珠宝设计、服装设计等专业。工程师教学是学习技能的主要教学方式,皇家艺术学院和皇家科学院都拥有许多设施齐全的实验室、工作室和实习工厂,研究生要在工厂中学习自模制造工艺和生产设备等课程。(见图 6-8)

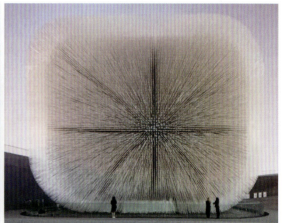

图 6-8　瑞典圣布里奇特图书馆的设计和神似巨型"蒲公英"的上海世博会英国国家馆

6.3　中国设计教育

艺术设计是横跨艺术与科学的综合性、边缘性学科,是工业化文明的产物,也是人类社会现代文化的象征。19 世纪中叶的产业革命、19 世纪后期的工艺美术运动、19 世纪末 20 世纪初的新艺术运动,都为现代设计教育奠定了基础。事实上,从时间维度上来说,艺术设计贯穿于人类社会的始终;从空间纬度上来说,艺术设计渗透于世界上的每一个角落。

由于世界各国的政治、经济、文化、历史等众多因素的不同,艺术设计教育呈现出各自不同的教育形式和不同的教育特点。如欧洲的设计教育产生是由于社会的动荡与变革,美国的设计教育起源于商业所需,而我国的设计教育经历了长期的理论研究与实践探索过程。1867 年,由左宗棠奏请清政府设立了福建船政学堂,该学堂在法文课的造船科外开设了绘事院,专门培养设计人才,这是我国最早的工业设计教育诞生的标志。而后,有些地方性电报学堂和工艺学堂都开设了相关的教学课程,虽然这些课程和我们所说的设计教育有一定的差距,但都为我国早期工业设计教育做出了最初的尝试和铺垫。到 20 世纪初期,清政府撰写并颁布实施了《奏定学堂章程》,该章程设置了一些与艺术设计相关的专业门类,为我国艺术设计教育奠定了基础。1906 年,清政府颁布了《通行各省优级师范选课章程》,各地的师范学堂纷纷开始开设图画手工课,某些相对开放的城市开办的学堂,尝试聘请外籍人士来校担任教师,教授西洋画、用器画、图案画等课程,率先为我国初期艺术设计教育新模式奠定了基

础。可以说，这也是中国艺术设计教育最早用开放的视野、包容的心态、良好的合作促进世界和平与和谐的最好例证。1907年，由于清政府在某些女子学堂中课程范围只涉及刺绣、编织、缝纫等女工技能的一些相关艺术设计，因此，教学内容较为单一呆板，方式相对落后。在中国艺术设计教育的早期发展阶段，采用"提高自己，学习别人"的教学方式，一方面，积极吸取我国传统文化的精华，如中国第一部图案教科书是1917年陈之佛撰写的《图案讲义》，而后有关工艺设计的一系列书籍如雨后春笋般出现，这些书籍大多是对古代优秀工艺设计的赞扬，在某种程度上重视对我国传统优秀艺术设计的传承；另一方面，积极学习国外的先进经验，引进《图案构成法》等书籍，将日本、欧洲的图案设计带到中国，使我国对国外突出的艺术设计有了更深、更系统的了解。

早在20世纪初，世界范围内的艺术设计教育理念经历了革命性的变革，1919年4月1日德国包豪斯学院成立，正式宣告了现代设计教育的起步，同时也预示着传统工艺美术与现代设计的分离。这种设计理念的变革对世界范围包括中国在内的许多国家具有深远的影响。包豪斯学院提出创新的教育理念，深深地影响了我国艺术设计教育的发展，1918年我国最早的艺术设计专业学校北京艺术专科学校成立，后发展成为现在的中央工艺美术学院。此后，中国的设计教育得到了较快的发展，种类也更为多样化和系统化。如1920年上海美术专科学院开设"工艺图案科"，1934年苏州美术专科学院开设"实用美术科"等，这些科目的开设，对我国国民教育的传承与发展起到了至关重要的作用。当时，我国艺术教育的事业加入了"海归派"，大批留学欧洲的艺术家回国，为艺术设计教育作出了巨大的贡献。这些归国人士不仅从事本职工作，积极参与到教育工作中，为国家培养了不少设计人才，而且对中国近代艺术设计教育起到了直接的推动作用。留学西欧的雷圭元作为设计学科的知名教授，更是将西欧国家的艺术设计教学理念带到了中国。与此同时，一些来自发达国家的外籍艺术专家来到中国，传授先进的艺术设计知识，开办一些设有图画手工教育课程的学校，由此壮大了中国艺术设计教育教师的队伍，弥补了师资的不足，给中国培养了第一批艺术教育工作者，为中国近现代设计教育修桥铺路，同时在设计教育领域内开展了国际化的交流与合作。到了20世纪30年代以后，设计教育发展更具专业性，专业课与实习课相结合，在一些地区的学校中增开与生活、工作息息相关的如服装、家具等专业，逐步凸显了理论与实践相结合的新型的学科特色以及与社会需求紧密相关的教学理念，为以后我们一直倡导的理论与实践相结合理念提供了范本。

20世纪中叶，作为民族文化的工艺美术得到了继承和发展，工艺美术的教育目标是"实用、经济、美观"。此时，我国的艺术设计领域只限于染织、陶瓷、包装、广告等个别专业，行业并没有涉及工业。传统的工艺美术只注重表面装饰或是产品功能性的设计，这种传统的工艺美术无法满足工业时代的要求，无数事实证明，与社会发展不符的事物必将被社会所淘汰，所以，后来这种工艺美术也受到了很大的冲击。中华人民共和国成立后，我国的工艺美术教育事业进入了一个崭新的阶段，国家开始重视工艺美术教育和工程设计，使教学与生产实践结合起来。在此期间，培养和锻炼了一批设计骨干，但由于照搬苏联教育模式，加上文理分科，导致中国设计教育落后于国际教育水平，同时滞后于产业发展要求。1956年，中国第一所综合性多学科的高等工艺美术院校——中央工艺美术学院（现清华大学美术学院）建立，标志着中国工艺美术教育的开端，学院专业设置以当时我国轻工业发展，特别是工艺美术行业的发展需要为基础，开设染织美术、陶瓷美术、装潢美术、工业美术等专业，提出"四点三化"的设计理论思想，强调设计要深入生活、学习传统、注重实践、重视理论，并提出工业化、日用化、大众化的设计理念，注重对生活的美化，在产品面貌上逐步形成了装饰艺术风格。（见图6-9）

1977年高考制度恢复以后，多所设有工艺美术系的美术院校和全国其他院校一样，招收了高考制度恢复后第一批工艺美术专业的本、专科学生。此时，综合性的美术院校也纷纷成立了工艺美术专业，如浙江美术学院（现中国美术学院）、四川美术学院、广州美术学院、天津美术学院、南京艺术学院等均建立了工艺美术系。在发展高端工艺美术教育的基础上，中等工艺美术教育及工艺美术教育体系基本形成。从结构上看，包含了高等工艺美术

教育、中等工艺美术教育与多种形式的职工教育、职业教育相结合的教育体系,对当时国民经济的发展及传统工艺文化的继承起到了重要作用。

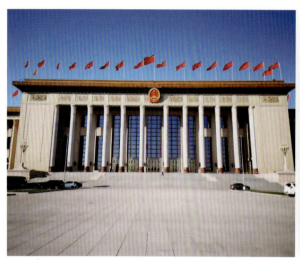

图 6-9 人民大会堂设计和内部装饰

　　1978年改革开放后,工艺美术教育开始确立了新的办学思想,向设计艺术教育方向转变。根据新的思想,中央工艺美术学院实施了教学体系变革,设计类别做出众多调整和细化,大体上分为绘画、雕塑、图工、艺术师范四类学科,并开设有建筑系。虽然我国艺术设计教育发展逐步成熟,拥有了比较完善的设计类学科,但在应用领域还存在着只注重表面设计,而忽视人们的感受等诸多问题。如室内设计缺乏对空间功能、人在空间中的感受与行为特点的研究,而偏重于室内界面的装饰。到20世纪90年代初期,中国的设计教育相比国外发达国家还比较滞后。随着国家经济的迅速发展,设计人才的供需矛盾日渐显现,各行各业对设计人才的需求量逐年增加,设计教育的人才培养规模有待于继续扩大,以弥补中国设计人才的巨大缺口。1995年冬天,全国设计艺术教育理论研讨会在广州举行,这次会议具有划时代的意义,预示着艺术设计教育将作为一个独立的学科存在于中国艺术教育中。根据实际发展需要,教育部颁布了及时更新的高等教育专业目录,调整了专业设置,使工艺美术涵盖更广、更准确、更全面,在国家高等教育专业目录中设计艺术学和艺术设计被列为艺术学的二级学科,与美术、绘画、雕塑、音乐、舞蹈、戏剧等学科并列,明确体现艺术设计在学科体系中的地位,也表明我国高等艺术设计教育事业经过漫长的发展已初具规模。随着社会主义市场经济的快速发展,各行各业对设计人才的需求急剧增长,使中国各大高校招生规模扩大。最近几年,艺术设计院校发展了千余所,我国成了全球规模最大、发展最快的高等艺术设计教育大国。许多高校都开设了艺术设计专业,全国每年招收人数高达十几万人,但是这种大规模扩招带来了很多问题,诸如高校艺术设计教育没有特色,教学计划、教学大纲等悉数照搬照抄,没有创新,几乎都是复制和模仿。这种教育模式培养的学生缺乏创造能力,无法满足市场要求,而且缺乏协作能力,同时社会上会出现供需不匹配现象,一方面学生抱怨找不到工作,另一方面公司苦于聘请不到合适的人才。实际上,现今社会不再强调设计人员的数量,而更加注重设计人员的质量,所以,培养优质的学生尤为重要。培养出具有全面素质和能力的复合型设计人才是高质量发展的艺术设计教育的重点。(见图6-10)

　　如今,艺术设计专业已经成为我国教育体系的重要组成部分,它不仅于艺术院校开设,而且已经渗透到综合性大学,甚至中小学和社会教育的各个领域。随着我国经济的发展,设计教育也会实现从"职业教育走向素质教育"的重大转变,这不仅是时代的选择,更是社会历史发展的必然趋势,并正走向国际化、全球化。这是由于当今

社会生活中的各个领域都无法摆脱全球化进程的影响,这些进程体现在包括政治、经济、文化、科技等几乎所有的社会领域。全球化的结果,开始体现在人们的衣、食、住、行等各个方面,人们可以不分地区、国家,同时共享国际品牌、大众文化商品等。在设计教育的进程中,人们深深地体会到全球化在根本上是一个文化问题,但基础还要依托经济活动、文化活动和社会活动。如果在经济、文化交流的过程中,各国和各地域之间将其活动及物品赋予本国的文化特色,则可以在一定范围内促进文化的交流设计,无疑可以成为一种媒介手段。因此,不同的文化结合现代科技,通过设计手段,形成各种人工制品,使这一地域文化能够有所继承和创新,真正实现设计的社会功能。中国的传统文化是极具丰富内涵的地域文化,在文化走向多元的时代,利用设计可使大众在消费的同时,还能有一种文化体验。所以,面对全球化的设计时代,我们一方面要积极吸收外来的优秀文化丰富自己,融入全球化的氛围中;另一方面我们要主动出击,将自己的先进文化传播出去。文化生来就是以传播为特征的,文艺复兴的思想如此,工业革命的思想如此,中华文化的思想在东方的传播更是如此。在全球化时代,中华文明理应更强大、更加生机勃勃,中国设计必然融入全球化,就像一位著名设计师所说:"设计,没有中国元素就缺少贵气。"(见图 6-11 和图 6-12)

✚ 图 6-10　上海大剧院的设计和苏州博物馆的设计

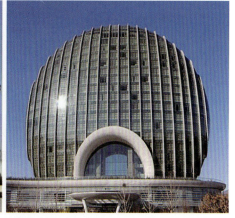

✚ 图 6-11　北京雁西湖国际会议中心的设计和凯宾斯基酒店的设计

图 6-12　APEC 会议服装设计

思考与练习

1. 现代设计教育产生的背景是什么？
2. 如何理解德国包豪斯艺术学院的教学理念？对世界现代设计教育产生的影响是什么？
3. 如何理解乌尔姆设计学院设计理念的转变？对现代设计教育的影响是什么？
4. 从其他国家的现代设计教育状况出发，思考现代设计教育的发展前景。
5. 了解中国的设计教育现状，思考中国如何走民族特色的世界之路，从而创新中国设计。

参 考 文 献

[1] 朱铭. 设计——科学与艺术的结晶 [M]. 济南：山东美术出版社，1989.

[2] 张道一. 工业设计全书 [M]. 南京：江苏科学技术出版社，1993.

[3] 王受之. 世界现代设计史 [M]. 北京：新世界出版社，1996.

[4] 张道一. 艺术学研究 [M]. 南京：江苏美术出版社，1995.

[5] 舍尔·伯林纳德. 设计原理基础教程 [M]. 周飞，译. 上海：上海人民美术出版社，2004.

[6] 陈鸿俊. 现代设计史 [M]. 长沙：中南大学出版社，2005.

[7] 尹定邦. 设计学概论 [M]. 长沙：湖南科学技术出版社，2006.

[8] 丁朝虹，宋眉. 设计概论 [M]. 沈阳：辽宁美术出版社，2006.

[9] 玛乔里·艾略特·贝弗林. 艺术设计概论 [M]. 孙里宁，译. 上海：上海人民美术出版社，2006.

[10] 赵长娥，孙戈. 艺术设计概论 [M]. 沈阳：辽宁美术出版社，2014.

[11] 张夫也. 外国设计史 [M]. 南宁：广西美术出版社，2014.

[12] 孙皓. 中国设计史 [M]. 北京：中国民族摄影艺术出版社，2016.

[13] 聂世忠. 设计概论 [M]. 北京：中国电力出版社，2016.

[14] 戴力农. 设计心理学 [M]. 北京：电子工业出版社，2021.